關於**藝術學**
的100個故事

100 Stories of Arts

顏亦真◎編著

　　藝術是什麼？公認的解釋是：藝術是用形象來反映現實但比現實有典型性的社會意識形態，包括文學、繪畫、雕塑、建築、音樂、舞蹈、戲劇、電影、曲藝、工藝等。不過，我們大可不必理會辭典上這冷冰冰、毫無生趣的解釋，對人類來說，藝術可以千變萬化、千姿百態，但有一點是永遠不會變的，那就是情感，沒有情感的藝術不能稱其為藝術，只有當藝術家用全部心血和情感做出他們最肆意的噴瀉與揮灑，這時候的成果，才叫藝術。

　　藝術是什麼？它是至眞、至善、至美，它是人類靈魂中的那一點靈犀，它是物欲橫流的現實世界最後的救贖。當上帝創造了大自然的鬼斧神工，人類也用自己的雙手和靈魂，創造出了同樣偉大的傑作。

　　人類用藝術來表達感情、揮灑熱情，藝術家將最眞摯的情感投射在藝術品上，渴望得到別人的共鳴。當你欣賞一件藝術品的時候，你是否感覺到了自己內心的跳動，你是否覺得自己的熱情如山洪，想要尋找到一個缺口奔騰而出。人之為人，或者就在於這一份感情上的血脈相通。

　　人永遠都不可能拒絕藝術，拒絕了藝術，就代表著你拒絕了希望、拒絕了

情感，你的人生將從此再無歡愉可言。你能想像這世界上再無藝術嗎？如果你的腳步再不能跟著音樂而起舞、你的聲音再不能跟著曲調而歌唱、你的目光再不能接觸到鮮豔跳動的色彩、你的視線再不能凝視優美圓潤的線條，那麼，人生還有什麼意義呢？

快擁抱藝術吧！也許我們之中的大多數都無法成為藝術家，但這並不妨礙我們去觸碰它、靠近它、瞭解它。我們也許終其一生都無法瞭解藝術的奧秘，但我們卻可以用一顆最虔誠的心去感受它，讓藝術的感動，在我們的心底永久的流動。

今天，筆者戰戰兢兢寫下這本書，書中沒有晦澀艱深的理論、沒有枯燥乏味的說教，只是想和你分享這些精彩的故事，為你的生活增添些許的浪漫與色彩，讓你生命體會多一些的深度與質感。

走近藝術，走近藝術學的100個故事，你將看到別樣的人生，你將感受到心靈的完美，你將驚嘆生命也可以化作一首詩。相信我，也許這本書，能改變你的一生。

上篇　藝術總論

中篇　藝術種類

下篇　藝術系統

目錄

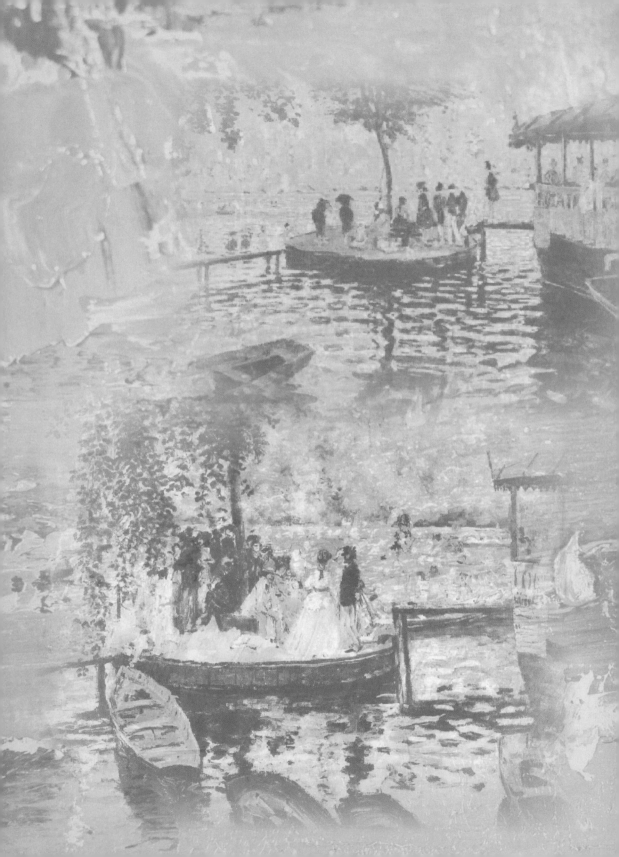

上篇

藝術總論

自然之道——藝術的本質

藝術的本質是藝術學最為根本也是爭論最多的話題，確定了藝術的本質，也就確立了由之而生的一系列藝術觀。

中世紀時有位著名的畫家，畫藝精湛，很多人紛紛投到他門下學習繪畫，而他也來者不拒，盡心竭力的教導他們。

時光荏苒，畫家年老力衰，知道自己即將不久於人世，於是他將所有的弟子都召來，辦了一場離別宴。宴會上，畫家鄭重其事的說：「我教繪畫這麼多年，但一直以來，我都沒有告訴過你們，藝術的本質到底是什麼，今天，我想給你們上這最後一堂課。」

弟子們聽到這裡，個個凝神屏息，想聽老師說些什麼。畫家喘口氣，說：「我先給你們講個故事吧！有兩個懺悔之人，一個是音樂家，一個是鞋匠，他們一起來到聖母面前請求祂的寬恕與祝福。聖母展現神諭，要求他們獻上自己最真誠的表達，便可得到祝福。音樂家非常自信，他隨即演奏了一支動人的樂曲，鞋匠只會製鞋，於是他做了一雙小巧精緻的鞋子送給聖母。你們猜誰得到祝福了呢？」

一個弟子搶先回答說：「一定是音樂家，聖母怎麼會在乎物質的東西，所以祂肯定是給了音樂家祝福。」畫家笑了：「不，他們都獲得祝福了，因為鞋匠所做的那雙鞋子，也是他真摯感情的表達啊！要知道，區分藝術和工藝的並不在它承載形式的高低貴賤，關鍵在於它所承載的精神內涵，進而言之，刻意為之的反不是藝術，真正的藝術遵從自然之道。」

　　畫家站起身來，吩咐擺上紙筆，執起那伴隨他一生的畫筆，他不假思索，在紙上畫了一片草葉，大筆揮就，一氣呵成，生動異常。看著那紙上的草葉，畫家感嘆說：「這幅畫是我留給你們的最後的東西。我遵從了內心的呼喚，此生已心滿意足，我一生追求，終於融入了自然之神的懷抱。」

　　這時，弟子們都明白了，老師以全部心血和精力留下的這幅畫，表達了他畢生的最高追求。那幅畫是一片草葉，但那不是一片普通的草葉，它是大地上生物都具有的靈氣與精髓，那是自然之道。

　　當我們面對各種巧奪天工的藝術品驚嘆不已時，當我們被故事或電影感動的熱淚盈眶時，當我們怦然心動於一幅書法、一幅畫時，我們是否會疑慮：這些藝術作品，為何有如此大的魅力，能夠喚起人類的情感共鳴，藝術到底是什麼呢？

　　其實自從人類形成藝術這個學科體系以來，對藝術的本質爭論與探索就從來沒有停止過。藝術是什麼到目前為止還沒有一個統一的定論。但儘管眾說紛紜，有一點我們可以肯定的是，不管藝術是什麼，它都一定是藝術家全部心血和感情的傾訴與表達，它是一種以真性情來釋放內心的表達，真正的藝術家，也必然是得悉自然之道的人。

亞里斯多德（Aristotle）（西元前384年～西元前322年）
古希臘著名的思想家和哲學家，百科全書式的學者，17歲那年他前往雅典，成為古希臘著名哲學家柏拉圖（西元前427年～西元前347年）的大弟子，從事學習和研究長達二十年之久。他好學多問，才華橫溢，成績突出，柏拉圖稱他為「學院之靈」。在古希臘，他的形而上學使他榮膺「哲學家之王」的稱號。

山洞中的影子
——客觀精神說

「客觀精神說」以柏拉圖和黑格爾為代表，他們認為理性世界是第一性的，感性世界是第二性的，而藝術世界僅僅是第三性的，藝術只是「理念」或者客觀「宇宙精神」的體現。

在一個古老洞穴之中囚禁著一群人，他們從記事起就待在這裡，脖子與雙腿皆被鎖鏈牢牢的固定在同一地點。囚徒的正前方是一面高牆，隔絕著洞穴內外的世界。

他們不能移動、不能回頭，只能看見眼前的事物。在他們的身後有一團火焰，火焰與囚徒之間是被操縱的木偶。木偶晃動著被火光投射在前面牆上，形成了影子。由於洞穴中的囚徒始終沒有、也不能行動或回頭，因此他們確信這些影子便是他們所能看到的唯一的真實，就是一切。高牆外面的人們偶爾走過，有的在說話，而有的沉默著。當路過的人們談話時，洞穴裡的人們會誤認為聲音正是從晃動著的影子發出的。面對著空蕩的高牆，牆上的影子就是他們的世界，而這個幻象的功能就是使他們不再有認知真實的能力。

歲月就這麼靜靜地流逝。

一次偶然的機會，有一個囚徒掙脫了桎梏，跑出洞穴看到了一切，強烈的陽光使得他眼睛很受刺激，幾乎睜不開眼來，但是，他畢竟看到了真實的世界。這個囚徒很高興，認為發現了真理，他返回洞穴，告訴其他的囚徒什麼是真實的世界和虛

假的世界。其他的囚徒看他回來重新適應黑暗時不停的眨眼，於是認為他被光明弄壞了眼睛，嘲笑他的訴說。在一場場爭論中，這個囚徒激起了眾人的怨恨，他們恨不得殺了他。這個囚徒為了證明自己的正確性，打開了他們的鎖鏈，讓他們重獲自由，他們首先看清的是背後的火焰和木偶，他們之中大部分的人反而不知所措，而寧願繼續待在原來的狀態，有些甚至將自己的迷惑遷怒於那個囚徒。但還有勇敢的少數人逐漸地接受了真相，這些人認識到先前所見的一切不過是木偶的幻象，毅然走出洞穴，奔向自由。

過往單一色調的影子所對應的真實世界原來是如此五彩斑斕。剛開始，這些絢麗的色彩令走出洞穴的勇士頭暈眼花，他們不敢正視光明的世界，漸漸地，他們接受並肯定了一切，因為他們找到了光明的源頭──太陽。

這是柏拉圖兩千多年前的著名洞穴寓言。柏拉圖的洞穴寓言其實是一個關於唯心主義的比喻。其中，牆上的木偶影子代表強加的觀念和信仰等；木偶代表不理智的心智；洞穴裡的火焰代表歪曲的理智之光；人走出洞穴代表解放的開始。柏拉圖承認感覺在認識中的刺激作用，認為囚徒是透過理念世界在現象世界的影子中才得以回憶起理念世界的。他透過這一則寓言說明藝術認知不是對物質世界的感受，而是對理念世界的回憶。

他認為人的一切知識都是由天賦而來，光明的世界和太陽生來就存在於洞穴之中囚徒的靈魂之中，只不過它們存在的方式是潛在的。換句話說，只有理念世界才是真實的，而物質世界只是理念世界的摹本，那麼，藝術世界當然更不真實了，藝術只能算作「影子的影子」、「摹本的摹本」、「和真實隔著三層」。由此得出結論：藝術是對現實的模仿，而現實又是對客觀理念的模仿。

柏拉圖（約西元前427年～西元前347年）
古希臘偉大的哲學家、思想家。西方客觀唯心主義的創始人，代表其思想的著作有《理想國》（The Republic）和《法律篇》等。他在教學上重視學生思維能力與探討本質能力，帶給後世教育家巨大的影響和啟迪。

日神的「夢」、酒神的「醉」
——主觀精神說

「主觀精神説」是由德國古典美學的開山鼻祖康德提出的觀點，他認為藝術是「自我意識的表現」，是「生命本體的衝動」，後來尼采把這一學説推向了極端。

日神與酒神是希臘神話中的兩位神祇，他們都是天神宙斯的孩子。

日神阿波羅是宙斯和黑暗女神勒托之子，希臘十二大神祇之一。他主掌光明，也掌控醫藥、文學、詩歌、音樂等。在人們心目中，阿波羅是一個精力充沛、血氣方剛的年輕人，他精明、堅定、安詳、端莊和自豪，主管一切造型力量，同時是預言之神。

從語源上解釋，阿波羅是「發光者」，是光明之神，他也支配著內心幻想世界的美麗外觀，他的存在給予了人們神聖的光輝和美麗的夢境，以對抗人生的悲劇性和現實的虛幻，用他的美戰勝人生中無可避免的痛苦，並引導對於宇宙人生終極價值的追求，因此，阿波羅代表著希臘文化中純理智的理性精神。

酒神狄奧尼索斯是唯一有凡人血統的正式神祇，希臘神的譜系裡面，他是宙斯與凡人塞墨勒的私生子。

多情的宙斯總是四處留情，這次，他愛上的是底比斯王的女兒塞墨勒。他迷戀著這位凡人公主，而冷落了自己的妻子，嫉妒的天后赫拉無法忍受丈夫的花心，決定藉機除去自己的情敵。她化身成一個普通的女人，勸誘懷了孕的塞墨勒，要求宙斯現出真身，以證明他們愛情的神聖。塞墨勒聽信了她的話，懇求宙斯在她面前現

出本相，而不要以化身出現，宙斯無法拒絕自己愛人的請求，答應了塞墨勒。結果，當宙斯顯露出他雷電之神的真身之後，塞墨勒卻無法承受這天神的威力，當場被劈死。宙斯從塞墨勒肚子取出未足月的胎兒，縫入了自己的大腿。因為宙斯在這段時間裡成了瘸腿，兒子足月後出生，被取名為狄奧尼索斯，意即「宙斯瘸腿」。

歷經千辛萬苦，狄奧尼索斯漸漸的長大了。有一次，一個經常和他一起玩耍的朋友死去了，狄奧尼索斯非常的傷心，他每天要到夥伴的墓地去陪伴他，他就那樣坐在墓地旁哭泣，眼淚滲入了泥土。有一天，當他再次來到朋友的墓地時，他發現墳地上長出了彎曲盤旋的長藤，藤上結滿了一串串紅色的果子。這植物多像朋友的頭髮和臉蛋啊！狄奧尼索斯忍不住吻了吻這果實，嘴唇弄破了果實，他嚐到了清甜的汁液，心中的憂傷竟然一掃而光。這果實便是葡萄。從此，狄奧尼索斯開始將葡萄的種子帶到四面八方，教導人們種植葡萄，並釀製葡萄酒，而他也就成為了大名鼎鼎的酒神。

後來，為了表達對這位神祇的敬意，希臘開始舉行酒神祭，在祭祀儀式上，人

們打破一切禁忌，狂飲濫醉，放縱性慾。在這拋棄一切束縛的狂歡中，人們忘記了生命的痛苦，靈魂回歸於自然。對尼采來說，酒神狀態就是一種痛苦與狂喜交織的癲狂狀態，代表著人類的非理性情感，比如音樂和悲劇。

這就是被尼采發展到極致的「主觀精神說」。這一觀點認為，藝術是人類主觀精神投射在現實世界的產物，它是人的自我意識的展現。康德認為「藝術純粹是藝術家們的天才創造物」。藝術創作不帶有任何的目的性和功利性，是一種純粹的精神外化。

尼采則進一步發展了這一觀點，在他看來，美的外觀是人的一種幻覺，夢是日常生活中的日神狀態，而醉才是生命的本真。他認為人的主觀意志和本能欲望主宰一切，藉由日神與酒神的形象，他象徵性的說明了藝術的起源、本質和功用。他以希臘神話中的日神和酒神做比喻，日神是人藉助外觀幻覺自我肯定的衝動，體現其精神的藝術是造型藝術和史詩；酒神精神則映射於音樂和抒情詩，是個體追求自我否定而復歸世界本體的主觀精神。

尼采（1844年～1900年）
德國哲學家、文化史家、詩人，近代最有爭議的思想家之一，他提倡主觀精神說，認為人的主觀意志是世界上萬事萬物的主宰，也是推動歷史發展的根本動因，著有《悲劇的誕生》、《查拉圖斯特拉如是說》等。

生活是金條，藝術是鈔票
——模仿說

模仿說認為，藝術是對現實的「模仿」，是對「社會的再現」。

　　這是城市地下的一座戒備森嚴的金庫，很多的工作人員正在忙碌著，他們在依次記錄著金條的編號與重量。這時候，有一疊鈔票被庫房人員帶了進來，放置在金庫的一個角落中。

　　昏暗的燈光中，鈔票們開始四處打量這新的居所，很快它們就看到了安靜的待在一邊的金條，很多的金條上都落滿了灰塵，遮蓋住了原本燦爛奪目的色彩，它們一個個像睡著了一樣，死氣沉沉的待在那裡。

　　鈔票清了清嗓子，嘲笑道：「醒醒，醒醒，你們這些可憐蟲。長年累月待在陰冷的地庫中。你們從未見過外面的大千世界吧？」

　　金條們似乎還在睡覺，沒有人答理鈔票。鈔票不甘心，繼續諷刺道：「你們恐怕從來沒有出去過，見過各地的風光吧？我們可是走遍了全國哦，我們在全國各地流通，我們在無數人的手中待過，我們欣賞過無數的美景，見識到了各式各樣的人。」在鈔票的狂笑聲中和尖刻的諷刺中，金條們依舊默默無語。

　　就這樣，待下來的鈔票每天都嘲笑一遍金條，日復一日、年復一年，而金條們卻一直靜靜地待在那裡。

　　很多很多年過去了，這座金庫一直都無人打擾。這天，金庫裡進來了幾名工

人，他們小心翼翼地用布擦拭著金條，立刻，金條們又恢復了曾經奪目的金色。之後，他們開始仔細的將金條的編號與重量記在本子上。這時，突然有人發現了多年以前遺忘在金庫角落裡的鈔票，他拿起來，驚奇地看著它們說道：「這些鈔票現在已經不流通了，上交後就要銷毀了。」

鈔票們大驚失色，一個個哭喪著臉，看著金條們，問道：「我們以前何等的風光啊！現在為什麼會這樣？」

一個金條用深沉的聲音說道：「因為你們只是我們的替代品。我們已經見過無數存在最後又消失的鈔票了。從本質上說，你們其實只是一張紙，是我們金條賦予了你們暫時的價值。」

金條和鈔票是俄國文藝理論家車爾尼雪夫斯基提出的觀點。他認為，現實生活就是沒有戳記的金條，而藝術則是鈔票，藝術只是對現實生活的模仿，是生活的再

現。因此,現實美要遠遠高於藝術美,只是很多人因為它「沒有戳記」而忽略了它的價值,寧願選擇「鈔票」,而實際上,「美是生活」,現實生活要高於藝術。

而在車爾尼雪夫斯基之前,亞里斯多德早已提出了相似的觀點,他認為現實世界是真實的,而藝術則是對現實的「模仿」。但不同的是,亞里斯多德認為,藝術的這種「模仿」,使得藝術比所模仿的真實世界更加真實。

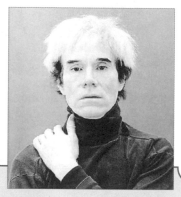

安迪‧沃荷(Andy Warhol)(1928.8.6～1987.2.22)
出生於美國賓州的匹茲堡,二十世紀藝術界最有名的人物之一,普普藝術的宣導者和領袖,他還是電影製片人、作家、搖滾樂作曲者、出版商。沃荷的作品集實用主義、商業主義、多元化、幽默性於一體,他常以日常物品為作品的表現題材反映美國的現實生活,喜歡完全取消藝術創作的手工操作,經常直接的將美鈔、罐頭盒、垃圾及名人照片一起貼在畫布上,打破了高雅與通俗的界限。

音樂賜予的靈魂
──客觀與主觀統一

藝術的形象性特徵指出，任何藝術作品的形象都是具體的、感性的，也都體現著一定的思想感情，是客觀因素與主觀因素的有機統一。

關於《蒙娜麗莎》的故事有很多，她那神秘魅惑的微笑一直以來為世人們探究的焦點，於是許許多多美麗的傳說開始流傳。人們說，蒙娜麗莎其實是一位銀行家的妻子，在達文西為她作畫之時，她剛剛失去了心愛的女兒，內心充滿了悲傷，無論如何也笑不出來。為了讓她展露笑容，達文西想了許多的辦法，他將畫室特別佈置了一番，放上了許多有趣的動物標本，他還請來了樂隊、小丑為這位夫人演出，以期她能夠保持住嘴角那抹淺笑。

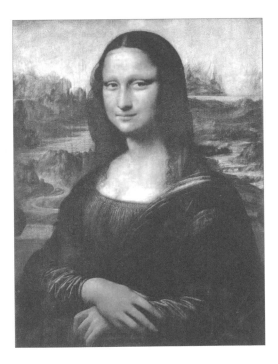

這次，為了逗她開心，達文西給這位銀行家夫人講了下面這樣一個故事：

從前有一個農夫，獨自撫養著他的四個孩子。漸漸的，孩子們長大了，農夫對他的四個孩子說：「你們都已經長大了，我也老了，現在我沒有辦法再養育你們了，你們都各自出去學習一門本事來養活自己吧！」孩子們答應了父親的要求，並

約定了三年後再回來聚首，展示各自學到的本領。

來到村頭的十字路口，他們即將各奔東西。老大看了看天空，去了東邊；老二看看了流水，去了南邊；老三大步一邁，頭也沒回的向西邊去了；老四說：「那我只能往北走了，記得三年的約定啊……」

三年後，四個人都如約回來了。他們各自在老人面前講述著自己三年的經歷，述說著自己學到了什麼樣的本事，老人微笑著說：「那你們就展示給我看吧！」老大學的是木工，他立刻走到森林裡砍下了一棵樹，他運斧如飛，很快，一個天姿妙然、與真人無異的美女就出現在了大家面前；老二也拿出他的看家本領，飛針走線，立刻為木頭女人做了一套漂亮的衣裙，把木頭女人打扮得光彩照人，他學的是裁縫；老三成為了富有的珠寶匠，於是他拿出了珍貴奪目的首飾，將雕塑打扮起來，讓它渾身都散發出光芒。

老四沒有學到三個哥哥的手藝，但在遠遊的日子裡，他學會了歌唱，他的歌唱甚至能給予石頭生命。這時，他走到木雕面前，開始對著它歌唱，歌聲裡充滿著一切美好的東西──天堂、陽光、花朵，還有愛情。這時，木雕開始呼吸並微笑，這個木頭雕就的女人竟然活了過來……

三個哥哥立刻撲了過去，對這完美的可人兒喊著：「是我把妳做出來的，嫁給我吧！」、「我裝扮了妳，妳應該嫁給我。」、「嫁給我才是，妳看是誰給了妳如此奢華的珠寶。」

姑娘開口了，她對老大說：「你給了我身體，做我的父親吧！」接著又對老二和老三說：「你們精心打扮了我，做我的哥哥吧！」最後，她轉過身深情的看著老四，輕輕地說：「是你給了我生命和靈魂，你做我的丈夫吧！」

　　沒有情感投入的雕刻，再怎麼唯妙唯肖，雕出來的還是個木人，而衣服和首飾只裝飾了木人的外表，沒能賦予它生命，只有歌唱給了木人靈魂，也讓老四贏得了愛情。

　　這就如同藝術品，任何藝術品都必須承載著某種思想、擁有某種情感，否則它只能算作一件毫無價值的物品。也就是說，所有的藝術品、藝術形象、藝術創作，都必須達到客觀與主觀的統一，既有著客觀具體的形象，也能夠體現相對的思想感情，主客觀因素相互融合，共同反映作品的內涵。

達文西（1452年～1519年）
義大利著名的畫家，與米開朗基羅、拉斐爾並稱文藝復興三傑，以博學多才著稱。他在文藝和科學的多個領域，都做出了傑出有效的研究和貢獻。後代的學者稱他是「文藝復興時代最完美的代表」。

布魯塞爾的撒尿小童
——內容與形式的統一

任何藝術形象都離不開內容，也離不開形式，二者是有機統一的。

在比利時的布魯塞爾，有一位身分特殊的公民，它就是以青銅雕刻而成的小于連。這座形象逼真卻僅高50餘公分的雕像立在水池的中心一個高高的大理石臺上，小傢伙光著身子，正對著水池撒尿，經過人工蓄水，它的「尿」源源不斷地流到下面的水池裡。而正是這個光身子的小傢伙，被冠名為「布魯塞爾第一公民」，每逢重大節日，布魯塞爾人民都要為它穿上盛裝；在狂歡的日子裡，小于連還會撒出「有顏色的液體」——啤酒。如此美譽與隆重的背後藏著一個什麼故事呢？

關於小于連的傳說有兩種版本：最為人熟知的說法是，十三世紀時，西班牙侵略者被比利時人民打敗，首都布魯賽爾舉行了盛大的狂歡，誰曾想，殘敵在撤離

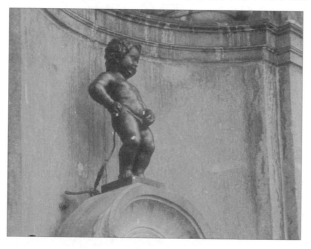

「布城」時，悄悄地溜進了市政廳的地下室，試圖用炸藥炸毀整座城市。在他們點燃導火線，匆匆逃走的關鍵時刻，不知情的人們還沉溺在勝利的歌舞之中。千鈞一髮之時，五歲的小于連發現了正在燃燒的導火線，幼小的他找不到可用的水，急中生智，用一泡尿澆滅

了它，拯救了全城的居民。為了紀念這位小英雄，市民們在市中心鑄了此銅雕，以感謝他挽救了全城人的生命。

另一種說法是，在十二世紀中葉，哥特佛雷德公爵（Duke Gottfried）領軍在蘭斯貝克戰場對抗外敵，將他幾個月大的兒子小于連掛在樹枝上。戰爭中，公爵戰死，士氣大跌，慌亂的士兵正準備撤退，小公爵于連突然從搖籃中站立起來，向著敵人撒尿，這個舉動激發士兵們的士氣，他們鼓起勇氣，開始向敵人反攻，最終，視死如歸的士兵們轉敗為勝，凱旋而歸。勝利後的人們想到了鼓舞他們的小公爵，決定為這英雄的姿勢塑一個雕像。他們請來全國最傑出的雕塑大師捷羅姆克思諾，從此，一座高50公分的光屁股撒尿孩子的銅像便矗立在了布魯塞爾城裡，供後世人憑弔。

1698年，為了慶祝布魯塞爾從法國人的戰火中重生，當時的統治者馬克西米利安二世給雕像穿上了一件藍色的緞子上衣，並戴上一頂有羽毛的帽子。這是小于連第一次穿上衣服。法王路易十五也曾給小童穿上侯爵的服裝，並授予它一枚聖路易斯十字勳章，這樣，凡是從它面前走過的士兵都必須向他敬禮。漸漸的，向小于連贈送衣服已經成為了來訪的各國元首的習慣之一，在布魯塞爾的市政廳裡，還存有一套中國式的對襟小褂。

每一個到布魯塞爾去的人，都免不了要去看看那站立了四百多年的小于連，為什麼它會有如此的吸引力，能夠享譽世界呢？而這一切都在於，它已經不僅僅是一座青銅雕像，它所傳達的，還有更深刻的內容，那就是人類對家園的熱愛、戰爭的摒棄和和平的渴望。

所以說，任何藝術形象都離不開內容，也離不開形式，它必然是二者的有機統一。一件藝術作品之所以對我們有價值，不僅是它直接顯現的形態，更源於指引我

們進入內在的意蘊。藝術欣賞中，首先直接作用於欣賞者感官的是藝術形式，但藝術形式之所以能感動人、影響人，是由於這種形式生動鮮明地體現出深刻的思想內容。

青銅儘管是無生命的，雕塑家卻能把它變為活的形象，而一個人儘管有生命，卻並不因此就一定是活的形象。活的形象是生命（內容）和形象（形式）的統一。要成為活的形象，就要以形象為生命，用生命塑形象。

凱西爾（Enst Cassirer）（1874年～1945年）
德國現代著名哲學家、美學家，在哲學上，他建立了以符號為核心的人類文化哲學體系。在美學上，凱西爾的符號論思想為符號論美學奠定了基礎。他一生著作頗豐，主要有《自由與形式》（1916）、《康德的生平與學說》（1918）、《語言與神話》（1925）、《符號形式哲學》（1923～1929）等等。

怒其不爭，哀其不幸
——個性與共性統一

藝術形象的個性與共性的統一，最集中地體現為藝術典型：沒有那些栩栩如生、個性鮮明並體現出帶有普遍意義的典型形象，就沒有藝術。

阿Q是魯迅塑造的一個成功的藝術形象，在阿Q身上最突出的性格特徵，就是「精神勝利法」。這可笑可悲的自我欺騙、麻醉的心態，是他長期遭受屈辱與壓迫的結果，也是整個民族共有的國民性弱點。

阿Q姓名、籍貫不詳，「行狀」渺茫。無人留心過，他自己也不說，唯獨和別人口角的時候，他會瞪著大眼睛吼道：「我們先前——比你闊的多啦！你算是什麼東西！」他被壓在生活的最底層，窮的只剩下一條褲子，什麼人都能欺負他，可是他並不在乎，好像常常還很得意。閒人無事，揪住他的黃辮子，在牆上撞四、五個響頭，心滿意足的得勝的走了，阿Q站了一刻，心裡想，「我總算被兒子打了，現在的世界真不像樣⋯⋯」於是也心滿意足的得勝的走了。

當他這一自我安慰的方法被全莊人知曉時，閒人們找他出氣可不像以前打完就走了，他們在動手前會抓住阿Q的黃辮子說：「阿Q，這不是兒子打老子，是人打畜生。自己說：人打畜生！」阿Q兩隻手都捏住了自己的辮根，歪著頭，說道：「打蟲豸，好不好？我是蟲豸——還不放麼？」然後阿Q並不氣餒，他繼續心滿意足的得勝的走了，他覺得他是第一個能夠自輕自賤的人，除了「自輕自賤」不算外，剩下的就是「第一個」。狀元不也是「第一個」嗎？你算是什麼東西呢？

他也會去欺負小尼姑，偷老尼姑的菜，覺得被和他一樣「窮苦低賤」的小D和大鬍子欺負，是人生一大恥辱，卻以挨了趙太爺這樣有身分的人的打為光榮。他見

到穿長衫的，腿不由得軟的跪了下去，在一個字不認識的罪行狀上，用平生力氣畫押的時候，想到的，竟然是怕畫不圓被人笑話。

在那樣的一個社會現狀下，也許阿Q只能如此的安慰自己，因為現實的生活中，他不可能會有任何的勝利。於是他排斥異端，欲投降革命，最後糊里糊塗的掉了腦袋。赴往刑場的路上，他忽然「覺得人生天地之間，大約本來也不免要殺頭的」。百忙之中，阿Q無師自通的喊出句話來：「過了二十年又是條……」

這句話終究沒有說完，而他最終也成為了未莊的一個笑話，他始終沒有過了二十年捲土重來，唯一留下來的，只是他那麻木、愚昧、落後的模樣。

阿Q無疑是一個成功的藝術形象。而他之所以成功、之所以成為典型，關鍵在於魯迅先生筆下的阿Q，達到了個性與共性的統一。他的懦弱、麻木，還有那非比尋常的精神勝利法，看似他獨有的個性，實則也是當時中國人的共同性格弱點。

綜觀流傳古今的文藝作品，凡是成功的藝術形象，無不具有鮮明而獨特的個性，同時又具有豐富而廣泛的社會概括性。正是個性與共性的高度統一，才使得這些藝術形象具有不朽的藝術生命力。存在於千差萬別的個性是共性的不同方式的表現，因而，優秀的藝術家在創造藝術形象的時候，總是能夠透過具有普遍意義的事物和情節，展現出藝術形象所具有的獨特個性特徵，換句話說也就是，藝術家能夠透過獨特的個性形象，展現出某種人類共通的性格特徵。

魯迅〔1881.9.25～1936.10.19〕
中國文學家、思想家和革命家。原名周樹人，字豫才，浙江紹興人。發表了《摩羅詩力說》、《文化偏至論》、《狂人日記》、《吶喊》、《徬徨》、《墳》、《野草》、《朝花夕拾》、《熱風》、《華蓋集》、《華蓋集續編》、《阿Q正傳》等。

蘇軾畫朱竹——創作主體性

藝術創作的主體性是指藝術家在創作過程中表現出來的主觀能動性和創造性。

自古以來，竹就是畫師酷愛的題材，因它的虛心自持、高風亮節，承載著中國文人們對高尚人格的一切定義，因此文人雅士們往往愛畫竹。

在北宋，越來越多的文人士大夫都開始熱衷並參與繪畫，蘇東坡正是那時文人兼畫家的代表。他不僅書法妙不可言、意趣清新，其畫更是一經著筆便神氣活現。清人方薰就曾讚他的墨竹：「氣勢雄健，墨氣深厚，如其書法，深著痛怪者也。」

蘇東坡的墨竹技法自稱是從其表親文可與那裡學來的，後又深得北宋名家李公麟、米芾等人的指點。但他畫竹往往從底直升到畫幅頂部，有人很疑惑，於是問他：「為何不逐節分畫？」他卻回答說：「竹生何嘗是逐節生的？」可見其作畫不遵章法，隨興而為。

後來，朱竹出現了。

據說那時，蘇東坡在杭州任通判。有一回，他坐於堂上，忽然間畫興勃發，卻又發現書案上沒有墨只有朱砂，於是靈光一閃，便以朱砂為墨畫起竹來。

正當他畫竹畫得入神之時，他的一位朋友看見了，朋友大惑不解，遂問曰：「這個世界上的竹子可都是綠色的啊！你何曾得見紅色的竹子？」

東坡笑而答曰：「這個世間亦無墨竹啊！但人們卻都以墨作竹，何解？人既可以用墨畫，我又何嘗不可以用朱砂來作畫？」聽了他一席話，友人不禁啞然。

畫一落成，友人紛紛過來觀摩，只見那畫中朱竹臨風微動、栩栩如生，異常美觀，全然沒有想像中給人的顏色衝擊，反而有一種別樣的灑脫超俗。

從此，蘇東坡畫朱竹的事情就流傳開來，於是文人畫中也開始流行朱竹了，許多著名畫家如明朝的唐伯虎、文徵明等，也都紛紛使用朱砂畫竹。

後來，蘇東坡就被後世的人譽為朱竹的「開山鼻祖」。

羅丹說：「所謂大師，就是這樣的人：他們用自己的眼睛去看別人見過的東西，在別人司空見慣的東西上能夠發現出美來。」做為一種特殊的藝術精神生產，做為藝術生產的主體，藝術家必然對創作起著決定性作用。

雖然所有的藝術創作都離不開社會生活，但藝術創作畢竟是藝術家的主觀能動的創作，因此它更離不開創作主體，離不開藝術家的創造性勞動，做為藝術家創造性勞動的產物，藝術作品必然打上藝術家做為創作主體的鮮明烙印。也正因此，每一件優秀的藝術作品，都會凝聚著藝術家獨特的審美體驗和審美情感，帶有藝術家個人的主觀色彩與藝術追求，體現藝術家鮮明的創作風格和藝術個性。

畢卡索（1881年～1973年）
出生在西班牙，是當代西方最有創造性和影響最深遠的藝術家，在世界藝術史上佔據了不朽的地位。他是一位多產畫家，作品包括油畫、素描、版畫、平版畫，總計近37000件。他的代表作女人題材甚多。主要有：《三舞女》、《在紅色椅子熟睡的女人》、《玩球的浴女》、《公雞》等。

「氣節之竹」——作品主體性

藝術作品的主體性，表現為它絕不是單純的「模仿」或「再現」，而是融入了創作主體乃至欣賞主體的思想情感。

　　名列揚州八怪之首的鄭板橋，生來愛竹。竹子挺拔秀麗，經冬不凋，依舊保持著蒼翠挺拔，而且其枝枝節節，蒼勁有力，代表著高潔與不屈，因此古人常以「玉可碎而不改其白，竹可焚而不毀其節」來比喻人的氣節。鄭板橋雖然只是個小小的縣令，但他一直不畏權貴、關心百姓疾苦，為民請命，也正因此，他獨愛竹之高潔昂然，在他的書畫作品中，也以竹居多。

　　鄭板橋認為，繪畫不可拘泥於古法，對於傳統，應該是「十分學七要拋三」，所謂：「未畫之先，不立一格，既畫之後，不留一格。」繪畫要有自己的獨創性，不可受某家某派的風格限制，應該創造自己的風格，或者說不要將自己限制任何一種風格中。

　　鄭板橋喜歡清晨起來看竹，從浮動於疏枝密葉間的煙光、日影、露氣中發現其間所蘊藏的美，他喜愛在竹林中欣賞微風拂過之時，竹葉輕輕搖曳的樣子，這時的大自然能夠給予他無限的靈感。

　　他一生只畫蘭、竹、石，貧窮卻節氣昭然。他的竹子多為一揮而就，僅寥寥數筆或一筆。他筆下的竹子只有單一的黑色，極少設色，不過數片葉，

滿紙俱是節,以水墨寫意,精神風貌躍然紙上。

可以說,鄭板橋的竹子是其他人所仿效不來的,他所畫的竹,體貌疏朗、筆力瘦勁、艱瘦挺拔,節節屹立而上,直沖雲天,就彷彿君子的豪氣干雲,氣象萬千,每一片葉子都有著不同的表情,墨色水靈,濃淡有致、栩栩如生,疏影橫斜之間,有著勃勃生機。

或者應該說,鄭板橋所畫的竹子所體現出的那種高傲不屈的精神和堅強自信的態度,是其他任何畫家都學不來的。所以揚州八怪之一的金農感嘆說:「相較兩人的畫品,自己畫的竹子終不如板橋所畫有林下風度啊!」

鄭板橋的竹,因為其深刻展現了藝術家的精神風貌而傳世。而其他的藝術作品也是一樣,做為藝術家創造性勞動的產物,必然打上藝術家做為創作主體的鮮明烙印。

藝術作品的千姿百態,正是由於它們凝聚著藝術家對生活的獨到發現和深刻理解,滲透著藝術家獨特的審美體驗和審美情感,體現出藝術家鮮明的藝術風格和美學追求。所有的藝術作品,都應該是獨一無二、不可重複的,具有藝術的獨創性。從某種意義上可以這樣說:沒有主體性的作品,便不能稱之為藝術品。

尚‧蜜雪兒‧巴斯奎特(1960年～1988年)
出生在美國黑人最多的布魯克林區,二十歲出頭就已經是一名非常成功的職業藝術家。他的作品包含繪畫、素描、拼貼畫以及印刷品,被看作塗鴉藝術圈中的一位重要人物。他廣泛的使用文字和拼貼技法,並大範圍的借鏡現代文化的主題和非洲加勒比地區的文化傳統。代表作有《查理‧派克》、《麥爾斯‧大衛斯》等。

烏台詩案——欣賞主體性

藝術素養和審美能力不同，形成了每個欣賞者在審美感受上鮮明的個性差異，使藝術欣賞打上欣賞主體的烙印。

宋神宗年間，蘇軾因為反對王安石變法，被貶湖州。按照慣例，他必須向皇上上表致謝，但蘇軾明知自己的外放多半是因為嫉妒他才華的御史們從中作梗，他心中不憤，於是在上表中微微的發了點牢騷：「知其生不逢時，難以追陪新進；查其老不生事，或可牧養小民。」

那群官員們看到此處，認定蘇軾是在諷刺他們，說他們這些「新進」喜歡「生事」，他們記恨在心，決心再找些理由，一舉壓制蘇軾，使之再無翻身之日。而這個任務，便是由蘇軾曾經的好友呂惠卿來承擔的。呂惠卿一向嫉恨蘇軾的文采，他曾經藉機與蘇軾親近，藉此上位，一旦發現皇帝信任新法，便立刻站到了新法那邊，媚上惑主，換來了手中的富貴權勢。

蘇軾文名極盛，乃是當時的文壇領袖，要扳倒他不是那麼容易，呂惠卿想來想去，覺得還是只有在他的文章上找漏洞、尋工夫，於是他翻遍蘇軾的文集，還真讓他找到了。這是蘇軾《詠檜》中的兩句：「根到九泉無曲處，世間唯有蜇龍知。」「皇上如飛龍在天，蘇軾卻要向九泉之下尋蜇龍，不臣之心，莫過於此。」於是立刻向皇帝彈劾蘇軾，皇帝經不起他們的添油加醋，覺得推敲之下，蘇軾確有不滿之意，大怒之下，命他們徹查此案。

就這樣，蘇軾到任才短短三個月，便被押回了烏台受審。蘇軾坦坦蕩蕩，直言自己的詩只是因事而發，絕無影射之意，但這些人本就一心想冤屈他，豈容他辯解，為

了坐實蘇軾的罪名，他們更是繼續潛心鑽研蘇軾的詩文，又找出了幾處地方。

「至於包藏禍心，怨望其上，訕瀆謾罵，而無復人臣之節者，未有如軾也。蓋陛下發錢（指青苗錢）以本業貧民，則曰『贏得兒童語音好，一年強半在城中』；陛下明法以課試郡吏，則曰『讀書萬卷不讀律，致君堯舜知無術』；陛下興水利，則曰『東海若知明主意，應教斥鹵（鹽鹼地）變桑田』；陛下謹鹽禁，則曰『豈是聞韶解忘味，邇來三月食無鹽』；其他觸物即事，應口所言，無一不以譏謗為主。」

就這樣，他們憑藉著自己歪曲的理解，斷定了蘇軾有不臣之心，要求皇上對他處以極刑。幸好宋朝有律不殺文官，而宋神宗雖然不滿蘇軾，卻實在愛他文采出眾，又有眾多正直的大臣為他請命，因此蘇軾才得以逃過一死，被貶黃州。

可見，同樣的詩文在不同人的眼中有著不同的理解，雖然這些人對於蘇軾詩文的理解是出於一種刻意的歪曲和誹謗，但它也證明了一點，讀者在欣賞藝術作品時，會加上個人的主觀情感體驗和理解。

欣賞主體（讀者）並不是被動的反映或消極的靜觀，他們在審美活動中有著極為複雜的心理過程，它包含著感知、理解、情感、聯想、想像等諸多心理因素的自我協調活動。它不僅是主體對客體的感知，同時又是欣賞者對藝術形象能動的改造加工過程。它也決定了欣賞過程中的感知與改造存在著千人千面的差異。

莎士比亞（William Shakespeare）（1564年～1616年）英國著名劇作家、詩人，他是十六世紀後半葉到十七世紀初英國最著名的作家，也是歐洲文藝復興時期人文主義文學的集大成者，本·鍾斯稱他為「時代的靈魂」。他的主要作品有《羅密歐與茱麗葉》、《哈姆雷特》等。

從「黃金分割」看形式美
——審美統一

藝術中的美學注重形式，但並不脫離內容，它是二者的有機統一。

　　西元前六世紀的古希臘，有一位著名的數學家、哲學家畢達哥拉斯。一天，畢達哥拉斯出門散步，路過了一間打鐵舖，舖裡鐵匠正在打鐵，此起彼伏的打鐵聲傳來，畢達哥拉斯隨即被那清脆悅耳的聲音吸引住了，他駐足細聽，憑直覺他認定這聲音有「秘密」！

　　畢達哥拉斯立刻走進打鐵舖裡，徵得鐵匠的同意，他用隨身帶的測量工具，仔細測量了鐵砧和鐵錘的長短，發現它們之間的比例近乎於1：0.618。

　　回家後，畢達哥拉斯馬上找來一根木棒，讓他的學生在這根木棒上刻下一個記號，使這位置既要與木棒的兩端距離不相等，又要使人看上去覺得滿意。經多次實驗他們得到一個點C，這個點讓人在視覺上最能接受，而經過測量，木棒的整體長度與C點到一端的距離之比也近乎於1：0.618。而且他們還發現用C點分割木棒AB，整段AB與長段CB之比，等於長段CB與短段CA之比。畢達哥拉斯接著把較短的一段放在較長的一段上面，也產生同樣的比例。從此，畢達哥拉斯斷言，當比例為1：0.618時，是最完美的。

　　後來，古希臘另一名著名的哲學家柏拉圖把這一神奇的比例關係譽為「黃金分割律」。

　　更為神奇的是，「黃金分割律」在不自覺中被運用到許多地方。距今2400年前修建的古希臘帕提農神廟，之所以成為古希臘神廟的典範，就是因為神廟主體由46根潔

白的大理石圓柱環繞成一個迴廊，它的高、寬和柱間距等都符合「黃金分割」點。

而德國數學家阿道夫‧蔡辛也曾經經過測量得出以下的結論：對於人體來說，人的肚臍正好是人體垂直高度的黃金分割點，膝蓋骨是大腿和小腿的黃金分割點，肘關節是手臂的黃金分割點。越接近於黃金比例分割的人體曲線，就越會被視為完美的身體。達文西就曾經按照黃金比例的分割，繪出了完美比例的《維特魯威人》。

時至今日，黃金分割律已經被運用到了人類生活的各個方面，從平日裡的服飾、色彩搭配，到建築上的長寬比例，甚至是經濟上的資金動用和股票升跌，都能夠發現0.618這個神秘的數字。這就是黃金分割律的魅力所在了。

可以說，黃金分割律是將形式美發揮到極致的定律之一，而形式美也正是藝術所具有的不可或缺的特性之一。真正優秀的藝術作品，必須兼具形式和內容兩個方面，同時擁有形式上的美感和深刻的藝術內涵。

藝術的審美性，集中體現了人類的審美意識。藝術是在人類社會的漫長發展過程中逐漸形成的，最終完成了實用向審美的過渡。在這一過程中，形式美的法則在不斷的變化和發展，但它始終必須遵循著從內容出發的基本法則，它無法脫離內容美而存在；同樣的，藝術又無法只依靠內容美而存在，這樣它就只能算作器具而非藝術品，它只有實用性而缺乏相對的審美性。做為藝術來說，它只能是形式美和內容美的有機結合，無法脫離任何一方而存在。

畢達哥拉斯（Pythagoras）（約西元前580年～西元前497年）古希臘數學家、哲學家，畢達哥拉斯定律的發明者，同時他也是西方的素食主義之父。他和他的學派為數學發展做出了卓越和有成效的貢獻：證明了「三角形內角之和等於兩個直角」的論斷；研究了黃金分割；發現了正五角形和相似多邊形的作法等。

自然之聲的啓迪
——藝術源於模仿

藝術起源於對自然和社會人生的模仿，是關於藝術起源最古老的一種說法。

在希臘神話中，諸神的使神名叫墨丘利，他是宙斯最忠實的信使，為宙斯傳送消息，並完成宙斯交給他的各種任務。他行走敏捷，精力充沛，多才多藝。

一日，墨丘利巡視到尼羅河畔，無意中踩到一個東西，行走如風的墨丘利因此停了下來，原來，那東西發出的美妙聲音吸引了他。他拾起來一看，是一個空龜殼，殼的內側不知什麼原因夾有一條乾枯的筋。由於他的腳踩下去，筋變形然後又曲張，於是發出了聲音。墨丘利從中得到啟發，他改進了龜殼，發明了絃樂器。

無獨有偶，相傳在距今五千年前的黃帝時期，有一位叫做伶倫的音樂家，他在厚薄均勻的竹子鑽上幾個洞，便可以吹奏出聲響，但是聲音卻非常的難聽。他並不氣餒，想到既然可以吹奏出聲音，那麼必然也可以吹出動聽的音樂，因此一直堅持試驗。

三年後，有一天他隻身進入西方崑崙山內採上好的竹子，用來做竹笛。他邊走邊唱，一邊挑選竹子，突然他一抬頭，見有鳳凰在空中飛舞，

然後鳴唱起來，聲音美妙不可言傳。伶倫經過長時間的觀察發現，在鳴叫的鳳凰中，鳳的鳴叫聲音熱情昂揚，凰的鳴叫聲音柔和悠長。每對鳳凰棲落後，一次各鳴六聲，然後，連聲合叫一遍，就飛走了。於是，他便合鳳凰之音而定律，創製出音樂上的十二音律。

古希臘哲學家德謨克利特提出：「在許多重要事情上，我們是模仿禽獸，做禽獸的小學生的。從蜘蛛我們學會了織布和縫補，從燕子學會了造房子，從天鵝和黃鶯等歌唱的鳥學會了唱歌。」亞里斯多德更是認為，模仿是人的本能，所有的文藝都是「模仿」，不管是何種樣式和種類的藝術。

中國人也認為，音樂起源於對大自然中各式各樣聲響的模仿，而樂器也正是來自於對自然中某些器物的應用與改造，可以說，藝術來自於生活，來自於人類有意識的對自然和社會生活的模仿。

黑格爾（1770年～1831年）
十八世紀末德國偉大的哲學家、思想家，德國古典哲學集大成者，也是古典哲學運動的頂峰。他是哲學發展史上第一個系統地闡述唯心主義辯證法的哲學家。十九世紀末年，在美國和英國，一流的學院哲學家大多都是黑格爾派。主要代表作有《精神現象學》、《邏輯學》、《哲學全書》等。

象棋的傳說
——藝術起源於遊戲

遊戲説的理論基礎是：人類有一種發洩剩餘精力的本能，遊戲和文藝就是由於這種本能的衝動引起的。

兩千多年前的戰國時代，連年戰亂不休，弄得百姓民不聊生，生活艱難，有位隱士見百姓辛苦，希望能夠阻止戰亂，換得和平。他四處遊說，希望各地君王戰士放棄以戰爭贏得霸權、獲得心理滿足的方式，可惜的是，大多數的人都壓根接受不了他的意見。

不過，在遊說的過程中，這位隱士發現，大部分的戰爭其實並沒有非打不可的理由，很多時候往往是出於君王一時的意氣，是為了展現自己國家實力、獲得征服的快感而引起的，於是，這位隱士就想，是否能有一樣東西，它可以同樣讓人獲得征服的

快感與作戰的緊張，能夠體會到戰爭中的一切激烈，但又不需要刀槍劍戟、流血犧牲呢？想來想去，他決定用另一種方式來進行戰爭。於是，他發明了一種遊戲，遊戲有兩方對壘，每方各有六顆棋子，按照一定的規則來行進，以吃掉對方的棋子為勝，而這種遊戲便叫——「六博」，也就是最原始的象棋。

　　發明之後，隱士開始四處推廣這一發明，漸漸的，象棋吸引了一部分人的興趣，並最終在貴族階層中流行開來了。

　　與最初的足球遊戲一樣，象棋遊戲都是以人類社會發展到一定程度，人類精力過剩為產生條件的，他帶有某種消遣或功利意識，在不斷的進化中，演變為純粹的藝術。

　　由此可見，做為單純的消遣性遊戲，也只是在後來才有的，在古人那裡，遊戲並非沒有功利性質，內容或為戰爭，或為狩獵、採集，都緊密聯繫著社會生活，也就是說，遊戲是對勞動過程的一種再體驗和訓練。

　　隨著社會的進步，當遊戲從物質階段上升到審美階段的時候，就產生了藝術和詩。席勒與斯賓塞由這個角度推出：人的審美活動和遊戲一樣，都屬於一種過剩精力的使用，而剩餘精力恰恰是人們進行藝術這種精神遊戲的動力。

馬克・夏卡爾（Marc Chagall）（1887年～1985年）
現代繪畫史上傑出的藝術家。他出生在俄國一個貧窮的猶太人大家庭，因此作品中多表現黑暗的木屋，迷信的鄉民，演奏著小提琴的人、牛、羊、雞等。其作品風格色彩明亮而華麗，想像力豐富，游離於印象派、立體派、抽象表現主義等流派。

部落裡的戰爭舞
——藝術源於表現

藝術源於「表現」的說法是十九世紀後期以來，西方文藝界影響較大的一種觀點，該觀點認為表現情感的藝術是真正的藝術，藝術是藝術家的主觀想像和情感的表現。

居住在印度恆河流域的散塔爾人有一種古老的習俗，每當戰爭開始之前，他們都會跳一種「戰爭舞」，舉行慶典，而如果戰爭勝利了，他們也會跳同樣的舞蹈來歡慶勝利。

舞蹈通常在夜幕降臨後開始，人們點起火把，讓從部落裡挑選出來的優秀青年們半裸著身子，纏著腰巾，腳踝上戴著鈴鐺，組成數里長的圓圈隊形。舞蹈者首先揮舞著棍棒、劍、長槍、盾牌之類，演出一幕紛雜和野蠻的動作。然後所有人立刻分為兩隊，刺耳的尖叫聲和熱烈的呼喊聲此起彼伏，在這聲音的鼓動下，舞蹈者相對跳起肉搏而鬥。一邊很快地敗出戰場且被迫逐至暗處，在那兒，呼號聲、呻吟聲、打棍聲一時並作，呈現出一幅恐怖的殺戮的有聲畫面。接著人群又來到火堆邊，排列成兩行，音樂的拍子這時候也改變了。在緩慢的節奏中，舞者向前進，一步一步踏出重濁的聲音相和著。後來鼓聲會越來越緊，動作也越來越快，有時候舞者全體躍入空際，達到一種驚人的高度，當他們再觸地面的時候，他們分開著的兩腿上的肉顫動得十分激烈，使得繪上的白色的條紋好像蠕動的長蛇，又有一種宏亮的嘶嘶聲充滿空中。

粗獷的動作和狂野的旋轉，配合著鼓聲、號角聲、尖叫聲，在熊熊火花的映照

下，顯示出雄壯的舞姿和矯健的身影，令人心靈不由得震撼不已，這些便是原始狀態的舞蹈。

戰爭舞其實並不僅僅流行於散塔爾，在其他的許多原始部落中，都有著類似的舞蹈。這些原始的戰士們，在出發打仗或準備跳戰爭舞前，大多把自身塗成紅色，藉以表現力量和激動。

義大利美學家克羅齊首次提出了藝術起源於「表現」的說法，他認為，「直覺即表現」，藝術不是再現和模仿，更不是單純的遊戲，只有表現情感的藝術才是所謂「真正的藝術」，藝術就是藝術家的主觀想像和情感的表現。

托爾斯泰提出了一個定義：「作者所體驗的感情感染了觀眾或聽眾，這就是藝術。」反過來說，藝術就是情感的表現，而藝術活動的本質就在於創造表現人類情感、生命的符號形式。

貝爾托・布萊希特（1898年～1959年）
德國偉大的詩人、劇作家、戲劇理論家、導演。其早期作品多以詩歌為主，先後寫有1500首詩歌，著名詩集有《家庭格言》、《流亡詩集》等。西元1922年，其創作的劇本《夜半鼓聲》榮獲德國最高戲劇獎——克萊斯特獎。

山鬼——藝術源於巫術

巫術説是二十世紀西方藝術發展論中影響最大的學説，這一觀點認為原始藝術起源於原始人類巫術儀式活動。

在那蒼莽的深山之中，有一位美麗的少女，她身上披著薛荔，腰上束著女蘿，幽淡的香草圍繞著她，她喜歡騎著赤豹在山間嬉戲，文狸也會溫順的陪伴在她身邊。她是如此的美麗、溫柔、可愛，她修長的身形在林中穿梭，美麗的臉龐不論垂淚還是微笑都讓人沉醉。

然而，今天的她卻獨自憂傷的站立在山巔，她摘下一朵鮮花低頭輕嗅，心卻不知飛到了哪裡。原來，她在等待情人的到來，可是約定的時間已經過去了很久，為什麼我的情人還不到來？難道是因為崎嶇的道路險峻難行，也許是茂密的竹林遮天蔽日，讓他不敢前來？少女在山頭惆悵難耐，眼見著雲海茫茫自舒捲，東風狂舞，神靈降雨，山色幽暗，白晝也如黑夜一樣，少女在心中呼喚：公子你可知我在這癡癡等待，容顏會隨著時間凋謝，我即將老去，為何你還不回來？

少女在山間採摘著益壽的靈芝，葛藤交纏，可是公子卻忘記了歸來，為什麼你說思念我卻無心返回呢？山中的人兒像杜若般高潔，可是思念讓她憂傷不已，公子啊，你是不是真的思念我啊？轉眼間雷聲轟轟、細雨濛濛，天色暗沉下來，耳聽著那猿聲哀鳴，落木蕭蕭，少女在山頭獨自傷悲。

這是屈原《九歌》中的一章〈山鬼〉，不要以為這是傾訴少女愛情的詩歌，實際上，這是屈原在民間祀神樂歌的基礎上加工修改而成的。詩中的少女叫山鬼，關於她的原型，有人說是巫山女神，不過也有人認為，她實際上是去祭祀山神的女

巫，美麗的女巫為了讓山神現身，接受人類的祭祀，於是吟唱出了最動人的歌謠，希望能用愛情吸引山神，而這種「人神戀愛」的方式也是當時楚國祭祀中常用的方式。

傳統的巫術祭祀行為給了屈原靈感，讓他創作出了動人的詩歌，而這一點正好證明了，原始藝術是起源於人類的巫術儀式活動的。

英國人類學家愛德華‧泰勒首先提出了這一觀點，他認為原始人思維的方式和現代人有很大的不同，對原始人來說，周圍的世界異常陌生和神秘，令人敬畏，因此原始人思維的最主要特點是萬物有靈。「萬物有靈觀構成了處於在人類最低階段的部落的特點，它從此不斷地上升，在傳播過程中發生深刻的變化，但自始至終保持著一種完整的連續性，進入高度發展的現代文明之中。」由此可見藝術並不抽象，它充滿了巫術的內容，並做為使人愉快的公共宗教儀式而發生。

賀拉斯（**Quintus Horatius Flaccus**）（西元前65年～西元前8年）古羅馬詩人、文藝批評家。代表作畫卷集《諷刺詩》、抒情詩《頌歌集》等。賀拉斯的抒情《歌集》以描寫愛情、友誼為主，風格典雅、莊重。他提出了一些著名的文藝理論觀點，如藝術應該模仿自然，藝術與生活之間的關係等。其文藝理論代表著作《詩藝》是歐洲古典文藝理論的名篇。

築城歌——藝術源於勞動

勞動說的代表人物是普列漢諾夫和恩格斯，他們認為，藝術起源於生產勞動。

很久很久以前，一群奴隸被命令去為君王修建城牆。當時正是夏天，烈日炎炎，驕陽似火，工作起來十分的辛苦，而負責監工的官員又十分的苛刻，不僅食物少的可憐，飲水不夠，甚至從不允許他們坐下來休息一會兒，而一味要求他們加快進度。

因為環境太過惡劣，許多人都因忍受不了高溫和繁重的勞動而暈倒在工地上，這樣一來，他們的速度越來越慢，工地上的每個奴隸都憂心忡忡的，他們很清楚，一旦工程不能按時完成，等待他們的，必然是嚴厲的處罰。然而，隨著工程一天天的進展，他們卻都越來越疲乏，越來越勞累。

有個叫說的奴隸也是建造城牆的工人之一，看到進展緩慢的城牆和越來越無精打采的同伴，他心急如焚，整天思索著如何激發起同伴們的精神。這天，當他們又在火熱的太陽下築牆時，說開始唱起了歌，歌聲輕快悠揚，彷彿一道清泉注入了人們心中，大家忽然發現，原來手中的巨石沒有那麼沉重，而頭頂的太陽也沒有那麼的強烈了，大家開始振奮精神，努力的工作了。一天的工作結束了，他們驚喜的發現，平常只能修建10公尺長的城牆，而今天感覺不怎麼費力，便修建了14公尺長。

於是，每當大家開始工作的時候，說就會開始唱起歌來。漸漸的，很多人加入了他，和他一起唱著歌，而工作起來，也不會覺得那麼累了。

不過工程的進度依舊很緊迫。這天，說告訴大家，他的歌是老師教的，老師的

歌唱得比他好多了，他想把老師請來為他們唱歌，這樣也許他們的速度會更快。大家一聽，非常高興，連忙去向監工請求，讓說去請他的老師前來。

第二天，說將自己的老師兆請來了。當大家開始工作時，兆便開始唱歌了，可是奇怪的是，大家並沒有覺得很輕鬆，依然很辛苦。下工後，大家議論紛紛，說兆的歌唱沒有自己徒弟的好，說聽到後笑了，於是他帶著大家來到城牆邊，說：「你們看，我唱歌的時候，我們一天只能修建14公尺長的城牆，但今天我們修建了20公尺長的城牆。」說完他又拿起一個長錐，先插入了他們過去修建的城牆中，說：「我們過去修建的城牆，一次可插入3寸。」然而他將之插入了今天修建的城牆中，「而今天修建的城牆，卻連半寸也插不進去。」說轉過身來說：「可見我們今天修建的城牆比往常要堅固了許多啊！所以我說我老師的歌聲要比我的好得多啊！」

大家這才恍然大悟，紛紛稱是。而就在兆的歌聲中，他們順利的完成了工程。後來，這個故事傳了出去，所有的工人們都喜歡在工作的時候唱歌了。

　　魯迅說，最早的詩歌起源於勞動人民「杭育杭育」的勞動號子。恩格斯說：「首先是勞動，然後是語言和勞動一起，成為兩個最主要的推動力，在它們的影響下，動物的腦髓就逐漸地變成了人的腦髓。」

　　藝術起源於勞動這一觀點是藝術起源說中的重要觀點之一。史前藝術在內容與形式方面都留下了大量的勞動生產活動的印記，我們可以說勞動是原始藝術最主要的表現對象。

普列漢諾夫（1856年～1918年）
俄國和國際工人運動的活動家、文藝理論家、美學家。主要著作有《沒有地址的信》（又名《論藝術》）、《從社會學觀點論十八世紀法國戲劇文學和法國繪畫》、《藝術與社會生活》、《論西歐文學》、《尼‧加‧車爾尼雪夫斯基》等。

東坡錯續菊花詩
——審美認知

藝術的審美認知作用主要是指人們透過藝術鑑賞活動，可以更加深刻地認識自然、認識社會、認識歷史、認識人生。

這年，蘇東坡任職湖州期滿後回京城述職，等待著朝廷新的任命。一天閒來無事，他便去王安石府邸拜訪他。

正好這時王安石不在府中，蘇東坡在他書房中等候，卻看到案上有王安石新寫的詩句，他湊過去一看，詩才剛剛寫了頭兩句：「西風昨夜過園林，吹落黃花滿地金。」蘇東坡立刻失笑了，要知道，菊花最能耐久，謝後通常也不會凋零的，所以

才有「墮地良不忍，抱枝寧自枯」的詩句啊！蘇東坡想到這裡，恃才傲物之心又起，便拿起筆來，在後面續寫了兩句：「秋花不比春花落，說與詩人仔細吟。」寫完之後，才覺得不妥，但既已寫下，別無他法，他便將紙原貌放好，離開了宰相府。

沒多久，王安石回來了，他見自己的詩被人續寫了兩句，一問之下，才知道蘇東坡剛才來過，想到蘇東坡年輕氣盛，他微微一笑，心中有了主意。

後來，朝廷的任命下來了，蘇東坡被調任黃州團練副使。蘇東坡大為惱怒，他

自知自己的湖州任上功績可觀，如今反而被貶官，顯然是因為自己當時續了王安石的詩，且其中有嘲笑之意，但雖則如此，他也只好上任了。

蘇東坡上任沒多久便到了重陽節，這天他的好友陳季常來拜訪他，兩人同去後院賞菊，沒想到連日大風，菊花棚下滿是黃燦燦的菊花瓣，枝上已經一朵不剩了。蘇東坡目瞪口呆，這才知道，原來黃州菊花品種有異，是會落瓣的，而王安石之所以將他安排到黃州，也是為了讓他知道自己的錯誤。

經此事之後，蘇東坡誠懇的向王安石道歉，從此也謙虛、謹慎了很多。

透過王安石之詩，蘇東坡便知道了有落瓣之菊花，可見人們可透過藝術鑑賞活動認識自然、認識社會。

古聖賢孔子說：「《詩》可以興，可以觀，可以群，可以怨；邇之事父，遠之事君；多識於鳥獸草木之名。」正因為藝術活動具有反映與創造統一、再現與表現統一、主體與客體統一等特點，才決定了其更加深刻地揭示社會、歷史、人生的真諦和內涵的能力，反映社會生活的深度和廣度的特長。而今，隨著世界各種文化繁榮發展，審美的認知作用也愈加明顯，它必將有力的推動人類文明的進步。

托爾斯泰（1828年～1910年）
十九世紀末二十世紀初俄國最偉大的文學家，他深受盧梭、孟德斯鳩等啟蒙思想家影響。代表作有《安娜・卡列尼娜》、《懺悔錄》、《復活》、《戰爭與和平》等，是世界文學史上最傑出的作家之一。

原來小說可以這樣寫
——審美教育

藝術的審美教育作用主要是指人們透過藝術欣賞活動，受到真、善、美的薰陶和感染，進而啟迪了思想、找到了榜樣、提高了認知。

這是1945年的哥倫比亞，一個十八歲的青年百無聊賴，他已經成年了，在波哥大大學學法律，但他不知道自己應該做些什麼，他也不知道自己想往哪個方向去走。

這天，依舊茫然的年輕人無意中拿到了一本書，他打開書本，映入他眼簾的是這樣一句話：「當格里高・薩姆莎從煩躁不安的夢中醒來時，發現他在床上變成了一個巨大的甲蟲。」這個年輕人猛然抬起頭，一股巨大的力量衝擊著他的頭腦：天啦，原來小說可以這樣寫。他忽然感覺到自己進入了一個新的境地，有一扇全新的大門向他開啟了，從這一刻起，他確定了自己的目標，他要寫小說，他要寫這樣的小說。

這個年輕人並非心血來潮，1948年，哥倫比亞內戰爆發，他從波哥大大學中途輟學，進了報界工作，1954年，他從事新聞工作，並同時進行著文學創作，1955年，他發表了自己的第一部長篇小說《枯枝敗葉》，不過這部小說並不是很知名。

1965年的一天，當他帶著孩子駕車前往阿卡布林科的時候，忽然一個念頭像閃電一樣掠過他的頭腦，那時他忽然有了想法，「我決定像外祖母給我講她的故事那樣敘述我的故事。我要從那天下午那個小男孩被祖父帶領著去參觀冰塊時寫起。」

兩年之後，他的這部小說出版了，故事的開頭寫著：「多年以後，奧雷里亞諾上校站在行刑隊面前，準會想起父親帶他去參觀冰塊的那個遙遠的下午。」這部小

說，便是《百年孤寂》，1982年的諾貝爾文學獎獲獎作品，拉丁美洲魔幻現實主義的代表作。

這個年輕人叫賈西亞‧馬奎斯，他當年看的那本書，便是卡夫卡的代表作《變形記》，從兩人的代表作的開頭我們就可以看出，他們作品中所共同呈現出的對社會異化現象的反應。顯然，馬爾克斯並沒有忘記他當年從卡夫卡那學習到的寫作技巧和手法，正如馬爾克斯所說的，「正是在讀過了《變形記》之後，突然之間，我發現在我的中學課本那些理性的、學究氣十足的範例之外，文學還存在著多種別的可能性。」也正因此，才開啟了他通往文學聖殿的大門。

先哲亞里斯多德就重視到藝術的教育功能，他說藝術應當具有三種功能：一是「教育」，二是「淨化」，三是「快感」，也就是說，藝術可以幫助人們獲得知識、陶冶性情、得到快感。而其中首要的便是審美教育的功能。

藝術的審美教育作用，在很大程度上是透過藝術作品，使讀者、觀眾和聽眾感受與領悟到博大深厚的人文精神。人們透過藝術欣賞活動，受到真、善、美的薰陶和感染，思想上受到啟迪，實踐上找到榜樣，認知上得到提高，引起人的思想、感情、理想、追求發生深刻的變化，引導人們正確地理解和認識生活，樹立起正確的人生觀和世界觀。

李斯特（Franz Liszt）（1811年～1886年）
天才的匈牙利作曲家、鋼琴家、指揮家和音樂評論家。被匈牙利人民視作民族英雄，創作有《匈牙利英雄進行曲》、《匈牙利風暴進行曲》，並編寫了民歌集。1848年革命失敗後，他思想轉為消極、悲觀，在晚年成為修士，仍從事音樂事業並建立學校。

孔子「三月不知肉味」
——審美娛樂

藝術的審美娛樂作用，主要是指透過藝術欣賞活動，使人們滿足了審美需要，獲得精神享受和審美愉悅，進而使身心得到愉快和休息。

偉大的先哲孔子，生活在一個百花齊放的時代。在那個年代，音樂已經很流行了，而孔子也是個十分熱衷於音樂的愛好者，據說，除了在弔喪那天因悲傷而哭泣、不唱歌外，孔子沒有一天是不唱歌的。有一次，諸侯兵戈相向，他被圍困在陳國與蔡國之間，整整七天，到後來野菜湯裡都找不到一粒米了，他仍是彈琴歌唱，神態自若。

孔子曾向周敬王的大夫萇弘請教韶樂和武樂的區別，韶樂為周文王時的音樂，而武樂則是周武王時的音樂。

萇弘告訴他說，兩種音樂都非常好聽，但韶樂是太平之音，優雅和諧，武王時征戰天下，古武樂含殺伐之音，壯闊豪放，因此武樂雖然動聽，但未能至於至善，只有韶樂能稱得上至善至美。

第二年，孔子出使齊國，正好碰上了齊國的宗廟祭祀，孔子親臨大典，得以第一次欣賞到了韶樂和武樂。渾厚的韶樂讓孔子十分的著迷，他聽得如癡如醉，忘掉了一切，以致於連他喜愛的肉食的味道也嚐不出來了。

孔子還因此感嘆道：「不圖為樂之至於斯也。」也就是說，想不到音樂可以美妙到這樣的地步。

雖然不一定有如孔子的癡狂，但不可否認，我們每個人都有一定的審美需要，這個需要，唯有透過藝術欣賞而獲得，這就是審美娛樂。

藝術做為一種特殊的精神產品，正是因為它能給人們帶來審美的愉悅和心理的快感。

藝術的審美娛樂作用，主要是指透過藝術欣賞活動，使人們的審美需要得到滿足，獲得精神享受和審美愉悅，透過閱讀作品或觀賞演出，使身心得到愉快和休息。

孔丘（西元前551年～西元前479年）
字仲尼，後世尊稱孔子。春秋末期思想家、政治家、哲學家、教育家，儒學學派的創始人。他提倡「仁義」、「禮樂」、「德治教化」。他的儒學思想滲入中國人的生活、文化領域中，同時也影響了世界上其他地區的絕大部分人近兩千年。

韓娥之歌，伯牙之琴
——美育與藝術教育

美育，即審美教育。藝術教育則是實施美育的重要內容、手段和途徑，但他們二者又不完全相同，他們的區別，在於審美活動與藝術活動的區別。

傳說戰國時期，一位叫韓娥的女子善於歌唱，有一次，她一路朝東前往齊國，因為路途遙遠，還未到目的地乾糧就吃光了，一連幾天，飢餓難耐。好不容易到了齊國臨淄城雍門時，為了換得糧食，她便沿街賣唱，藉以維生。唱完後，她繼續前行，然而她美妙而婉轉的歌聲卻已深深地打動了聽眾的心弦，直到三天以後，人們還聽到她的歌聲的餘音隱隱約約在房樑間繚繞。

天色黑了，韓娥又去投宿一家旅店，因為貧困，韓娥遭到了旅店主人的欺辱。傷心透了卻極具自尊的韓娥，放聲哀歌而去，歌聲悠長而悲涼，如泣如訴，所有聽到歌聲的人都沉浸在這哀怨裡，老人與小孩甚至隨之哭泣，三天都吃不下東西。

當地百姓知道自己是被韓娥的歌聲所影響，於是店主急忙追趕上韓娥，向她道歉。韓娥接受了店主的道歉，並重新為大家唱了一首歡樂的歌，以化解人們的哀愁。人們聽到此歌，都情不自禁的跳起舞來，身體彷彿無法自我控制，在歡悅氣氛中，都把之前的悲愁拋之腦後了。

後來人們便用「餘音繞樑，三日不絕」形容音樂能夠產生的巨大感染力。而韓娥故事裡音樂的感化可以看作是用藝術教育的手法帶來美育效果的代表。

傳統意義上，美學是哲學的一個分支，因為它包含著強烈的意識形態傾向。在

席勒出生前不到半個世紀的時間裡，與他同在一國的哲學家鮑姆嘉通就已經把美學做為一門獨立的學科來研究，美學（Aesthetics）一詞來自希臘文，意思為感受或感性認知。

　　追溯到古希臘歷史，我們會發現，戲劇教育、詩歌教育與造型藝術等傳統的藝術教育四通八達與博大精深。在這樣一個大前提下，由藝術教育產生的精神境界的昇華提高了人們的審美文化水準，使得人們去追求、感受、鑑賞、創造美的事物，進而形成了正確的審美意識、完善的審美心理結構的現實物態化。

　　藝術教育與美育有著共同的內容與施教方法，也有著不同的生理、心理機制，美育主要訓練人的道德感、理智感，以及高層次的美感，主要發生在人的左腦活動領域。而藝術教育則是訓練人的形象思維能力與創造力，主要發生在人的右腦活動領域。從這個區分也不難看出，美育的歷史是遠在藝術教育之後的。

賽凡提斯（Miguel de Cervantes Saavedra）
（1547年～1616年）文藝復興時期西班牙劇作家、詩人，歐洲近代小說的先驅。他同時被被譽為西班牙文學世界裡最偉大的作家。他的代表作《唐吉訶德》象徵著歐洲長篇小說的發展進入到一個新領域，是寶貴的世界文化遺產。此外，他還有抒情詩、諷刺詩等作品。

立體主義和相對論
——藝術與科學

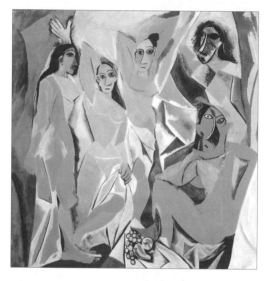

藝術與科學的關係是辨證統一的,它體現了智慧與情感的二元性,相互獨立又彼此依存,像一枚硬幣的兩面,是不可分割的。

1905年5月,在瑞士的伯爾尼,一位二十六歲的德國物理學家完成了一篇名為〈論動體的電動力學〉的文章;兩年後的6月,一位同樣二十六歲的西班牙藝術家在巴黎蒙馬特爾的畫室裡,完成了他最新的畫作——《亞威農少女》。想來你已經知道了,前者叫阿爾伯特‧愛因斯坦,他建立起了狹義相對論,引起了物理學的一場革命;後者叫巴伯羅‧畢卡索,從這幅《亞威農少女》開始,他創立了立體主義畫派,震驚了整個畫壇。

除了同樣是對傳統觀念的顛覆之外,這兩者看上去似乎沒有太大的關係,不過,不得不承認的一點是,這兩者在某種程度上有著驚人的相似。愛因斯坦的狹義相對論否定了所有物體運動的絕對參照系——「乙太」,也宣告了他與伽利略或牛頓原理的決裂;而畢卡索的畫作則宣佈了與拉斐爾或維梅爾的決裂,他的畫作中不再存在獨一無二的透視法,不再有表現物體的專門角度,不再有參照視點。他們兩個在表現處於空間和時間中的物體時,都摒棄了一個絕對的參照物。

令人不解的是，為何這兩位在完全不同的領域創造出了如此相似的表達方式。當愛因斯坦剛剛拿出自己的相對論的時候，還沒有受到重視，大多數人無法理解這高深奧妙的理論，而少數專家們又根本無法贊同這一理論，他們認為這是錯誤的。因此可以確定的一點是，畢卡索是不可能學習了相對論而來進行自己的畫作的，也就是說，他只是在幾乎同時的時間裡，激發了創造四維空間的念頭，並最終付諸實施。

到了今天我們也不明白，為什麼會有如此驚人的巧合，但不可否認的一點是，畢卡索畫出了愛因斯坦的相對論。也許我們可以說，藝術與科學已經是如此緊密地結合在一起，以致很難將二者區分開來。

藝術用創新的手法去喚醒每個人的意識或潛意識中深藏著已存在的情感，科學對自然界的現象進行新的、準確的抽象。藝術和科學的共同基礎是人類的創造力，它們追求的目標都是真理的普遍性、永恆性。

做為人類最高心智的產物，藝術與科學這兩大創造性工作的結合，已成為新世紀人類思想和文化發展的主流；藝術與科學的結合，將會彌補藝術與科學技術本身的缺陷，它們互為補充，最終造福於人類的生活。

伊凡·謝爾蓋耶維奇·屠格涅夫（Ivan Sergeevich Turgenev）（1818.11.9～1883.9.3）俄國現實主義小說家、詩人和劇作家。他的小說不僅迅速即時地反映了當時的俄國社會現實，而且善於透過生動的情節和恰當的言語、行動，透過對大自然情境交融的描述，塑造出許多栩栩如生的人物形象。其代表作有《羅亭》、《貴族之家》，中篇小說《阿霞》、《多餘人的日記》等。

有井水處有金庸
——藝術與文化

藝術是精神文化的一個子系統，它做為一種獨特的文化形態或文化現象，在整個人類文化大系統中佔有極其重要的份量。

　　有人說：「有井水處有金庸。」金庸的武俠小說，之所以能夠受到華人世界如此的喜愛和尊崇，很大程度上恐怕也在於他筆下那豐富的文化內涵了，舉凡琴棋書畫、詩詞典章、天文曆算、儒道佛學，乃至陰陽五行、奇門遁甲均有涉獵。當真是「琴棋書畫詩酒花，當年樣樣不離它」。

　　說到音樂，《笑傲江湖》中一曲琴簫合奏，堪稱絕響，而琴中蘊藏內功，也更是金庸的獨創；說到棋，《天龍八部》中虛竹破珍瓏局，卻是要置之死地而後生，其中顯然暗藏了許多人生道理；講到書法，《笑傲江湖》中，向問天用來誘惑禿筆翁的便是唐朝大書法家張旭的《率意帖》，而那禿筆翁所用的武功，竟然是從顏真卿書法中化出來的《裴將軍詩》，怎能不讓人覺得詩意盎然。

　　金庸筆下點化前人詩詞的更是數不勝數。《書劍恩仇錄》中，他直接將《紅樓夢》中寫王熙鳳的詞拿來放到霍青桐身上，卻又十分的恰當；《射鵰英雄傳》中的《四張機》、《山坡羊·青山相待》，本也都屬前人詩詞，但被他用到此處，情景交融，觸景生情，甚至比單獨讀此詞更有意境。

　　對於中國傳統文化中的精華，金庸無一放過，皆點化入文，且加以現代性的闡

釋與發揮，因此更具可讀性，同時，這些傳統元素的加入，又為小說增加了不少新奇生動的內容，使得小說更加的曲折誘人。像《射鵰英雄傳》中東邪西毒南帝北丐中神通的設置，其實就是根據中國傳統觀念中的五行之說而成的，而桃花島、歸雲莊的佈局，竟然也正合了陰陽八卦的方位，玄妙非常。

正是因為這眾多中國傳統元素的加入，使得讀者在閱讀金庸的小說時不僅能夠感受到奇詭變化的情節，還能夠學習到豐富生動的傳統文化，因此，他的小說才突破了時間的限制，大受歡迎，以致於華人世界，無人不讀金庸。

泰勒說：「所謂文化或文明乃是包括知識、信仰、藝術、道德、法律、習俗以及包括做為社會成員的個人而獲得的其他任何能力、習慣在內的一種綜合體。」一個藝術家必然是在某種特定文化背景下逐漸成長的，因此，他所創作出的藝術作品，必然會深深的打著創作時代的社會印記，也必然會承載著某種特定的文化。

藝術始終不能脫離文化而存在，做為一種獨特的文化形態或文化現象，它是整個文化系統中極其重要的一個部分。藝術參與和推動著人類文化的歷史發展進程，體現了文化的發展階段，同時，它又受到文化系統的制約，依附於文化而存在。

可以這樣歸納地說，文化包含著藝術，影響著藝術，卻也孕育了藝術，得益於藝術。

伊曼努爾‧康德（Immanuel Kant）（1724年～1804年）
德國古典哲學的開創者和奠基人，啟蒙運動時期最重要的思想家之一。他的哲學思想引發了蔚為壯觀的德國古典哲學運動，對現代西方哲學產生了深遠的影響。康德的一生可以以1770年為中心分為前期和後期兩個階段，前期主要研究自然科學，後期則主要研究哲學。

推銷員變金龜子
——藝術與哲學

藝術與哲學實質上是一種相互影響、相互滲透的關係。

作家卡夫卡在二十世紀初創作了他最著名的小說——《變形記》。這本荒誕不經的小說描述了一個令人匪夷所思的故事。

格里高是一家公司的推銷員，他終日奔波於推銷途中、忠於職守、兢兢業業，因為要養活全家人，始終生活得很艱辛。這天早上醒來，他忽然發現自己變成了一隻金龜子，他竭力掙扎，卻無法翻身。當他的父母與妹妹都來敲門探問時，他卻不敢開門。時間一分一秒的過去了，公司秘書也來了，隔著門對他說，如果他再不上班，便要將其開除，家人們都在一旁勸其開門，無可奈何的格里高只好用牙齒轉動鑰匙。門開了，隨著一聲尖叫，母親昏倒了，秘書倉皇而逃，父親則一拳將其打進了門裡。

無法被家人接受的格里高開始了禁閉在房中的孤單生活，依靠著妹妹每天為他送食為生。由於體形的變化，格里高漸漸失去了人性，具有了蟲性，他不說話，也不吃新鮮食品，只吃腐爛的東西，並習慣在天花板與牆上爬行，他的視線開始模糊，只是仍然具有清晰的人類思維。起初家裡人還等待著他的復原，但漸漸的，他們開始討厭他。母親一看見他就昏倒，父親憤怒的用蘋果砸他，將一隻菜果扔在他背上，陷在肉裡，挖不出來。由於他失了業，一家人的生活每況愈下，家人們必須更加辛勞的工作，為了貼補家用，他們只好將房子分租給房客。然而當房客發現了「蟲」的秘密後，都憤而離去，儘管格里高心裡極為難受，而家裡人仍把一系列不

幸歸咎於他，妹妹甚至將門一鎖了之，不再過問。於是，格里高在極端孤獨中悄然死去，而他的家人們卻已經開始計畫未來的美好生活了。

二十世紀初，世界性經濟蕭條、社會動盪，人們在痛苦的生活中掙扎迷失，卻不知道如何去尋找光明的未來，人與人之間的關係變得冷酷淡漠，正是在這樣的背景下，卡夫卡創作了這本《變形記》。在現實的壓抑和束縛面前，人成了弱者，變成了一隻可憐蟲。小說諷刺性的表現了人的異化、人際關係的異化以及人的軟弱不可擺脫的悲劇命運。

深刻的哲學意味讓這部小說成為表現主義文學的代表作之一。可以說，現代藝術的發展，特別是西方現代藝術的發展，基本上是建立在哲學基礎上的，如果沒有西方現代哲學做為理論基礎，就不會有所謂西方現代派文學藝術。正是哲學與美學的相互滲透、相互融合，才使得其藝術創作達到一種新的境界，兩個不同領域上成就的結合，能給其本身的創作注入新鮮的力量，從客觀上來說，使得其發展達到了另一個高峰。

卡夫卡（**Franz Kafka**）（1883年～1924年）
德語小說家，出生於猶太人家庭，1904年開始寫作，文筆明淨而想像奇詭，常採用寓言體，背後的寓意至今尚無定論。其別開生面的荒誕派手法，讓二十世紀各個寫作流派紛紛追認其為先驅。主要作品有三部長篇（未完成）、四部短篇，可惜生前大多未發表。

千載莫高窟——藝術與宗教

宗教的產生與盛行，推動了藝術各個領域的發展，尤其對造型藝術產生了深刻的影響。

　　西元366年，一位名叫樂樽的和尚雲遊四方，來到了甘肅的三危山。這時已經是傍晚時分，夕陽斜照，樂樽和尚站在一座山頭四顧，希望能夠找到休憩之所，突然間，他發現對面的三危山金光燦爛，似乎有千佛在躍動。樂樽和尚激動萬分，面對著跳躍的金光，他忽然感覺到滿心祥和通達，於是他隨即跪下身來發願，從此要廣為化緣，在這裡築窟造像，使它真正成為聖地。

　　樂樽和尚就在此開鑿了第一個洞窟，之後，有法良法師等繼續在此修建，到唐朝武則天時，洞窟的數量更是達到了數千個之多。然而，從北宋開始，莫高窟逐漸衰落，漸漸遠離了人們的視線。

　　1900年，一名叫做王圓籙的道士奉命去看守這已然荒蕪的洞窟，他決定將這些洞窟打通。就在他清理流沙時，牆壁後出現了一個不知何時封閉的小石屋，裡面藏著的是數以萬計的經卷、手稿、文書、織繡，因沙漠乾燥，保存得非常完整。這無知的道士所不知道的是，他開啟的並不只是一個小小的石屋，而是一門讓無數學者耗盡一生的學科——敦煌學。

西方的掠奪者聞風而至，面對著無知的王道士，他們用極低的價格買走了大部分的經文，甚至殘忍的用膠將牆上的壁畫撕下帶走，就這樣，他們帶走了一萬多件珍品，整個莫高窟變得殘敗零落。然而，僅僅是劫後餘生的雕像與畫作，已經堪稱無價之寶了。

莫高窟現有洞窟735個，集合了從北魏至元的各種壁畫和雕像，因此也留存了各個時代不同風格的藝術作品。北梁時塑像人物體態健碩，神情端莊寧靜，風格樸實厚重；隋唐時場面宏偉、色彩瑰麗、線條流暢。這些文物的保存，對於瞭解中國美術史和民俗史，都有著重要的意義。

藝術與宗教在認識、掌握世界的方式上有某些共同之處。感知、想像、聯想、情感等諸多心理因素，在藝術與宗教領域中都佔有同樣重要的地位。

藝術與宗教的密切關聯，更重要的原因就是對文藝的利用，宗教的宣傳方式，基本上是依靠繪畫、雕塑等來進行的。在利用各門藝術來宣傳宗教的同時，也為藝術提供了更廣泛的題材和內容。可以說，宗教影響著藝術，而藝術也影響著宗教。

川端康成（1899年～1972年）
日本現代著名小說家。川端康成一生共寫了約130多部作品，這些作品大部分是中短篇小說。代表作品有《伊豆的舞女》、《禽獸》、《雪國》、《千隻鶴》等。他曾在1968年10月獲得諾貝爾文學獎。他的創作風格既美且悲，善於抒情。語言清麗、典雅，人物描寫細緻入微。

純潔的白茶花
——道德與藝術

藝術與道德之間是一種相互影響的關係，道德總是要透過某些藝術作品表現出來，而藝術作品則必須具備一定的道德教育意義。

一部《茶花女》，讓小仲馬成為堪與父親大仲馬比肩的知名作家，在這部作品中，小仲馬描述了一位外表與內心都如白茶花般純潔、美麗的少女被摧殘致死的故事。

女主角瑪格麗特是個農村姑娘，長得異常美麗，她來到巴黎謀生，為了生計，不得已落入風塵，成為一名交際花。瑪格麗特總是隨身佩戴著一朵白茶花，因此，人們都叫她「茶花女」。瑪格麗特無法接受自己墮落的身分，為了痲痺自己，她染上了揮霍錢財的惡習，瘋狂地尋歡作樂，卻無法擺脫內心的空虛。

有一天，瑪格麗特遇見了善良的富家青年阿爾芒，這個單純的年輕人已經默默的愛著她很久了，他向瑪格麗特表達了他長久以來深刻的愛戀。阿爾芒真摯的愛情激發了瑪格麗特對生活的渴望，也喚醒了她對愛情的嚮往，她決定放棄如今奢華卻蒼白的生活，隨阿爾芒到鄉下去生活。

可是，快樂的日子總是短暫的。阿爾芒的父親無法接受他與妓女的婚姻，他私下找到瑪格麗特，要求瑪格麗特離開自己的兒子。儘管瑪格麗特百般哀求，阿爾芒的父親卻始終不答應讓他們兩人在一起，為了阿爾芒的家庭和前途，瑪格麗特只好答應了阿爾芒父親的要求。

　　傷心的瑪格麗特留下了絕交書，回到巴黎，重新開始了她荒唐的交際生活。被蒙蔽了真相的阿爾芒無法接受感情的背叛，他找到瑪格麗特，肆意羞辱她，指責她對感情的背叛。絕望的瑪格麗特無法承受心愛的人的責罵，又不能說出真相，強烈的刺激讓她一病不起，在貧病交加中死去。

　　死後一位好心的鄰居將瑪格麗特的日記交給了阿爾芒，阿爾芒這才知道，瑪格麗特為了他，承受了多大的委屈和誤解，他懷抱著永遠的悔恨和惆悵，為瑪格麗特遷墳安葬，在她的墓前，擺滿了象徵著純潔的白茶花。

　　據說，這部巨作其實是作者小仲馬自己生活的真實寫照：小仲馬二十歲的時候與巴黎名妓瑪麗‧杜普萊西一見鍾情，為了維持生計，瑪麗在與小仲馬交往的時候仍然保持著和闊佬們的關係，這讓小仲馬很生氣，他在一氣之下寫下了絕交信出國旅遊。幾年後，當小仲馬回國的時候，得知因為傷感於小仲馬的離去，瑪麗放棄了闊佬們的資助，在貧困潦倒之下，年僅二十三歲的她已經去世了，死境十分淒涼。現實生活的悲劇深深地震驚了小仲馬，他滿懷悔恨與思念，將自己囚禁於郊外，閉

門謝客,寫下了凝集著他愛情之痛的《茶花女》。

　　《茶花女》的故事記載了這個永恆的悲傷愛情,瑪格麗特對於愛情的勇敢追求卻在現實所謂的道德模式下折戟沉沙。在為瑪格麗特和阿爾芒的愛情掉淚的同時,也不能不讓人們反思起所謂的道德。這就是藝術的獨特所在了,它從不高舉著道德的旗幟,卻能夠讓人自發的對道德進行反省。

　　可以說,一定時代和一定社會的倫理道德思想總是要透過藝術作品的主題、題材、情節、人物、思想性、傾向性、內在意蘊等體現出來,藝術作品總是包含有道德的內容,透過塑造典型形象的手法來反映人們的道德面貌。同樣的,因為藝術具有生動、感人的形象和特殊的魅力,更能夠打動人,因此它比直接的道德教育更能夠影響對道德觀念的評價和道德行為的選擇,而一些優秀的藝術作品,甚至能夠改變社會道德意識和道德觀念。

小仲馬（1824年～1895年）
十九世紀法國著名小說家、劇作家。作家大仲馬的私生子。小仲馬的成名作是小說《茶花女》,後期主要從事劇本與中小篇小說寫作,其他比較有名的作品有《私生子》、《金錢問題》、《放蕩的父親》等,大都以婦女、婚姻、家庭為題材,真實地反映出社會生活的另一面。

「刮痧」事件──現實與藝術

藝術和現實是一對相互依靠、缺一不可的攣生兄弟，兩者是不可分開的對立面。

前些年，有一部著名的電影《刮痧》，影片直述了東西文化的大衝擊，講述了一個因「刮痧」而引起的荒唐可笑的故事。

故事發生在美國中部密西西比河畔的城市聖路易斯，講述的是許大同與妻子赴美發展，八年以後，事業有成、家庭幸福。在年度行業頒獎大會上，他激動地告訴大家：「我愛美國，我的美國夢終於實現！」但是隨後降臨的一件意外卻使許大同如臨噩夢。

五歲的鄧尼斯肚子痛發燒，在家的爺爺因為看不懂藥品上的英文說明，便用中國民間流傳的刮痧療法給鄧尼斯治病，刮痧後留下的深紅色痕跡西方人從來沒有見過，於是這就成為許大同虐待孩子的證據。他被控告虐待兒童，法庭上，一個又一個意想不到的證人和證詞，讓許大同百口莫辯。而以解剖學為基礎的西醫理論又無法解釋透過口耳相傳的經驗中醫學。面對控方律師對中國傳統文化與道德規範的「全新解釋」，許大同最後終於失去冷靜和理智。法官當庭宣佈剝奪許大同的監護權，不准他與孩子接觸。

然而，就在影片上映幾年後，現實生活中卻發生了同樣的事。一個在美國生活的華裔家庭中，父親按照東方人「棍棒底下出孝子」的傳統觀念，在教育孩子時採取了打的方法。

結果，看到孩子身上傷痕的學校老師立刻通知了警察局，最後警方以虐待兒童

罪結案起訴，最終因為他們沒有虐待兒童的紀錄，才得以保釋。而這個剛到美國沒多久的華裔家庭根本就不知道，按照美國的法律，虐兒罪可判處最高6年的監禁，這便是中西文化的差異所在了。

《刮痧》之所以能夠受到觀眾的青睞，很大程度上正是因為它真實、細緻的反映出了現實生活中存在的某些問題，而同時又能透過藝術的表現手法，讓生活的真實昇華成藝術的真實，擁有更大的感染力。

現實是藝術創作的出發點，也是其激發點。沒有現實的激發，藝術是不可能憑空出現的。

藝術做為一種人類的思維創作方式，它源於現實，但是又高於現實。它們的關係是藝術以現實為原型進行的更加完美的創作，創造出一個更加令人滿意的世界。這個世界只存在於人的思維中。而現實又以這個思維世界為嚮導進行改造，以無窮盡的形式來接近我們思維的完美世界。

陸游（1125年～1210年）
南宋中期偉大的愛國主義詩人，字務觀，自號放翁，山陰人。陸游把自己的詩集收入《劍南詩稿》，現僅存九千兩百多首，堪稱古代最多產的詩人。他的詩歌諸體皆備，藝術風格多樣。他的律詩最為世人稱頌，至今仍有「古今詩律第一人」之譽。

物理與繪畫的「對撞」
──科學與藝術的關聯及區別

科學是人類認識客觀世界的知識總和；藝術是人類進行審美創造的最高形式。

《宋會要》記載，西元1054年，大宋的天空之上出現了一顆前所未見的「客星」，它靜靜的停在東方，發出赤白色芒角狀的光。這顆客星在人的肉眼視線範圍內整整停留了21個月，其中有23天，亮度最為明顯。

900多年後，物理學家對這一異狀進行了解釋，原來這是一品質為太陽15倍的星在核燃料耗盡後發生大爆炸引起的。這也是世界天文史上對超新星爆發的第一次最詳盡的記載，之後，人們在實驗室裡產生了這種從遙遠的太空飛來的輻射，而且還應用到幾乎所有的科技領域，「客星」所釋放的同步輻射性光源，為人類文明帶來了革命性的推動。

後來，著名物理學家、諾貝爾獎的得主李政道把這個故事告訴了畫家李可染。想到近千年前的故事，李可染隨即滿懷熱情，揮筆畫就了一幅水墨畫。畫中，一個宋朝的牧童，正吃驚的凝望著天空中出現的神奇星光。畫的題目就叫：曉陽輻射新學光。於是，科學藉由藝術產生了新的光芒。

後來，李政道再次請李可染大師為他繪製了第二幅畫──「場超弦與量子引力」。超弦理論是個頗為艱深的理論，它認為「我們四維世界中的所有現象只是十維空間中一根弦的表現」。而李政道則用一種更簡單的方式解釋了它：「想像用一根三維的線來繡一幅二維的圖。我們可以繡出人、馬、馬車和許許多多其他東西。

再想像這根線可以按任何方式運動，三維空間中線的運動就產生了人、馬等二維圖像的運動。」經過深思熟慮、精心思考，李可染下定決心，一反以往手法，大筆一揮，一幅「超弦生萬象」的抽象水墨畫便誕生了，畫面充滿動感的點、線，卻又一氣呵成，生動地創造出與「超弦」理論既有關聯，又有獨特藝術意境的繪畫作品。

這幅「遊於無窮」、「寓於無境」的畫很快被送到了榮寶齋去裱框，而看慣了李可染作品的工作人員們，無論如何也不相信這是李可染先生的作品。當他們瞭解到事情的始末後，無不嘖嘖稱奇，更有人感嘆說，藝術家的風格和科學精神產生巨大的衝擊，這種交會已經改變了他以往的創作風格，達到了一個新的境界。

緊接著，李可染又為李政道畫下了第三幅畫，畫中，兩頭剛健的牯牛頂角對撞。此畫命題為「對撞生新態」，乃是為了「相對論性重離子碰撞」而作。李可染還曾感嘆說：「我一生多畫平和的風景題材，但聽了李先生描述重離子碰撞的奇景，也不禁被科學的壯觀所感染，平生第一次畫抗衡、對撞的畫面，落筆時，我的心真是狂跳不已。」

正如李政道所說：「科學和藝術是不可分割的，就像硬幣的兩面，它們源於人類活動最高尚的部分，都追求著深刻性、普遍性、永恆和富有意義。」他也一直身體力行，實踐著科學與藝術的結合。

從總體上講，藝術與科學二者之間既有關聯，又有區別。

　　當畢達哥拉斯學派提出「美是和諧」的思想之後，它很快就被運用到建築、雕刻、繪畫等各門藝術中去了，還有「日心說」等理論的出現對宗教觀念的衝擊，都是科學對於藝術產生影響的佐證。可以說，除了科學中的許多成果被直接運用到藝術領域之外，科學的思維方法還大大的促進了藝術家文化心理結構的變化，推動了藝術創作方法和理念的革新和發展。

　　但是，從另一種意義上來說，科學與藝術又是對立的。科學是具普遍性的認識論總和；藝術是具有獨創性的審美創造。科學講究真，它以揭示事物發展的客觀規律為目標；而藝術求美，以滿足人們精神文化生活方面的審美需要為追求。科學主要運用抽象思維，強調理性因素；而藝術則以形象思維為主，強調感性因素。科學是為了真實的反映事物的本來面目；而在表現生活之外，藝術還帶有強烈的評價和情感特徵。

詹姆斯‧喬伊斯（1882年～1941年）
生於都柏林信奉天主教的家庭，他很早就顯露
出音樂、宗教哲學及語言文學方面的才能，並開始詩歌、散文習作。其代表作為《尤利西斯》，喬伊斯在本書中將象徵主義與自然主義熔於一爐，藉用古希臘史詩《奧德賽》的框架，把布盧姆一天十八小時在都柏林的遊蕩比作希臘史詩英雄尤利西斯十年的海上漂泊，使《尤利西斯》具有了現代史詩的概括性，另有作品《都柏林人》等。

電視的發明
——現代科技對藝術的影響

現代科學技術對藝術產生了巨大的影響，不但為藝術提供了從未有過的大眾傳播媒介，而且創造出如電影藝術的全新藝術種類和藝術形式、電視藝術和電腦多媒體等藝術。

當義大利人馬克尼發明了遠距離無線電通訊之後，世界各國的人們就已經開始夢想著能夠遠距離傳送圖像和聲音了，其中，有個叫貝爾德的英國青年，就立志要發明能夠傳送圖像和聲音的電視機。

貝爾德自己建造了一簡陋的實驗室，因為缺少經費，他只能靠撿來的東西東拼西湊，就這樣不斷的實驗，反覆的拆裝實驗裝置，發射信號，持續工作了十八年。1924年的春天，他終於成功地發射了一朵十字花。

然而，他發射的圖像十分的模糊，為了改進這一缺陷，他加大了電壓重新試驗，結果被高壓擊倒昏迷了。第二天的報紙上登載了他觸電的消息，他一下子成為家喻戶曉的名人。貝爾德靈機一動，決定依靠報紙來籌集資金。

很快，一個百貨公司的老闆與他簽訂了合約。1925年，倫敦最大的百貨公司門口人頭鑽動，很多的顧客慕名前來，想要看看那個所謂能夠接收到圖像的機器。然而，顧客們很快便失望了，他們看到的，只是模糊不清的影子和閃爍不定的輪廓。人們大呼上當，但也有人熱心的鼓勵貝爾德，讓他將圖像弄得更清楚一些。貝爾德尷尬而無奈，但這件事卻促使他更投入的進行研究。

這個日子很快就來臨了，同一年的10月2日，貝爾德一直用來做實驗的木偶「比爾」的頭像清晰地出現在接收器上。興奮的貝爾德一邊高呼著「成功了」、「成功了」，一邊跑下樓去，他抓住迎面而來的一個小伙子，將他拉上樓來，按在了「比爾」的位子上。小夥子莫名其妙，但很快他就驚叫起來，原來，他看到了接收器中自己的臉。

就這樣，貝爾德的發明終於成功了。1928年，他把倫敦傳播室的人像傳送到紐約的一部接收機上，不久，他又把倫敦一位姑娘的圖像傳送給她正在遠洋航行的未婚夫。1936年，英國成立了廣播公司，開始播送電視節目，1946年，彩色電視節目也開始播送了，但就在這個時候，貝爾德因為勞累過度，離開了人世。

電視的發明，為人類世界帶來了新的藝術媒介，從此，全新的藝術形式產生。可以肯定的是，到了今天，藝術的發展已經越來越離不開現代科學技術的發展了。

現代科學技術為藝術提供了新的物質技術手段，促使了新的藝術種類和藝術形式的產生；現代科學技術為藝術創造了前所未有的文化環境和傳播手段，為藝術提供了更廣闊的天地；藝術與技術、美學與科學的相互結合與相互滲透，對人類生活產生了深刻影響，也促進了科學技術與文學藝術自身的發展；科學領域的重大發現，對藝術觀念和美學觀念產生了巨大而深刻的影響，並被廣泛運用到藝術創作和藝術研究中去。

貝克特（1906年～1989年）
愛爾蘭著名劇作家、小說家，荒誕派戲劇的創始人之一。作品主要有《等待果陀》、《結局》、《最後一盤錄音帶》、《虛無的故事》、《啊，美好的日子》等。貝克特的劇作沒有完整的故事情節，具體的環境描寫，人物語言平淡、無聊。1969年因他的反傳統的新式戲劇而獲得諾貝爾文學獎。

中篇
藝術種類

包豪斯主張——建築

建築，是建築物和構築物的統稱，工程技術和建築藝術的綜合創作，各種土木工程、建築工程的建造活動。

　　1918年11月，歷時4年零3個月，席捲歐、亞、非三大洲的第一次世界大戰終於結束了。戰敗國之一的德國近四分之三的城市在戰火中成為一片廢墟，失敗的陰影籠罩著廢墟上的整個德國，儘管振作起來重建家園才是當務之急，但面對著協約國苛刻的停戰條件，這塊土地上的大部分人都還無法擺脫內心的沮喪。

　　鶴立雞群才顯得挺拔與高貴。在德國中部的魏瑪小城，一群傷感絕望的人之中，一個設計師已經開始著手實現他的夢想。懷抱著重建祖國的迫切心願，他決定寫信給政府，希望能透過這個管道，爭取政府的同意與支持，能迅速建立一所他策劃已久的建築學校。這個人就是日後包豪斯的創始人——沃爾特·格羅皮烏斯（Walter Gropius）。

　　得知這個想法後，周圍的人都認為格羅皮烏斯瘋了。的確，在一般人看來，以德國的現有情況，別說在魏瑪，就是在整個德國，建一所醫院，或一座住宅遠比成立一所設計學校重要得多。

　　不過，這也許是大部分德國人慣有的邏輯，但不是格羅皮烏斯的，他依舊堅決的將信件郵寄了出去。信中，格羅皮烏斯熱情洋溢的表達了戰後德國重建最需要的是建築設計人才的觀點，他說，歐洲工業革命的完成必將使工業化生產進入未來的建築領域，而目前歐洲建築依然遵循著古典主義理念和風格，這顯然會阻礙建築產業的現代化，所以，雖然現在百廢待興，到處都需要大筆的資金投入建設，但成立一所致力於現代建築設計的學校卻無疑是當務之急，需要儘快進行。字裡行間，表

示出他對政府的極大信任。

甚至比格羅皮烏斯自己預想的還要快,政府僅用了兩個月的時間商議,就採納了他的建議。1919年3月,一戰結束後的第四個月,國立建築工藝學校成立,這所學校由克遜大公美術學院和國家工藝美術學院合併而成,三十六歲的格羅皮烏斯被任命為校長。

走馬上任的格羅皮烏斯做的第一件事便是打破傳統學校的常規,設立了新的教學方法。在這所學校裡,他組織建立了一系列的生產廠房:木工廠房、磚石廠房、鋼材廠房、陶瓷廠房等等,學生們不但要學習設計、造型、材料,還要學習繪圖、構圖、製作,甚至他還要求學生們取消「老師」和「學生」的稱謂,而彼此稱之為「老師」和「徒弟」。

任教期間,格羅皮烏斯提出了他嶄新的設計要求:建築應該既是藝術的又是科學的,既是設計的又是實用的,同時還能夠在工廠的生產線上大量生產製造。這種設計理念極大的降低了成本,又提升了使用效果,正好符合了當時戰爭重建的需要。國立建築工藝學校很快便受到肯定,學校的教育獲得了空前成功,其風格影響了整個國際建築設計界。後來,人們更是以格羅皮烏斯獨創的一個名字來代言這種風格──包豪斯。

然而,包豪斯的創新很快就引起了保守勢力的仇視,1925年,學校被迫遷址,七年之後,由於納粹統治下保守勢力的反對與攻擊,學校被迫關閉,師生們流亡柏林,第二年,學校徹底解散,從此,格羅皮烏斯的包豪斯消失了。

從開始到結束，包豪斯只有十五年的生命，但在這短短十五年的歲月裡，它以其簡潔實用的設計理念廣泛深刻地影響了歐洲乃至全世界。是的，格羅皮烏斯的包豪斯不復存在了，但格羅皮烏斯說的話人們卻一直記在心間，他說：「必須有一種嶄新的設計觀念來影響德國的建築界，否則任何一個建築師都無法實現他心中的理想。」這句話，適用於全世界的每個時代。

建築，是指建築物和構築物的統稱，是人類用物質材料修建或構築的居住和活動的場所。

建築（建築學）在拉丁文中的含意是「巨大的工藝」，說明建築的技術與藝術密不可分。建築是一種創造空間的藝術，它按照美的規律，運用建築藝術獨特的藝術語言，使建築形象具有文化價值和審美價值，具有象徵性和形式美，體現出民族性和時代感。

建築具有三條基本原則：實用、堅固、美觀。也就是說，任何建築都應該是物質功能與審美功能、實用性與審美性、技術性與藝術性的結合。

建築的藝術語言和表現手法非常豐富，包括空間、形體、比例、均衡、節奏、色彩、裝飾等許多因素，它們的協調統一，共同構成了建築藝術的造型美。

華盛頓・歐文（1783年～1859年）
美國建立後第一個獲得國際聲譽的作家，被稱為「美國文學之父」。作品有《紐約外史》、《李伯大夢》、《哥倫布傳》、《攻克格拉納達》、《阿爾罕伯拉》，其代表作是《見聞劄記》。他的作品文筆優美，語言幽默、風趣。

蘇州好，拙政好園林
—— 東方園林

東方園林屬世界三大園林體系之一，它以中國園林為代表，具有極高的藝術性和觀賞性。

　　明正德四年（1509年），御史王獻臣對仕途生厭，辭官歸隱，告老還鄉，回到了家鄉蘇州。回家的第一件事，自然是要尋找到一處可安居的處所，王獻臣找人四處打聽，看中了唐朝陸龜蒙的舊宅，元朝時被改為大弘寺的舊址，決定加以改建，就此定居。

　　既是打算安居的宅第，那建築自然不可馬虎，但誰可承擔起設計之職呢？王獻臣想來想去，想到了自己的好友——文徵明。文徵明號衡山居士，是明朝著名的畫家、書法家，吳門畫派的創始人，「江南四大才子」之一，其詩、文、畫無一不精，由他來設計這所宅院，顯然是不會讓人失望的。

　　文徵明沒有讓好友失望，他爽快的接下了這個擔子，並由此開始了他別具一格的繪畫作品。剛開始建造此園，文徵明就發現，這塊地地質鬆軟，積水蔓延，而且濕氣很重，因此並不適合修建太多的建築，於是，他決定以水為主體，搭配大量的植物，因地制宜的設計整個園子的格局。他運用了含蓄曲折的空間組景手法，將詩畫中的隱喻套進視覺層次中，把有限的空間進行分割，充分採用了借景和對景等造園藝術，以水為主，樓閣軒榭建在池的周圍，其間有漏窗、迴廊相連，園內的山石、古木、綠竹、花卉，構成了一幅疏朗平淡、幽遠寧靜的畫面。

　　歷時二十餘年，直到1530年，園子方才修成。王獻臣思量再三，為這座園子取名為「拙政園」。取名「拙政」是因潘岳《閒居賦》的一段話：「築室種樹，逍遙自得……灌園鬻蔬，以供朝夕之膳……此亦拙者之為政也。」而文徵明也為園子的多處景點命名題字，其在「梧竹幽居亭」中的所作「爽借清風明借月，動觀流水靜觀山」一聯，更是被公認為最能體現此園意境的對聯。

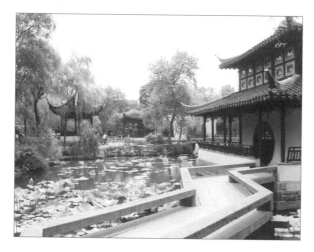

　　然而，拙政園蓋好之後，它主人的災難卻接踵而至。因為拙政園的精巧雅致，許多人都垂涎於它，其中一戶正是蘇州的大戶徐家。徐家藉王獻臣之子好賭的毛病，誘使其以拙政園為賭注，並在賭局中設下陷阱，贏得了這座園子。拙政園拱手讓人，王家也從此落魄。

　　崇禎年間，園子東部歸侍郎王心一所有，王心一也是名畫家，善畫山水，於是他悉心經營，佈置丘壑，將其重新修復，並取陶淵明之詩，將「拙政」改名為「歸園田居」。

　　直到明末清初，清兵佔領蘇州，園主無奈之下，將園子賤賣給了當時的海寧相國陳之遴。買下之後，陳之遴還沒來得及進去看看，便因賄賂罪而被發配到遼寧，此園亦被充公，沒為官產。後來，拙政園再次被發還陳之遴之子，陳家不願再接手此園，將之轉賣給了吳三桂之婿王永寧，後吳三桂兵敗，此園再遭籍沒。

　　咸豐十年，太平天國攻入蘇州，忠王李秀成特別鍾愛此園，將其列為忠王府的

一部分，在其中大興土木，添加了許多建築。三年之後，清軍大敗太平天國，攻入忠王府的清軍卻驚訝的發現，園林裡的工匠還在一刻不停的造園。

　　四百多年來，拙政園幾度分合，頻頻易主，見證了百年歷史滄桑，時至今日，名園究竟誰屬，已經不再重要，重要的是它將做為中國古老園林建築的代表而永遠存在下去。

　　東方園林，特別是中國園林，其真正的精華與核心是它的文化美。

　　中國園林具有濃郁的民族風格和民族色彩，講究東方風味的神秘與曲折，採用借景、分景、隔景等多種藝術手法來創造空間美感，整個園林的設計注重層次和變化，虛實相生，曲折含蓄，韻味無窮，讓人不可一眼望透，而是猶如一幅逐步展開的畫卷，要隨人的觀察，將處處美景依次展現，在有限的環境中創造出無限的意境，符合了「山窮水盡疑無路，柳暗花明又一村」的心理期待。

　　中國園林的這些建築特色，正符合了中國傳統文化精神。它講究與大自然的和諧，將自然山水景觀透過藝術加工進行提煉，追求意境上的創造而不是形似，園中有園，小中見大，將東方園林之美發揮到了極致。

保羅・塞尚（1839年～1906年）
法國著名的印象主義畫派的畫家，後期印象畫派的代表人物，其藝術原則成為現代「立體派」和「表現主義」繪畫的先導，因而有「現代繪畫之父」的稱號。他畢生追求表現形式，對運用色彩、造型有新的創造。他作品以洗練、生動傳達個性特徵，表現自己的主觀想像。代表作品有《甜烈酒》和《那不勒斯的午後》等。

路易十四的後花園
——歐洲園林

以法國園林為代表的歐洲園林，總體形式規整有序，觀賞性與藝術性極高，它最初受西亞風格的影響，後沿著幾何式的道路發展，成為世界三大園林體系之一。

1661年，當年僅八歲的愛新覺羅·玄燁登上大清王朝的寶座，開啟大清幾十年盛世的時候，在遙遠的法國，在位十八年之久的路易十四也正式開始了自己的親政生涯。從此，西方歷史上出現了與東方大清帝國相媲美的法蘭西帝國。

也就是在這一年，路易十四開始了對凡爾賽宮的大舉擴建，二十八年後，這個佔地100萬平方米的宮殿才正式改建完畢。從此，這座宮殿很快成為歐洲最大、最雄偉、最豪華的宮殿建築，也是法國乃至歐洲的貴族活動中心、藝術中心和文化時尚的發源地。而這座法國封建歷史的紀念碑，最初卻起源於路易十四的嫉妒。

繼承王位以來，路易十四大多居住在陳舊的楓丹白露宮，他偶爾會去凡爾賽宮住上幾天，而這時的凡爾賽宮還只是那個由路易十三建造的簡單的兩層紅磚樓房，這座做為狩獵行宮的宮殿只有26個房間，極其簡單。

可是就在1660年，一切發生了改變。那一年，財政大臣富凱新建了一個沃子爵城堡，他興致勃勃地邀請他所崇拜的國王蒞臨他為慶祝新城堡落成而設的宴會，路易十四答應了他的請求。來到城堡的路易十四很快就被震驚了，這座嶄新的城堡富麗堂皇、氣勢宏大、波瀾壯麗，房間和花園的每一處都精心設計，精緻典雅。國王不停的踱著步，興沖沖又焦急的四處參觀，不明就裡的大臣還以為他的太陽王心情

愉快，便一路跟隨，竭力介紹。

　　嫉妒的路易十四強忍不快，聽著富凱喋喋不休的介紹，還有賓客們的讚美，他開始在心裡盤算著自己的計畫。想到自己身為國王，但宮室的華美卻完全無法與這座城堡媲美，這是好大喜功、虛榮心極強的路易十四所無法忍受的，對此，他有了自己的決定。

　　三週以後，天真的財政大臣富凱被冠上貪污營私的罪名，關入了巴士底獄，而等待他的是終生監禁。同一個時間裡，沃子爵城堡的設計師勒諾特也接到了來自宮廷的命令，他要同著名建築師勒沃一道為國王設計新的豪華宮殿。為了離開因市民不

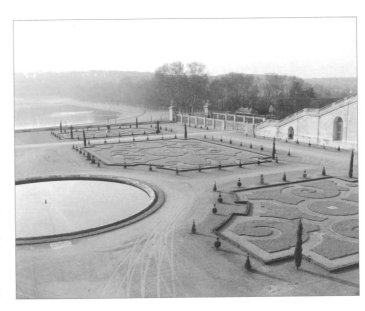

斷暴動以反抗王室而混亂喧鬧的巴黎城，宮殿的地址選在了凡爾賽宮。

　　1661年，凡爾賽宮殿正式動工，有趣的是，連新宮殿的建造者也幾乎全是替富凱修建宮殿的人馬。為了確保凡爾賽宮的建設順利進行，路易十四還下令十年之內在全國範圍內禁止其他新建建築使用石料。整座宮殿以巴洛克風格為主，搭配少量的洛可可風格廳堂，左右對稱、莊重雄偉，宮殿內部金碧輝煌，飾以大量的油畫、掛毯，乃至兵器，大理石配上黃金的材質，讓整個宮殿莊嚴渾厚。但因為過分追求奢華，這座宮殿竟然連一處廁所或盥洗設備都沒有，非常不方便居住。

　　1789年，法國大革命暴發後，路易十六被巴黎民眾推上了斷頭臺。從此，代表著君主權威與財富的凡爾賽宮遭受了多次洗劫，宮中陳設的傢俱、壁畫、掛毯、吊燈和陳設物品被洗劫一空，宮殿門窗也被砸毀拆除。1793年，凡爾賽宮內殘存的藝術品和家具均轉運往羅浮宮，凡爾賽宮淪為廢墟，直到1833年的奧爾良王朝，路易‧菲力浦國王下令修復凡爾賽宮，凡爾賽宮才得以重建，成為今天的歷史博物館。

　　每一個民族都有其獨特的哲學和美學思想，園林藝術與其對應的民族哲學和美學思想必然是密切相關的，從某種意義上說，園林藝術可以看成是在哲學和美學指導下產生的一種藝術形式。

　　西方造園藝術的基本信條可以解釋為「強迫自然接受勻稱的法則」。其造園藝術以「完整、和諧、鮮明」為特徵，在建築上完全排斥自然，而力求體現出嚴謹的理性，一絲不苟地按照純粹的幾何結構和數學關係發展。

　　西方園林是沿著幾何式的道路開始發展的，它們講究對稱、均衡和秩序，以簡單的幾何關係來表現。正如古典主義建築權威大勃隆台所說：「決定美和典雅的是比例，必須用數學的方法把它制訂成永恆的、穩定的規則。」這就是西方造園藝術的最高審美標準。

弗里德里希‧恩格斯（1820年～1895年）
1820年11月28日出生於德國萊茵省巴門市的一個資產階級家庭，著名的社會主義理論家和作家。他提倡用美學觀點來要求、衡量和評價作家作品，自覺的注重和強調文藝的特殊規律和審美屬性，其美學觀點對後來的藝術學影響極大。

美觀與實用的轉換──工藝

實用工藝指在造型和外觀上具有審美價值，與人類的生活用品或生活環境相關的一類工藝美術品，它的審美特性集中體現為造型美。

褲子、鞋子上繡有花紋用來裝飾以增添美感，在今天已經是司空見慣了，然而關於這種裝飾的來歷，也有著一個動人的故事。

據說，水族的先民最早是從南邊遷徙到貴州，剛來到貴州山區的水族發現此地森林廣佈，山深林密，雜草叢生，經常有毒蛇出沒，因為草叢茂盛，視線被擋，人們一不小心就會被毒蛇咬傷，加上當時醫療條件不好，被咬傷的人往往都無藥可救，只能等待死亡。因為毒蛇肆虐，弄得人人自危，人們都不敢往深山中去，但這樣一來，大家砍柴、挑水都十分的不便，使得水族人十分苦惱。

有個叫秀的姑娘十分希望能夠幫族人解決這個麻煩，她每天苦思冥想，思考著有什麼方法可以讓族人逃過毒蛇的侵害。有一次，她獨自一人上山挑水，忽然遇到了毒蛇，正當她驚慌失措之時卻發現，那毒蛇竟然掉頭溜走了。她心神稍定，開始細思為何毒蛇會溜走了，忽然她發現，腳邊長著一種顏色鮮豔、豔紅碧綠相間的花草，於是她開始思索，是不是毒蛇怕這種花草呢？從此她開始注意觀察，發現果然毒蛇一遇到這種花草便會逃竄，於是她找來紅綠絲線，在自己的衣服、袖子、褲腳、鞋子上都繡上這種花卉。

第二天，她獨自一人進入山林，遠遠的發現了一隻毒蛇，為了驗證自己的看法，秀鼓足勇氣走上前去，果然，毒蛇看到了她鞋子上的花草，立刻溜走了。興奮的秀趕快下山，將自己的經驗告訴給姐妹們分享，於是大家便都往衣褲、鞋上繡花了。

　　後來，這種習慣傳出了大山，很多人喜歡這種刺繡花紋美麗，極富藝術效果，於是就算是沒有毒蛇的地方，女子們也爭相在衣服鞋襪上繡上各式各樣的花朵，刺繡也就逐漸流傳下來了。為了紀念秀的發明，人們也就為之取名為「繡」。

　　實用工藝是人類歷史上最古老的藝術種類之一。早在原始社會，人類的祖先就開始用獸皮、獸骨、象牙、羽毛來裝飾自己。工藝美術直接受到物質材料和生產技術的制約，具有鮮明的時代風格和民族特色。

　　工藝主要包括三大類：一類是經過藝術處理的日常生活實用品，如漂亮的繡花枕套、精緻的被面床單、美觀的玻璃器皿等；另一類是民間工藝美術品，如竹編器件、草編器件、蠟染織物、泥塑、木雕、剪紙等；再一類是特種工藝美術品，如景泰藍器皿、象牙雕刻、瓷器玉雕等。

賀知章（659年～744年）
字季真，唐會稽人，自號「四明狂客」。年輕的時候就以文詞知名，書法也很好，擅長草書和隸書。性格爽直，豁達而健談。他曾撰寫《龍瑞宮記》、《會稽洞記》，還被推薦入麗正殿書院編撰《六典》。他寫的詩清新通俗，《回鄉偶書》、《詠柳》等都是膾炙人口、千古傳頌的不朽名篇。

「托蒲賽」的紅房子
——現代設計

由建築設計發展出來的現代設計，注重形式與風格，將設計的抽象主義轉為具象，並強調表現性。

　　十九世紀的歐洲，是個動盪變化的時代。工業化的浪潮吞噬著整個西方文明，把根紮在林木之幽、泉水之側、苔蘚之上的新藝術家們，以淳樸而詩意的方式對抗大機器生產的粗製濫造。而現代工藝美術之父——威廉・莫里斯便是其中的代表人物了。

　　可以說，莫里斯是個天才，他身兼思想家、畫家、作家、設計師和成功商人多種身分，他是當之無愧的現代工藝美術之父，他擁有自己的出版社——藝術與手工業出版社，他寫下了不少著名的詩歌和小說，影響了包括托爾金在內的不少作家，而他最大的貢獻則是開啟了現代設計的大門。

　　在工業化浪潮席捲歐洲的十九世紀，莫里斯已經清晰的看到了工業化對世界的影響，他無比憎恨社會發展帶來的市儈習氣和實用目的，漸漸消磨了審美藝術。十七歲那年，他跟隨母親一道去參觀1851年在倫敦海德公園舉行的「水晶宮」國際工業博覽會，年輕的莫里斯驚訝的發現，儘管「水晶宮」堪稱二十世紀現代建築的先驅，但其中展出的工業產品卻完全漠視了任何基本的設計原則，粗製濫造，他對工業化造成的醜陋結果感到震驚和極其厭惡，竟然放聲大哭！

　　這件事對莫里斯產生了極大的影響，讓他下定決心改變工業設計的可怕現狀，恢復中世紀的設計構思，以手工藝的設計傳統，設計出實用與審美兼具的工業產品。

　　而真正讓他將自己的設計理念付諸事實的，卻是來自於愛情的推動。二十三歲

的時候，莫里斯遇到了馬夫的女兒簡・伯登，對莫里斯來說，「這是位『絕妙尤物』，我發誓要娶她為妻，就像一個粗魯的水手。」為了得到夢中情人的青睞，這位天才寫了大量的情詩，並自費出版。並以簡為主角，畫了很多畫。精誠所至，金石為開，1859年，因為「粗魯」、滿頭捲髮而被朋友們稱為「托蒲賽」（《湯姆大伯的小屋》中的女奴）的莫里斯終於贏得了心上人的芳心。

為了給心愛的人一個溫馨的家，莫里斯開始專心建築他們的新婚住宅——「紅房子」。他特地邀請了設計師菲利浦・韋伯為他設計這座「托蒲賽之塔」，並親自參與了設計。在給新婚家庭購買生活用品的過程中，莫里斯驚訝的發現，他竟然買不到一件令自己滿意的家具和生活用品。為此，莫里斯開始和幾位志同道合的朋友一起親自動手設計家庭用品，他們的設計強調形式和功能，將程式化的自然圖案、手工藝製作、中世紀的道德觀和視覺上的簡潔融合在一起。紅房子也以紅磚瓦構成，紅牆外露而不覆灰泥，整個設計簡潔質樸、自然清新，充滿歌德式和中世紀風格，豐富的手工元素凸顯出獨特的藝術個性。

莫里斯整整花了兩年時間為他心愛的人裝修這間房子，當房子終於完成後，面對著這全新的設計，熱情促使莫里斯產生了新的想法。他和朋友成立了自己的公司，四處兜售他們為紅房子所做的設計，從家具到餐具。

漸漸的，莫里斯的工作越來越忙，他不得不離開紅房子，回到倫敦處理公事。距離沖淡了愛情，昔日的女神在他們事業逐漸興旺的時候愛上了別人，她不顧朋友和莫里斯的反對，給畫家羅塞蒂當了三十年模特兒。

　　愛情上遭受打擊的莫里斯成了一位徹頭徹尾的工作狂，他變得越來越獨斷獨行，身邊的朋友無法忍受，紛紛離開。公司變成莫里斯一個人的了，然而他全然不在乎，甚至更為活躍。他是活躍的社會活動家，他還寫詩，不過再也不是自費出版了，詩歌領域的成就使得牛津大學想聘他當詩歌教授。

　　1896年，莫里斯因腦溢血突發，永遠地離開了人間。然而，他最愛的人卻淡漠的說：「我並不覺得難過……自懂事以來，我就和他在一起，我已經徹底麻木了。」

　　身為設計革新運動的領袖，莫里斯的理論與實踐引發了「工藝美術運動」的產生，影響了一大批年輕的藝術家和建築師們，他們提出「美與技術結合」的原則，主張美術家從事設計，反對「純藝術」，這一現代設計浪潮，至今還未平息。

　　現代設計提出，創造高於審美觀，由於這些特性，現代設計通常被稱為「功能主義設計」，又稱為「技術美」或「機器藝術」。其範圍大致包括產品設計、環境設計和視覺設計三大類。

　　產品設計包括從家具、餐具、服裝等日常生活用品到汽車、飛機、電腦等高新技術產品；環境設計指人類對各種自然環境因素和人工環境因素加以改造和組織，對物質環境進行空間設計，使之符合人的行為需要和審美需要；視覺設計則是指人們為了傳遞資訊或使用標記所進行的視覺形象設計。

孟浩然（689年～740年）
唐朝詩人，本名浩，字浩然，襄陽人。詩與王維齊名，號王孟。其詩歌絕大部分為五言短篇，題材不寬，多寫山水田園和隱逸、行旅等內容。其詩不事雕飾，清淡簡樸，感受親切真實，生活氣息濃厚，富有超妙自得之趣，在藝術上有獨特造詣，是開盛唐田園山水詩派之先驅。詩作有《秋登萬山寄張五》、《過故人莊》、《春曉》等。

被當了燈座的青花瓷
——實用性與審美性

實用藝術中，實用性與審美性二者是有機結合的。實用性是審美性的前提和基礎，審美性反過來也可以增強實用性，它們二者相互促進，構成了實用藝術最基本的原則和特徵。

　　由於近代歷史原因，中國的文物大量流失到國外，這些文物有的被送進了博物館，有的在研究室，也有一部分在街頭的古玩市場，但同時，由於對中華民族博大精深的古典文化或藝術理解得不夠，有些文物也被當成了廢物，不受重視。

　　幾年前，有一個收藏家去法國遊玩，那裡的文化氛圍很濃，小型拍賣會目不暇給。抱著對收藏的濃厚興趣，他也湊了湊熱鬧，參加了某一次的拍賣會。突然，一件青花瓷花瓶吸引了他的目光，憑藉多年的收藏經驗，他一眼就看出此花瓶至少是清代出窯的珍品。此時，這位收藏家無比興奮，他擺出了一副勢在必得之勢，決心將此花瓶買下。

　　然而，美中不足的是，花瓶的底部居然有個小洞，也正因此，這個花瓶的價格並不高，最後，這位收藏家以8萬元人民幣的價格，輕鬆的買下這個底部有洞的青花瓷花瓶。

　　但是，一個好好的青花瓷花瓶底為何會有個小洞呢？收藏家百思不得其解，好奇之下，他乾脆透過拍賣會找到了花瓶原來的主人，希望能夠一解心中疑惑。

　　打聽之下，他才得知了事情的原委。出讓者告訴他，其實根本沒有什麼曲折離

奇的傳奇故事，這個花瓶是祖輩留下來的，很久以來就在他們家中，這位法國人只知道它是中國皇宮的用品，但對他來說，花瓶又沒有什麼實際用處，於是他乾脆在瓶底鑽了個小洞，將此花瓶當作了燈座來使用。

惋惜的收藏家將青花瓷帶回了家，為了證實花瓶的價值和法國收藏家的話，他找到了古玩專家為他鑑定，專家經過仔細鑑定後判定，該青花瓷花瓶確為清代官窯，而同類型的物品也多為皇宮收藏，從法國收藏家說明的情況分析，估計是當年八國聯軍進北京時流落到海外，而被收藏家製作成燈座進行裝飾的。

那麼這個花瓶究竟價值幾何呢？在一次藝術品拍賣會上，它以30萬起拍，業內人士更補充說，如果不是被鑽洞使其失去了完美的品相，保守估計能賣到60萬以上。

這其實是個很有趣的故事，花瓶可看作相對落後的器具，而燈座則是新興的一種裝飾品。法國人得到青花瓷後，因為不懂得其審美價值，於是將之改進後做為燈座使用了，這時的它，其實用價值大於其審美價值。當確認其為清宮青花瓷，並回歸於中國時，它的歷史價值與審美價值得到了肯定。此時為增加實用性而鑽的小洞，反而使它整個價值下降了一倍。

一件實用藝術作品，必定要兼具實用性和審美性。如果只有實用性，

則只能稱為物品而非藝術品，但如果只有審美性，它就無法屬於實用藝術的範疇了。

　　人類的實際活動是多種多樣的，包括生產勞動、日常生活、社交活動、文化生活等許多領域，因此實用藝術的範圍也是非常廣泛的。對實用藝術來說，實用藝術品應以實用性為主，審美則從屬於實用，服務於實用。但同時，它又必須具備審美性，能夠滿足人的審美需要和精神需要，達到物質和精神的統一。

　　總體而言，實用性與審美性二者是有機結合的。實用性是審美性的前提和基礎，審美性反過來也可以增強實用性，二者相互促進，缺一不可，共同構成了實用藝術最基本的原則和特徵。

田漢（1898.3.12～1968.12.10）
原名壽昌，曾用筆名伯鴻、陳瑜、漱人、漢仙等，多才多藝，著作等身。1898年3月12日出生於湖南省長沙縣。現代話劇作家、戲曲作家、電影劇本作家、小說家、詩人、歌詞作家、文藝批評家、社會活動家、文藝工作領導者。其創作的話劇有《咖啡店之一夜》、《獲虎之夜》、《蘇州夜話》、《名優之死》、《我們的自己批判》、《年夜飯》、《亂鐘》、《顧正紅之死》等。

李鴻祥的「石頭貓」
——表現性與形式美

表現性與形式美是實用藝術的另一個重要的審美特點，它們綜合造就實用藝術的審美價值。

2000年，曾為迪士尼動畫片《小美人魚》、《阿拉丁》等指導了背景美術的李鴻祥創辦了自己的美術工作室，承接了德國Baum und Kuschek GbR製片公司的美術設計，從此開始了與老外的頻繁往來。

有一回，一位德國導演克里斯多夫過生日，李鴻祥十分憂愁：對方是從事藝術的，審美水準不低，怎麼樣的禮物才能代表心意呢？他東挑西選，找到了一件交趾陶，起初覺得很滿意，這件器物還頗有中國味道，克里斯多夫應該會喜歡的，沒想到，沒多久他就發現，這樣東西在不少免稅商店裡都有販賣，還是量產的。這下可讓他煩惱了，送交趾陶看來是不行了，但到底要送什麼才好呢？

這天，李鴻祥正在家苦思冥想著，他養的貓一下子跳上了擺滿各色形狀特殊的鵝卵石的寫字臺。想到克里斯多夫非常喜歡貓，於是，李鴻祥腦中馬上迸發出了創意的閃電：是啊，為什麼不能用這些石頭來描繪可愛的貓的形象呢？親自動手製作的禮物不是更有誠意嗎？

靈感泉湧的李鴻祥很快就精心挑了一塊深具貓的靈性的鵝卵石，開始趕製起了他別出心裁的禮物——石頭貓。

在德國導演的生日派對上，李鴻祥拿出了他的石頭貓。看著生動活潑、唯妙唯

肖的石頭貓，德國導演異常驚訝、歡喜和感動，甚至連眼眶都紅了。

德國導演的反應讓李鴻祥大感意外，也刺激了李鴻祥的創作欲望，從此，繪製石頭貓成了李鴻祥的最大業餘嗜好。

從此以後，李鴻祥常常去花蓮的海邊一待就是一天，只為選出幾顆形狀和紋路上都充滿貓的靈性的石頭。回到家裡，李鴻祥會認真斟酌構思繪畫的主題和細節。他的腳邊擺著一堆堆撿來的石頭，一個靈光閃過，他會立刻蹲下身去翻動石頭，選定一顆，先用鉛筆根據石頭的特點來進行素描，再逐步上色。貓的眼睛清澈、幽深、有神，一般顏料很難表現，因此最難描摹，所以，一件石頭貓作品，李鴻祥通常要花費兩到三個星期才能完工。

2003年，李鴻祥石頭貓的製作技術已臻成熟，便在九份設立了第一家石頭貓專賣店，取名「亨利屋」，每一顆產品都是他手工原創。「亨利屋」裡所陳列的石頭

貓，顏色、形態各異，或活潑靈動，或憨態可掬，它們都各有其名，各有星座所屬，或讓你驚訝，或讓你憐愛，或令你歡喜。

藝術家李鴻祥以他獨創的石頭彩繪藝術，透過對貓栩栩如生的姿態的描繪，將他對貓的濃厚感情濃縮於石頭上。他的石頭貓作品集表現性與形式美於一體，作品件件活靈活現、獨一無二。

實用藝術另一個重要的審美特點，就是特別注重表現性與形式美，並且將二者有機地結合在作品中。

實用藝術不重視客觀事物的再現，而注重某種朦朧抽象的情調和意味，這就是表現性，同時，它透過色彩、線條等形式因素的規律結合，形成某些共同的特徵和法則，這就是形式美。形式美是表現性的外部體現，表現性是形式美的內在靈魂。兩者密不可分。

亨德爾（Georg Friedrich Händel）（1685.2.23～1759.4.14）
英籍德國作曲家、管風琴家。在古典音樂世界裡名氣甚大，而其遊歷亦是甚廣。其歌劇和清唱劇佔據大部分風光。其作的管風琴協奏曲有很強的即興演奏風格，節奏清晰，明朗有力。

聖‧索菲亞大教堂
——民族性與時代性

實用藝術重要的審美特徵是民族性與時代性的有機統一，它體現出了濃郁的民族風格和鮮明的時代特色，還具有鮮明的時代性。

說起建築藝術，拜占庭城內的聖‧索菲亞教堂是典型的代表。聖‧索菲亞大教堂是遠東地區最大的東正教堂，也是拜占庭帝國極盛時代的紀念碑。

一開始，羅馬帝國是把基督教視為邪教而嚴加打擊的，可是，西元312年，在即將與敵軍開戰的前夕，面對著由絕大多數基督教徒組成的軍隊，老奸巨滑的羅馬皇帝君士坦丁想出了一條妙計。他對眾將士說，他夜觀天象，見一發光的十字架高懸天空，並寫著「勝利」二字；又說他夢中聽到遙遠的天國傳來一個指示，叫他將士兵的盾牌上都畫上基督的符號。於是，他順理成章的宣佈，他皈依基督教了。正如他所預料的，士兵們因為君主的皈依心喜若狂，他們奮勇殺敵，很快便消滅了敵軍。

西元330年，君士坦丁決定將帝國的首都從羅馬遷移到東方的拜占庭，並將這座城市改名為君士坦丁堡（今伊斯坦布爾）。

後來，羅馬帝國分裂為東、西兩個部分，以拜占庭為首都的帝國叫做東羅馬帝國，他們所信奉的基督教就被稱為東正教。幾百年後，在拜占庭修建了一座規模宏大的教堂——聖‧索菲亞大教堂。

聖‧索菲亞大教堂建於537年，是拜占庭建築藝術的顛峰之作，它是一座三拱長

方形建築，教堂的圓頂高60公尺，相當於20層樓高，是世界有名的五大圓頂之一。它佔地面積近8000平方公尺，其中中央大廳5000多平方公尺，教堂前廳600多平方公尺。君士坦丁大帝專門請來了數學工程師以拱門、扶壁、小圓頂等設計來支撐和分擔穹隆重量的建築方式，以便在窗間壁上安置又高又圓的圓頂，讓人仰望天界的美好與神聖，而室內沒有一根柱子。

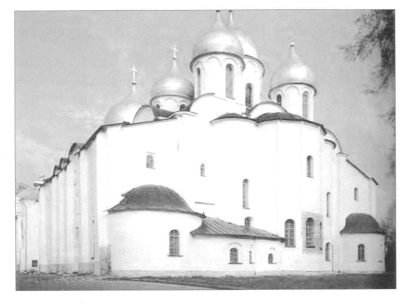

西元532年，查士丁尼大帝又投入了一萬名工人，耗費了32萬黃金和六年時間，將教堂裝飾得更為精巧華美。

在拜占庭帝國滅亡之前它一直是東正教的中心，歷代皇帝都在此加冕，在土耳其人滅亡了東羅馬帝國以後，他們在這座教堂的四周新增了四個尖頂圓柱，將教堂改為清真寺，現在，它已經被改為土耳其國家博物館。

做為世界上唯一從六世紀保留至今的古代建築，聖‧索非亞大教堂也是唯一一個由教堂改為清真寺的建築。

　　走入這座博物館，可以清楚地看到，基督教與伊斯蘭教和諧安寧的共同存在於同一個穹頂下，向人們昭示著民族和時代烙下的印記。

　　拜占庭的聖·索菲亞堪稱時代性和民族性最好的代表。它真切地記錄了過去那一段精彩的歷史和歷史中宗教的演變和發展。

　　藝術家們總是身處於一定的時代背景和民族背景當中的，因此，他們所創造的藝術作品，也不可避免地被烙上了時代和民族的印記。不論是建築、園林還是工藝美術，無一不體現出濃郁的民族風格和特色，表現出特定時代，特定社會的情感和理想。

齊白石（1864年～1957年）
湖南湘潭人，二十世紀中國畫藝術大師、十大書法家之一。原名純芝，號渭青，後改名璜，號白石、木居士等，少時學雕花木工，1888年始學畫。他是一位木匠出身而又詩、書、畫、印等方面無不卓絕的大藝術家，其著作有《白石詩草》、《白石印草》、《齊白石作品選集》、《齊白石作品集》等。被授予「中國人民藝術家」的稱號、榮獲世界和平理事會1955年度國際和平金獎、1963年誕辰100週年之際被公推為「世界文化名人」。

上帝吻過的聲音——音樂

音樂是透過有組織的樂音在時間上的流動來創造藝術形象，傳達思想感情，表現生活感受的主情藝術。

1935年，義大利摩德納，一個呱呱落地的小男孩讓為他接生的醫生分外驚訝，他從來沒有聽過這麼嘹亮的哭聲。當他知道孩子的父親是個有名的業餘男高音時，他斷言，這個小傢伙將會前途無量。

小傢伙很快長到了五歲，如今的他可是鄰居眼中的大麻煩。這個小傢伙喜歡用他的玩具吉他伴奏，自顧自的唱著他從父親的唱片中學到的民歌，不過他喜歡在午飯後唱歌，可是他並不知道，自己的嗓音很大，以致於鄰居經常打開窗，向他抗議：「夠了！別唱了，盧恰諾！」

到了十九歲，盧恰諾人生的第一個重大選擇來臨了。身為業餘歌唱家的父親反對他選擇音樂做為終身事業，但善解人意的母親幫了他一把，母親以難得出現的天真口吻反問道：「為什麼不唱歌呢？」

於是，盧恰諾被父親介紹到了合唱團，開始隨合唱團在各地舉行音樂會。為了能夠獲得經紀人的注意，他經常會在免費的音樂會上演唱，但可惜的是，一直都沒有人注意到他，甚至在菲拉拉舉行的一場音樂會上，他還因表現不佳而被觀眾轟下了台。

接著，盧恰諾開始跟隨歌唱家阿里哥·波拉學習唱歌，而這時的他，為了生機還一邊在保險公司做推銷員，一邊在一所小學做代課老師，儘管辛苦，他卻從來沒

有放棄過對音樂的夢想。

夢想的轉折出現在1961年，他在阿基萊·佩里國際聲樂比賽中，因成功演唱歌劇《波希米亞人》主角魯道夫的詠嘆調，榮獲一等獎。

同樣在這一年，他獲得了在勒佐·埃米利亞歌劇院登臺演出《波希米亞人》全劇的機會，就這樣，他越來越靠近自己的夢想。

1963年9月30日，英國倫敦皇家歌劇院演出《波希米亞人》，本來應該由著名的歌唱家斯苔芳諾演唱魯道夫這一角色，但他因意外取消了這晚的表演，盧恰諾被推薦頂替出場。聰明的盧恰諾很好的抓住了這千載難逢的機會，他非常賣力，演出大獲成功，而他也從此被世人關注。

也許你已經知道他是誰了。他便是帕華洛帝，古典歌劇的超級歌王。帕華洛帝的出現，震撼了世界樂壇，更是拯救了二十世紀以來一直屬於曲高和寡的小眾藝術的古典歌劇。正如他曾經驕傲的宣稱，他有著「被上帝吻過的聲音」。

音樂是人類歷史上最早產生的藝術種類之一。它透過有組織的樂音在時間上的流動來創造藝術形象，傳達思想感情，表現生活感受的一種表現性時間藝術。

據人們歌唱的特點，音樂可分成男聲（包括高音、中音、低音三種）、女聲（包括高音、中音、低音三種）和童聲三類。根據演唱的方式，可分為獨唱、齊唱、重唱、合唱、對唱、伴唱等多種形式。音樂的藝術語言和表現手法主要包括旋律、節奏、和聲、複調、曲式、調式、調性等。

狄更斯（1812年～1870年）

英國傑出的現實主義作家。他的作品反映了十九世紀英國的社會現實和人情世故。作品中滲透著強烈的人道主義思想，代表了十九世紀英國文學的最高成就，這種思想至今影響著後人。代表作品有《聖誕故事集》、《雙城記》等。

變成天鵝的美人——舞蹈

舞蹈是藝術的一種基本形式，它以對人體動作的提煉加工做為主要表現手法，表達人們豐富的思想感情。

　　從前有位英俊、年輕的王子，他喜歡到處遊玩，這在疼愛他的王妃眼裡卻是不務正業，貴為王妃的母親苦無對策，決定為他挑選一位新娘，希望婚姻能收斂王子的玩心。

　　挑選儀式的前一天，王子仍像往常一樣帶著侍衛外出打獵。他們來到一個偏僻且荒廢的城堡附近的湖岸。湖面上，一群天鵝正翩翩起舞，王子被這美麗的景象嚇呆了，想不到竟然有這麼安靜、這麼美麗的地方。粗魯的侍衛卻沒這等閒情，他們的眼睛一動也不動的停留在天鵝身上，心裡想著的卻是怎麼獵殺。善良的王子馬上阻止了他們魯莽的行為，並教導他們說：「美好的事物是留給眼睛欣賞的，不是要用你們手中的弓箭去破壞。」

　　王子駐足不前，流連忘返，太陽馬上就要落下山頭了，王子還在目不轉睛的看著。這時，奇妙的景象出現了，湖面上的天鵝，竟然變成了一群美麗的少女。她們上前來答謝王子的善良。其中一位最漂亮的少女告訴王子，她其實是蘭妮公主，她和她的侍女受到巫師羅特巴的詛咒，才變成天鵝。只有夜間，她們才能在湖岸恢復人形。公主說著說著，流下了傷心的淚水。

　　看著楚楚動人的公主帶著淚痕的臉龐，王子心中升起無限愛戀。一股莫名的衝動湧上心頭，他對天鵝公主說：「妳放心，讓我去找巫師羅特巴，設法解開魔咒，

為妳報仇。」雖然表白了心意，但究竟應該怎麼做，王子卻一無所知。公主含羞的告訴王子，要破除魔咒，只有一個辦法，那就是有一位年輕人在眾人面前向她表達忠貞不渝的愛情，只有這樣，她們才能擺脫白天變成天鵝的厄運。王子立刻立下重誓，說自己將永遠愛著公主，但突然間他想起了明天母妃為他準備的選妃典禮，於是告訴公主，無論如何，明天一定要趕到，他會趁那個機會當著眾人的面宣佈他們的婚事。

這時天已微亮，一夜時光轉瞬已過，王子不得不與公主告別，他把公主留下的羽毛緊貼在胸口，打馬回宮，等待著他的新娘的到來。可是沉浸在幸福中的戀人不知道的是，惡毒的巫師已經偷聽到他們的談話。

　　豪華的宮廷大廳上佳麗魚貫而行，母親為他選好了六位國內最美的女孩，然而，王子對她們視而不見，專心等待著他的公主的到來。他對母親一再推託：「別急，等會兒我再做決定。」這時，巫師帶著假扮成天鵝公主的女兒奧吉麗雅，衝過皇宮的衛士出現在宴會上。不明真相的王子高興地向前拉住她的手，把她帶到大家面前宣佈：「蘭妮公主是我的意中人，我決定和她結婚。」看到美麗的蘭妮公主，女王也非常開心，馬上答應了他們的婚事。魔鬼得意的現形，帶著假公主狂笑不已，他告訴王子，真正的公主被他困住一時無法趕來，而王子已經許下諾言，再想救公主，是不可能的了。

　　王子萬分絕望地向天鵝湖奔去，知道真相的天鵝公主無限感傷。「忘了我吧！天鵝湖才是我的家，請你另外找尋可愛的女孩子，娶她為妻吧！」公主的話催人淚下。隨之而來的巫師露出猙獰的凶相，王子不顧一切地向巫師衝去，在天鵝公主和群鵝們的協助下，他殺死了奸詐的巫師。可是巫師一死，咒語就無法破除了，王子為自己的衝動懊惱萬分，而公主也為無法與王子廝守而絕望，他們雙雙來到懸崖邊，縱身跳了下去。

　　上帝目睹了這一幕，被這忠貞的愛情深深打動，決定成全這對年輕人。第二天，沐浴著旭日的霞光，王子和公主相依相偎。侍女們恢復了人形。堅貞的愛情戰勝了萬惡的魔咒。

　　由古老的寓言天鵝湖的故事改編成的芭蕾舞劇，在全世界一直廣受歡迎。它運用獨特的腳尖舞技巧，外加一些穩定性與外開性的程式化動作，展現了鮮明的藝術表現形式和美學特徵。

　　舞蹈是人類歷史上最古老的藝術之一。它是以經過提煉加工的人體動作來做為主要表現手法，運用舞蹈語言、節奏、表情和構圖等多種基本要素，塑造出具有直

觀性和動態性的舞蹈形象，表達人們的思想感情的一種藝術樣式。

　　舞蹈藝術包含舞蹈語言、節奏、表情和構圖等多種基本要素，所塑造的舞蹈形象具有直觀性和動態性。從表現形態上看，舞蹈可分為獨舞、雙人舞、三人舞、群舞、組舞、歌舞；從表現特徵上來分，則可分為情緒舞、情節舞、舞劇；從表現風格上分，則可分為古典舞與現代舞、民間舞與宮廷舞等。

梁思成（1901年～1972年）
中國近代著名的建築教育家、古建築文物
保護與研究和建築史學家。最為突出的是古建築文物的保護與調查研究工作，他運用近代科學技術對眾多具有價值的古建築進行了勘察、測繪、製圖並結合歷史文獻資料和對老匠師們的採訪，寫出了《清式營造則例》、《中國建築史》、《薊縣獨樂寺觀音閣及山門考》等專著和調查報告，為中國建築的研究與保護奠定了深厚的基礎。

月光中的《月光曲》
——抒情性與表現性

音樂和舞蹈還具有抒情性，它們不但可以直接表現人類各種細微、複雜的情感情緒，而且可以直接觸及人的心靈最深處，激發和宣洩人的熱情。

有一年秋天，貝多芬巡迴演出，經過萊因河邊的一個小鎮上。這天夜晚，他獨自在郊外幽靜的小路上散步，經過一間簡陋的木屋時，忽然聽到斷斷續續的鋼琴聲傳了出來，琴聲算不上很優美，然而彈的卻是他所作的曲子。這使他十分好奇，不由得走近窗臺仔細聆聽。這時琴聲止住了，屋子裡有人在談話。

一個姑娘說：「這首曲子多難彈啊！我聽別人彈過幾遍，可是總是記不住該怎樣彈，要是能聽一聽貝多芬自己是怎樣彈的，那該有多好啊！」一個男人說：「是啊，可是音樂會的入場券太貴了，我們又太窮……」姑娘嘆息道：「哥哥，你別難過，我不過隨便說說罷了。」門外的貝多芬大為感動，他推開門，輕輕地走了進去。茅屋裡點著一支蠟燭，在暗淡的燭光下，男的正在屋子的角落做皮鞋。窗前有架舊鋼琴，前面坐著個十六、七歲的姑娘，臉很清秀，可是眼睛卻是瞎的。

皮鞋匠看見進來一個陌生人，以為是走錯了門，於是上前詢問。貝多芬趕緊說：「不，我也是一位音樂家，剛才聽見了這位姑娘的彈奏，我是來彈一首曲子給這位姑娘聽的。」姑娘連忙站起來讓座，貝多芬坐在鋼琴前，隨即彈起了剛才那首曲子，舊鋼琴上頓時流瀉出一連串美妙動聽的琴聲，盲姑娘聽得入了神，一曲完了，她激動地說：「彈得多純熟啊！感情多深哪！您，您就是貝多芬先生吧？」

貝多芬沒有回答，他問盲姑娘：「妳愛聽嗎？我再給妳彈一首吧！」忽然夜風吹滅了燭火，皎潔的月光照進窗子來，照在了舊鋼琴架上，茅屋裡的一切好像披上

了銀紗，顯得格外清幽。一切如夢幻般美麗。貝多芬此刻思如泉湧，他愉快的向少女說：「我就以這月光為題，即興彈奏一曲。」

在清幽的月光下，貝多芬略一思索，彈起琴來。兄妹倆靜靜的聽著，彷彿看到了一輪明月緩緩升起，將銀色的月光投射在安靜的森林和原野，他們又似乎來到了大海邊，正目睹著月光從水天相接的地方升起來，水光粼粼的海面上，霎時灑遍了銀光。月亮越升越高，在輕幽的雲層中穿梭，時明時暗。忽然，海面上颳起了大風，捲起了巨浪，被月光照得雪亮的浪花，一個連一個朝著岸邊湧過來……

皮鞋匠看看妹妹，月光正照在她那如癡如醉的臉上，照著她睜得大大的眼睛，她彷彿也看到了她從來沒有看到過的景象，那月光照耀下的波濤洶湧的大海。

突然琴聲戛然停止，兄妹二人從醉夢中清醒過來，卻已不見貝多芬的蹤影。原來貝多芬一彈完，立刻飛奔回去，他要把剛才彈過的樂曲記在五線譜上。這便是舉世聞名的《月光曲》。

《月光曲》抒發了音樂家美好的情懷，樂曲藉景抒情，寓情於景，然後情景交融，合二為一。它以它的朦朧與不確定性，為聽眾的聯想、想像和情感體驗留下了更加廣闊的自由空間，進而獲得了更加豐富雋永的審美感受，達到了百聽不厭的境界。

音樂、舞蹈這一類表情藝術，長於表現而拙於再現，往往透過直接表現人類各種複雜、細微的情緒，以觸及人類的心靈深處，並揭示內心情感，間接地反映社會生活。

路德維希·凡·貝多芬（Ludwig Van Beethoven）（1770年～1827年）德國最偉大的音樂家之一。他出身於德國波恩的平民家庭，很早就顯露了音樂上的才能，八歲開始登臺演出。他一生坎坷，二十六歲時開始耳聾，晚年全聾，但孤寂的生活並沒有使他沉默和隱退，他信仰共和，崇尚英雄，創作了大量充滿時代氣息的優秀作品。

龍山腳下愛化蝶
——表演性與形象性

音樂和舞蹈等表演藝術具有表演性與形象性。

東晉以來，龍山腳下便流傳著一個美麗、淒婉、動人的愛情故事。後人以這個故事為藍本，創作了許多風格不同的藝術作品，值得一提的就有小提琴協奏曲《梁祝》。

音樂分呈示、展開、再現三大部分，深入而細膩地描繪了梁祝相識、相戀、殉情的情感與意境。戀人雖然已逝，留下的是令人難忘、永世迴響的愛情絕唱。

在輕柔的弦樂顫音襯托下，長笛吹奏著鳥鳴般的旋律，彷彿風和日麗，故事便在這樣的旋律下展開了。柔和的雙管之音，展現出桃紅柳綠，百花爭豔的春季景色。小提琴的獨奏樸素明朗，愛意淡淡的流露開來。嘴角的笑意裡，獨奏小提琴用E調模仿古箏、豎琴與弦樂模仿琵琶，一派的輕鬆與愜意。斷斷續續的音調中又夾雜著說不清的哀愁，欲張口，又不知從何說起，顫音止住，悠然纏綿，長亭十八里相送，梁山伯與祝英台難捨難分。

猛然，音樂轉為低沉，似乎一切都暗了下來，悲劇的抗爭就要開始了，陰森怕人的定音鼓和大鑼響了起來，跟著響起的還有驚惶不安的小提琴。此時的祝英台處於反抗父母指定的婚姻之中，激烈，卻也無奈。散板與快板節奏漸佔上風，祝英台悲痛、誓死不屈。起伏跌宕的樂聲彷彿是她的哭聲：時而呼天搶地，悲痛欲絕，時而低迴婉轉，泣不成聲。甚至她絕望的想像了永不能實現的美好生活與恩愛廝守。

　　梁山伯憂悒憔悴而死，祝
英台答應了父母的逼迫，她提
出最後一個要求，去心愛的人
墳前再看最後一眼，父母心疼
的答應了。

　　花轎繞道停在梁山伯的墳
前，祝英台走出轎來，脫去紅
裝，一身素服，緩緩地走到墳
前，跪下來放聲大哭，也不知
是梁山伯的魂魄顯靈還是祝英
台的哀慟感應上天，只見霎時
風雨飄搖，雷聲大作，「轟」
的一聲，墳墓裂開了，朦朧

間，祝英台彷彿又見到了梁山伯那英俊、溫柔的臉龐，她微笑著，翩然躍入墳中。
接著又是一聲巨響，墳墓合上了。這時風消雲散，彩虹高掛，各種野花在風中輕柔
地搖曳，龍山腳下，一對美麗的蝴蝶從墳頭飛出來，在陽光下自由地翩翩起舞。

　　豎琴的級進滑奏與悠揚的長笛聲響起，似乎在仙境，可是分明還餘留痛苦，小
提琴又獨自出場了，柔弱哀婉，然後是鋼琴純高音移調式的不斷重複，從樂曲聲
中，我們分明看到梁祝在天上翩翩起舞，那堅貞不渝的愛情，將成絕唱。

　　小提琴協奏曲《梁祝》用各種樂器的配合，展現了豐富的藝術形象和情節發
展。基於音樂的表演性和形象性之間的關係，欣賞音樂藝術更應強調欣賞音樂的內
容。因為音樂形象的存在，顯然依賴於二度創作的表演。這種表演性形成了藝術形
象性審美特徵的基礎，表演藝術的形象是透過表演來塑造的，特別是音樂形象的塑

造，它依靠聲音為材料來完成，透過音樂音響作用於人們的聽覺，給人強烈的情感衝擊力，使聽眾產生聯想和想像，進而在頭腦中形成藝術形象。

因此，從某種意義上講，由藝術家表演而產生的形象，需要從內容上去解讀，每一個有內涵的表演藝術，也都必然有著其深刻的形象性和表演性。

科雷利（Arcangelo Corelli）（1653.2.17～1713.1.8）
義大利作曲家、小提琴家，是義大利小提琴學派的創始人和近代小提琴演奏技巧的奠基者。其創作汲取義大利、西班牙等國民間音樂因素，具有純樸自然、節奏多變、感情深邃的特徵，對於十七世紀大協奏曲和室內奏鳴曲的確立有重要貢獻。其主要作品：大協奏曲集12首，三重室內奏鳴曲12首等。

百隻駱駝繞山走——中國繪畫

中國繪畫是一門繪畫藝術，它是一門運用線條、色彩和形體等藝術語言，透過構圖、造型和設色等藝術手法，在平面裡塑造出靜態的視覺形象的藝術。

　　古往今來的畫家當中，唐伯虎也許並不是最好的那一個，但一定是最討人喜歡的那一個。關於他的傳說故事不勝枚舉，故事中，他總是站在正義、善良的那一方，能夠不動聲色的調戲那些惡霸、財主們。

　　俗話說「樹大招風」，唐伯虎畫技既高，又藐視權貴，因此往往會招惹麻煩。這天，一個財大氣粗的貴族故意刁難他，找上門來，重金請他在摺扇上畫一百隻駱駝。唐伯虎知來者不善，他思忖片刻，衣袖一揮，答應了此人。此人打定主意，扇面如此之少，壓根兒畫不下一百隻駱駝，但唐伯虎既然應承了，這一百隻駱駝一隻也不能少，如若少了一隻，他正可藉此好好羞辱唐伯虎。

　　唐伯虎攤開宣紙，二話不說就畫了起來。只見他拖拖點點，一片沙漠便呈現出來，然後他在沙漠中勾勒出一座孤峰，山下林茂路彎。財主瞅在眼裡，扇面快要滿了還不見一隻駱駝，更是得意地笑出聲來了。

　　這時，只見唐伯虎在孤峰的左側畫了一隻駱駝的後半身，而前半身被山擋著；在山的右側，又畫了一隻駱駝的前半身。唐伯虎把筆一擱，宣佈大功告成。財主慌了，急忙說道：「不夠一百隻呀！」唐伯虎不予理會，面帶笑容，拿起筆在畫旁題了一首詩，詩曰：

　　百隻駱駝繞山走，
　　九十八隻在山後，

尾駝露尾不見頭，

頭駝露頭出山溝。

圍觀者看到此處，無不拍案叫絕，而財主也無話可說，計未得逞，反賠了重金，只能灰頭土臉的離開了。

唐伯虎所畫的「百隻駱駝」其實正好反映了中國畫的一大特點──重意不重形，它並不要求精確的形似，而更著重於整個意境與神韻的體現。

中國畫，也叫國畫，是東方繪畫體系的主流，在世界美術領域中自成體系。它具有以下四個特點：

1、作畫工具是中國特有的毛筆、墨和宣紙（或絹帛），因此，中國畫又可稱為「水墨畫」。

2、在構圖方法上，多採用散點透視法，這樣不受焦點透視的束縛，使得構圖靈活、視野廣闊，突破了時間與空間的侷限。其主要方法有：全景式空間、分段式空間和分層式空間。

3、繪畫與詩文、書法、篆刻相結合，使得其有著更加豐富的內涵，獨具特色。

4、由於受中國傳統文化和美學思想的影響，中國畫講究形神兼備、氣韻生動，並不以追求形象的逼真，而主要是透過筆墨書法胸臆、寄託情思。

張翰（生卒年不詳）
西晉文學家。字季鷹，吳郡吳縣（今江蘇蘇州）人。生卒年不詳。性格放縱不拘，時人比之為阮籍，號「江東步兵」。其詩文輯入《先秦漢魏晉南北朝詩》和《全上古三代秦漢三國六朝文》。

畫出來的帷幕──西方繪畫

西方繪畫藝術源遠流長，種類繁多，其代表是油畫藝術，特點是注重再現與寫實。

相傳在古希臘時期，有宙可希斯、帕拉希奧斯兩位知名畫家，藝術造詣都非同凡響，他們的作品皆被世人爭相購買收藏。

所謂一山不容二虎，正因為這樣，兩位都互不服氣，總想比個高低勝負來，可是同行專家也都難分仲伯。於是有人建議兩位畫家三天之內各創作一幅作品，三天後，邀有關人士一同評價，一局定輸贏。雙方都自信滿滿，滿口應承，很快達成了協定。

三天的時間對於創作者來說，的確不長，轉瞬即逝，而對於等待者來說，卻很漫長。他們在這期間無法獲得一點消息，因為兩位畫家都謝客閉門工作，外界任何沸沸揚揚的評論、預測、設賭，都要等到三天後，才能知曉。

三天一過，焦急的看客和評論家們如約而至。看臺上，兩幅蓋著帷幕的油畫已經靜靜的擺在那裡，人們迫不及待，高聲要求兩位畫家快快展示自己的作品。

宙可希斯驕傲的走到自己的畫作面前，輕輕的拉開了帷幕，在大家的驚呼聲中，一串晶瑩剔透的葡萄出現在大家面前，葡萄帶著新鮮的綠色，似乎輕輕一招就會流出鮮甜的汁液來。

眾人頻頻點頭、滿腦子收羅著讚美的詞語，甚至有許多人隨即就表示宙可希斯會勝出。正在這時，一隻小鳥飛了進來，停在了宙可希斯的畫上，用尖尖的喙開始啄食這逼真的葡萄，眾人更是讚嘆不已，大多數人更是認定，這次宙可希斯必勝無

疑。

　　畫家宙可希斯暗暗歡喜，滿懷自信的走到帕拉希奧斯的面前，想看看帕拉希奧斯是什麼反應，也好炫耀一番。他高傲地對帕拉希奧斯說：「大家之言不足為據，比賽的是我們倆，我想聽聽你的評論。」

　　帕拉希奧斯清了清嗓子，用平和的語調告訴宙可希斯和眾人：「宙可希斯這幅傾力之作的確是藝術極品，打動了在場的每一位，包括我帕拉希奧斯；但山外有山、天外有天，斷言宙可希斯一定勝過我，卻是太過武斷了，請大家還是看了我的畫再說吧！」

　　聽到這幾句話，宙可希斯更是不屑，覺得帕拉希奧斯不過是嘴硬，他不再多話，幾步衝到了帕拉希奧斯的畫作前，說著：「讓我們先看看你的畫再說吧！」說完伸手便去撩帷幕。

　　可是，就在他的手指觸碰到帷幕的那一瞬間，他不由得嚇呆了，呆呆的僵立在那裡，一動也不動，隨後，他轉過身來，對臺下的人宣佈說：「我輸了！」

　　臺下的人們不知緣由，議論紛紛，幾位評論家也連忙走上前來，想問個究竟，但當他們走近時才發現，原來帕拉希奧斯所畫的，就是那帷幕。

　　宙可希斯的畫可以騙過鳥，但帕拉希奧斯的畫卻可以騙過人的眼睛，他以更加逼真的形象，勝過了宙可希斯。在這場比賽中，評判勝負的標準其實只有兩個字：逼真。

　　寫實和再現是西方繪畫的基本特點。西洋畫的主要畫種是油畫，其色彩豐富鮮豔，能夠充分表現物體的質感，使描繪事物顯得逼真可信，同時又易於修改，因此使得畫家在藝術創作中能夠盡力追求事物和環境的真實。

西方繪畫十分講究比例、明暗、透視、解剖、色度、色性等科學法則，運用光學、幾何學、解剖學、色彩學等做為科學依據。這使得它具有與中國繪畫不同的特徵，西方繪畫重視形似，講究理性，以光和色來表現物象，嚴格遵循時間和空間的界限。

奧古斯特·羅丹（Auguste Rodin）（1840年～1917年）
1840年11月12日誕生於巴黎一個平民家庭，法國最傑出、最有影響力的現實主義雕刻家。他以紋理和造型表現他的作品，傾注以巨大的心理影響力，被認為是十九世紀和二十世紀初最偉大的現實主義雕塑藝術家。他善於用豐富多樣的繪畫性手法塑造出神態生動、富有力量的藝術形象，他的作品有《思想者》、《加萊義民》、《巴爾扎克》、《地獄之門》、《吻》、《夏娃》等。

羅丹為愛違背誓言——雕塑

雕塑，即雕刻和塑造，指用一定的物質材料製作出具有實體形象的藝術品。

巴黎大街，夏寵蒂埃夫人家正在舉行一場盛大、豪華的派對，初出茅廬的羅丹也在被邀請之列。當雨果的好朋友馬拉美為他介紹一位八十歲的老人時，羅丹十分意外，因為那老人德高望重，居然是著名的浪漫主義詩人、作家維克多·雨果。這位八十歲的老人家有著一雙智慧深邃的眼睛，佈滿皺紋的臉上帶著淺淺的微笑，看到這樣一張滄桑而寫滿故事的臉龐，羅丹被深深的吸引了，一股創作的欲望不可遏止的在他心中爆發。整個晚宴上他都無心交際，反覆思量著他心中的打算。終於，他按捺不住衝動，冒昧的向雨果提出了這個請求。也許是太唐突了，也許是羅丹那惴惴不安的神態，不管為何，他的舉動引起了雨果的反感。雨果冷淡的說道：「對不起，你塑的那個什麼《約翰》只是個農夫，可是我是一個作家。我的胸像已經夠多的了，我不願意讓一雙並不靈巧的手再把我現在老態龍鍾的形象塑下來，去留給後人。」

「雨果的行為簡直像一條狂妄的狗！」晚宴過後，羅丹鬱鬱寡歡地回到自己的工作室，心裡一直罵著，他發誓這一輩子絕不再和雨果打交道。

一年的時間很快就過去了，羅丹的雕塑藝術也日趨成熟，他的名聲越來越大。有一天，很久沒有聯絡的馬拉美來找他，這次，他是受一位癌症病人的委託來的，這個人叫德魯埃，曾經是巴黎最著名的美人，她希望羅丹能夠為她雕刻一尊雨果的頭像，因為她愛著雨果已經有五十年了，但她卻不是雨果的妻子，無法長伴於他身邊。「這樣我就會感到每一個白天和黑夜裡，雨果都和我生活在一起了。」德魯埃

嘆息著對羅丹說。

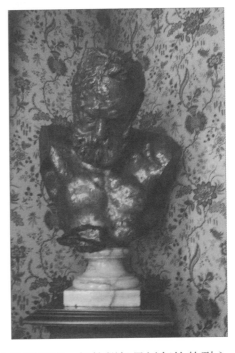

羅丹久久沒有說話，他的內心已經被德魯埃純潔的愛情和她五十年未能如願的悲哀打動了。望著德魯埃一往深情的目光，羅丹怎能不答應？那一份癡情，早已使他違背了一年前那次聚會當眾受到雨果奚落時所立的誓言了。

經過商議，羅丹把工作室設在德魯埃臥室右側的一個壁龕裡。在這裡，他可以很清楚地觀察到雨果，卻不會被發現。雖然如此，但創作卻十分艱難，因為他只能用透過視覺印象畫出雨果頭像的草圖，卻不能用手去觸摸他的頭部，進而不能準確地核實出他的骨骼結構，但他卻仍是以無比的耐心和細心進行著雕刻。在德魯埃的暗中配合下，羅丹得以觀察到雨果的各種表情和性格，經過一個月的努力，他終於用膠泥塑成了兩個粗糙的雨果頭像。但此時德魯埃的病情卻明顯惡化了。

「要嘛您先休息一段時間，等病情好轉了再配合我們的工作。」羅丹建議道，可是德魯埃堅決反對，她告訴羅丹，她是如何希望這兩個泥像中的一個從現在開始就24小時陪伴著她。她問羅丹，把這尊泥像塑成銅像還需要多少時間。面對著憔悴卻堅決的德魯埃，羅丹下定決心，哪怕不睡覺也要盡最快的速度完成頭像。他從容的告訴德魯埃，只要十天就夠了。「十天……啊，謝謝你！先生，趕緊工作吧！我能堅持到那一天的……」德魯埃疲乏無力地笑著，隨即就暈過去了。

命運總是那樣殘酷的對待癡情的人們，德魯埃終究沒有等到銅像完成的那一天。在臨終的時候，藏身於壁龕的羅丹看到了在手忙腳亂的醫生後面站著的雨果，這個八十歲的老人默默無言，就那麼站著，卻掩飾不住滿心的悲傷和淒苦。羅丹的心靈再一次顫抖了，他完全被雨果——這位精神領袖深刻的感情所打動了。往日的恩怨頃刻間一筆勾銷，一種強烈的創作欲望和為了紀念德魯埃崇高的愛情而必須加緊努力的創作衝動，又一次地激盪著羅丹的心。他日以繼夜地工作著。在德魯埃離開不久的日子，這尊雨果的頭像終於如願以償地完成了。

當雕塑完成，所有人都被打動了。這頭像充滿著對生命的熱愛與渴望，充滿著男子漢的勇敢和執著，從今以後，所有人都把這尊頭像當成了雨果精神的崇高象徵。

雕塑是立體的空間藝術和視覺藝術，它是用一定的物質材料製作出具有實體形象的藝術品。強調服從形式美的規律。雕塑藝術追求凝練、集中、概括。

雕塑的種類、體裁和樣式繁多。從製作工藝來看，它可以分為雕和塑兩大類。

從體裁來區分，雕塑又可以分為紀念性雕塑、城市園林雕塑、陵墓雕塑、陳列性雕塑等。

從樣式區分，雕塑還可以分為頭像、胸像、半身像、全身像、群像等。

從表現手法和形式來區分，雕塑通常又可分為圓雕、浮雕和透雕三類。

柳宗元（773年～819年）
字子厚，唐河東郡解縣（今山西運城解縣解州鎮）人，出身官宦家庭，少有才名，早有大志，世稱柳河東。唐朝文學家、哲學家。其曾與韓愈共同宣導唐朝古文運動，並稱「韓柳」。其代表作有《三戒》（《臨江之麋》、《黔之驢》、《永某氏之鼠》）、《蝜蝂傳》、《罷說》等篇。

阿富汗少女的眼睛──攝影

攝影藝術是一種現代的造型藝術。它運用照相機做為基本工具，根據攝影師的創作構思進行拍攝，經過沖洗或數位處理，最後呈現出塑造的藝術形象。

1984年12月，阿富汗依舊陷在戰火之中，美國攝影記者史蒂夫‧麥凱瑞冒著槍林彈雨，來到了巴基斯坦邊界上的難民營採訪。

在難民營裡驚恐畏懼的人群中，史蒂夫忽然被一雙眼睛迷住了，這是個十二歲的阿富汗少女，她瞪著那雙綠色的大眼睛，堅定的望著這邊，攝影師的直覺讓他迅速拿起相機，拍下了這張充滿驚恐和憂傷的臉孔。然而，難民營裡的混亂讓史蒂夫無暇與這位少女多談，因為忙亂，他很快便離開了難民營。

次年，美國《國家地理》雜誌社將此照片做為封面，引起了巨大迴響。全世界熱愛和平的人們在少女的眼睛裡讀出了不符合年齡的滄桑、淡淡的恐懼、美好的憧憬，還有與生俱來的不屈不撓。《美國攝影》雜誌總編斯科諾爾對此評論說：「那感覺有點像是蒙娜麗莎。你無法一下讀懂她目光中的深意。她害怕嗎？憤怒嗎？絕望嗎？還是對自己的美麗非常自信？每當你注視這張照片時都會有不同的感受。這就是它的偉大之處。」

2002年，美國政府宣佈對阿富汗開戰，人們的目光再次投向了這個多災多難的國家。攝影師史蒂夫忽然萌生了一個念頭，他想知道十七年前他所拍下的那個阿富汗少女怎麼樣了，於是，他決定和《國家地理》的工作人員一起，回去尋訪這位少女。

尋找是艱難的，當時的匆匆一會，他們甚至連這位少女的名字也不知道，唯一

的線索只有那張家喻戶曉的照片。他們拿著照片，找到了當年的難民營，希望能夠透過當年的難民找到一點消息。也許是因為那雙眼睛實在太特別了，很快就有人認出了這個女孩，並提供了相關的資訊。原來這個女孩子叫做莎巴特・古拉，如今的她，已經是三個孩子的母親了。

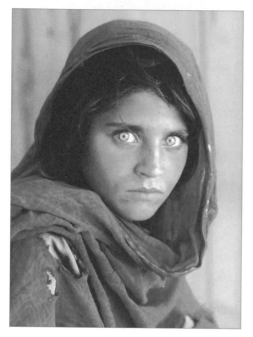

第一眼見到古拉，史蒂夫就斷定，這就是當年的少女，而神奇的是，十七年的古拉也同樣一眼認出了這個有著一面之交的攝影師。

重新回到人們視野中的古拉回憶著當年的故事，十七年前的往事她依然清晰的記得。那是一個陽光燦爛的日子，在難民營的臨時學校裡，古拉十二年來第一次拍照。面對從未見過的照相機，她感到的並不是興奮與緊張，因為就在幾天前，她家的房子被戰機轟炸了，父母被炸死了。祖母帶著她和哥哥趁天黑把父母草草埋葬，然後他們在冰天雪地中翻山越嶺，冒著被轟炸的危險投奔難民營。這一切太突然了，少女還沒從驚恐中回過神來，於是才留下了那驚恐而堅決的目光。

十七年來，古拉從來也沒有見過自己的這張照片，儘管在這個世界上有無數人被這張照片打動過。偶爾她會想起那個陽光明媚的早晨，但僅限於想起，對她來說，攝影師並沒有為她的生活帶來絲毫的改變。其實她所不知道的是，她的照片已經成為全世界受苦難的社會底層婦女、兒童的標誌，而《國家地理》因此成立了阿富汗婦女基金，以幫助災難中的阿富汗女性們。

　　得知了這一切，古拉說：「我希望人們能夠幫助我們重建家園。現在的阿富汗是一片廢墟，學校、鄉村都已被毀，整個國家一片混亂。我們需要一切幫助來重建我的國家，我希望我的孩子能夠上學，接受正規的教育。受過教育才能學到技能，才會過著更好的生活。」

　　攝影藝術是一種現代的造型藝術。它是攝影師運用照相機做為基本工具，根據創作構思將人物或景物拍攝下來，經過暗房工藝處理，塑造出現視的藝術形象，用來反映社會生活與自然現象，並表達作者思想情感的一種藝術樣式。

　　攝影藝術的審美特徵主要集中在紀實性與藝術性的統一。一方面，它能夠運用科技手法將拍攝事物真實的展現出來，如實反映客觀事實；另一方面，它又能夠透過畫面構圖、光線、影調（或色調）等造型手法，依靠攝影師的藝術技巧和藝術語言，展現出獨特的藝術特徵。

　　攝影藝術的樣式和體裁繁多，按感光材料和畫面顏色，可以分為黑白攝影和彩色攝影；按攝影器材和技術劃分，則可分為航空攝影、水下攝影、全息攝影、紅外線攝影等；按題材分，還可以分為肖像攝影、風光攝影、舞臺攝影、體育攝影、建築攝影等。

王勃（649年或650年～675年或676年）
唐朝詩人。字子安。絳州龍門（今山西河津）人，與楊炯、盧照鄰、駱賓王以詩文齊名，並稱「王楊盧駱」，亦稱「初唐四傑」。其有集三十卷，今編詩兩卷。

米芾高價買紙——書法

書法就是透過漢字的用筆用墨、點畫結構、行次章法等造型美，來表現人的氣質、品格和情操，進而達到美學的境界。

北宋時期，有一位傑出的書法家叫米芾，為人灑脫，不拘小節，因此也留下了不少的故事，頗為生動。

小時候的米芾家境並不富裕，然而家裡很重視教育，見到米芾喜歡書法，便竭力培養他，小小年紀，便將他送入書館學習。可是孩子生性好玩，不能專心，三年下來，雖說不是學無所成，可是也長進不大，老師和家人覺得再花費錢財去學習也是浪費，於是米芾被迫離開了書館，回到家中。

雖然因為貪玩而沒學好本領，可是小米芾學習書法的興趣卻沒有消退。在家閒來無事，他便會拿出紙張，塗鴉幾字，聊以自娛。那年正值京城會考，各地考生都紛紛上京，求取功名，一天，來了位路過的趕考書生，到米芾家討口水喝。喝完水，書生客氣的道謝，準備離開，不經意看見了桌子上米芾寫的幾個字。

書生問道：「這字出自你手？」

「正是在下所寫。」米芾裝出大人的口氣，暗自裡以為自己寫得不錯，故來人有此一問，語氣裡洋洋得意。

書生當下微微一笑：「我給你寫幾個字，你看如何？」

小米芾好奇了，他拿來筆墨遞與書生，書生不疾不徐，把紙舖平，沉思片刻，提筆揮毫，一氣呵成。這下子，小米芾可看呆了，那字鐵畫銀鉤、剛勁飄逸，他歪

著小嘴巴，不知說什麼好。書生把筆還給米芾，叫他再寫寫看，於是米芾寫了一張，看看實在不滿意，便又寫了一張，但和書生相比，依舊覺得難看，這樣寫來寫去，轉眼就一疊了，卻越寫越不滿意。

書生細心地觀察著，然後搖了搖頭，說：「小娃娃，這樣不行，如果你想和我學習書法的話，我可以考慮把絕招教給你，不過有個前提……」書生說到此故意賣了個關子。小米芾聽說有絕招，迫不及待的問：「什麼條件？」「那就是得買我的紙，我的紙五兩銀子一張。」書生笑道。

「哪有這麼貴的紙？分明就是想多賺錢。」小米芾想著。可是他的字的確寫得很好，求學心切，他咬咬牙，向母親要了五兩銀子，向書生買了一張紙。

書生告訴米芾說，我的紙很神奇，你拿著它好好寫，三天後我再來找你。米芾拿著紙，左看右看，比畫了半天，也捨不得下筆。他拿來字帖，用沒蘸墨水的筆在桌上畫來畫去，想著每個字的架構和筆峰，反反覆覆地琢磨，把一個一個的字印在心裡，漸漸地就著了迷。

三天時間很快就過去了，書生如約而至，只見米芾正坐在桌前，手握著筆，望著字帖出神，而紙上卻滴墨未沾。書生早知如此，故作驚訝地問：「我吩咐你三天內寫，怎麼一字未動？」米芾如夢方醒，才想到三天期

限已到，竊竊地說：「我怕弄壞了紙，不敢像以前那樣寫了，得用心將字琢磨透了。」書生哈哈大笑：「你不怕我是騙你的而不再來了，反倒怕浪費了我賣給你的紙，有意思，好了，琢磨三天了，寫個字給我看看吧！」米芾握筆思考了一番，寫

了個「永」字。書生一看，字寫得遒勁瀟灑，大有長進，於是點點頭道：「好！學字不光是動筆，還要動心，不但要觀其形，更要悟其神，心領神會，才能寫好。」說完，揮筆在「永」字後面添了七個字：（永）志不忘，紋銀五兩。說完書生起身告辭，準備去趕考了，臨走前送米芾一個小包，叫他等他走後再打開。

米芾依依不捨的送走書生，回來後，他打開小包，包裡不是別的，正是自己買紙的五兩銀子。從此以後，米芾把這五兩銀子放在書桌上，來做為激勵自己學習書法的動力，最終成為著名的書法大家。

書法藝術是中華民族特有的一種傳統藝術形式，它建立在漢字的基礎上，也是唯一一種形成藝術門類的文字。漢字以象形為基礎演化，具有一定的法則規律，故此能夠延伸為一門藝術。

書法最早也是一門實用藝術，但經過長時間的發展，已經演變為以觀賞性為主的審美藝術。它主要是透過漢字的用筆用墨、行次章法、點畫結構等造型美，來表現人的氣質、品格和情操，進而達到美學的境界。

總體上講，漢字書法可分為五種書體，即：篆書、隸書、楷書、行書和草書。其基本技法和表現形式，主要是用筆、用墨、結構、章法、韻律、風格等幾個方面。

泰戈爾（Rabindranath Tagore）（1861年～1941年）
印度詩人、哲學家和印度民族主義者，1913年他獲得諾貝爾文學獎，是第一位獲得諾貝爾文學獎的亞洲人。他的世界觀最基本、最核心部分還是印度傳統的泛神論思想，即「梵我合一」。他提倡東方的精神文明，但又不抹煞西方的物質文明，形成了自己的獨特風格。其代表作有《漂鳥集》、《園丁集》、《新月集》等。

弄拙成巧「泥人張」
──造型性與直觀性

造型性和直觀性都屬於造型藝術最基本的特徵。

　　相傳清朝末年，天津有個捏泥塑工藝品的民間藝術家，叫張明山。他技藝高超，名聲很大，以致於人們都忘了他的本名，反而都叫他「泥人張」。

　　泥人張常常坐在北關口的天慶飯館裡，觀察來往的各色行人，為自己尋找更多的素材和靈感。只因為他塑的雕像形象逼真、栩栩如生，不少人從很遠的地方慕名趕來，求他塑像，為此，天慶飯館的生意也好了很多，到後來，天慶飯館更是特意給泥人張保留了一張桌子，就算是泥人張坐在那裡不消費，小二都會為他送上一壺茶、一份點心等等。

　　有一年，趕上一位八旗王爺六十大壽，王爺的管家奉命出外採購，接下來又去天慶飯館找廚師做拿手菜。話說這管家，一路採購，奔波勞碌，弄得滿頭大汗，甚為辛苦。此時正值中午，管家琢磨著，何不先去趟天慶飯館，一來把王爺交代的事辦妥了，二來也好坐下喝壺茶、歇歇腳，於是便帶著家丁直奔天慶樓了。

　　那時正是中午，天慶飯館又是天津城裡有名的飯館，生意興隆，哪還會有空位呢？這可把管家急壞了，此時他瞅見臨窗有方桌，只有一人坐著，悠閒的喝茶，一打聽，方知那人就是泥人張。

　　管家仗著自己是王爺家的人，便傲慢地命令泥人張將位子讓給他，可是泥人張本也心氣高，見管家趾高氣昂的，壓根兒就不理他。

管家氣不過，偏偏飯館內的人似乎都和泥人張交好，他轉念一想，計上心來。於是立刻回去稟報王爺，說有個藝人泥人張，捏人像是一絕，正逢王爺大壽，何不召來為生日添興呢？

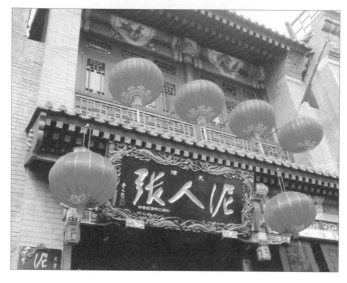

王爺隨即答應了，於是派人找來泥人張，要他為自己塑像，並且下了重話：「塑不出本王滿意的像來，甭想活著走出王府！」

泥人張一看，這個王爺醜陋不堪、腿瘸眼斜，又是個羅鍋，心想若然照實而塑，必然遭怒，若不照實，且不說不像王爺，也有愧自己的手藝，這可如何是好呢？泥人張十分憂愁，無計可施之下，他只好請求王爺給予幾天時限，以便他仔細琢磨，在形似之上達到神似。王爺想想有理，便答應這個請求，於是幾天來泥人張緊步跟隨，成天觀察王爺，腦子裡琢磨塑個什麼樣的像。一天，他看到王爺正在餵馬，忽然眉頭一皺，計上心來。

回去之後，泥人張立刻設計出了王爺觀賞畫眉的身姿：王爺右腿瘸，塑像就讓這條右腿踩在一條方凳上。王爺右肩上有個羅鍋，那好辦，就讓右胳膊支在右腿膝蓋上，這樣一來右肩頭鼓起就自然了，王爺口眼歪斜，就讓他右手托起畫眉籠子，正斜視著畫眉發笑呢！泥人張照這個思路，很快就塑出了一座唯妙唯肖的王爺泥像。這個塑像把王爺的動作和神態緊緊地結合起來了，深得王爺的欣賞，連聲說：

「泥人張真有一絕！像！像！」管家一看，陷害未成，反而給了他一個立功的機會，只好打落牙齒往肚裡吞，灰頭土臉的上前討好了。

泥人張巧妙的運用了雕塑中的造型性，掩蓋了雕塑原型的缺陷，卻又保有了其本來面目，是一次成功的藝術雕刻。

雕塑是用泥土、木石在三度空間裡創作出具有實在物質性藝術形象，其造型藝術的基本特徵有造型性和直觀性。造型性是指藝術家運用一定的物質材料，塑造出欣賞者可以透過感官直接感受到的藝術形象；直觀性，或稱視覺性，它是指藝術作品是直接訴諸欣賞者的眼睛，憑藉視覺感來感受的作品。

F・米尼亞尼（Francesco Geminiani）（1678.12.5～1762.9.17）
義大利小提琴家、作曲家、音樂理論家。他是義大利小提琴學派在科雷利和塔爾蒂尼二人之間最有代表性的小提琴家，是十八世紀上半葉的演奏名家之一。其創作技術和演奏技巧均較前輩豐富且有所創新。其論著《小提琴演奏藝術》內容包括12首小提琴曲和24例，總結了自科雷利以來的成果和經驗，很有學術和藝術研究價值，是音樂史上最早出版的小提琴演奏理論專著。

巨蛇、父子、拉奧孔
——瞬間性與永固性

造型藝術通常採用物質材料和藝術語言將事物發展變化的典型瞬間固定下來，這一特性使得造型藝術在具有瞬間性特點的同時，也具有了永固性的特點。

著名的雕像《拉奧孔》取材於一則關於特洛伊戰爭的傳說：

珀琉斯和愛琴海海神涅柔斯的女兒西蒂斯新婚之日，宴請群神，卻唯獨沒有邀請掌管爭執的神厄里斯。厄里斯忿忿不平，於是向宴席拋擲了一個蘋果，上刻「給最美麗的人」幾個字，看到這幾個字，神后朱諾、司愛之神維納斯及智慧女神雅典娜都互相爭奪這個蘋果，因為誰都不服誰，宙斯只好叫她們到帕里斯那裡去，由他評斷誰是最美的人。

三位女神會見了帕里斯，她們競相要求帕里斯鑑定自己是最美麗的人。為了達到這個目的，朱諾許他以財富與權威，雅典娜許他以名譽和功業，維納斯則允諾贈以最美麗的妻子。年輕的帕里斯接受了維納斯的禮物，將蘋果送給了維納斯，而在維納斯的指點下，他得到的最美麗的妻子卻是已成為希臘王妃的海倫，跟隨他私奔到了特洛伊。

為了搶回自己的王后，希臘人發起了對特洛伊的戰爭。戰爭持續了十年，希臘人卻久久不能獲勝，因為失去蘋果而嫉妒不已的雅典娜於是暗中授計，教希臘軍隊製作了一匹巨大的木馬，在馬腹中藏滿希臘士兵，將其丟棄在海灘上離開了。特洛伊人得到敵軍撤退的消息，信以為真，紛紛為勝利歡呼，他們很快便看到了巨大的

木馬，不知如何處置。這時，安排好的間諜俘虜出來說話了，他說：「這匹木馬是希臘人獻給雅典娜女神的禮物。他們故意把它留下來，故意引誘你們毀掉它，這樣一來，你們就會引起天神的憤怒。可是如果把木馬拉進城，特洛伊就將受到神的保護。希臘人為了防備這點，就把馬造得非常巨大，使你們無法拉進城去。」

特洛伊人信以為真，準備給木馬安上輪子，運進城去。就在這時，祭司拉奧孔飛奔而來，這個預言家預知了希臘人的陰謀，於是他努力的說服人們把木馬燒掉。這時候，人們忽然看見大海裡竄出兩條巨大的蟒蛇，直撲拉奧孔的兩個兒子，父親奔過去援救兒子，兩條蛇卻把父子三人都纏住，拉奧孔和他的兒子拼命和巨蛇搏鬥，而驚恐的人們無一敢上前幫忙。很快地，他們就被纏得窒息死了，巨蛇從容地鑽到雅典娜女神雕像腳下，然後消失不見了。

希臘人留下的間諜俘虜此刻高聲叫道：「看吧！誰想毀掉獻給女神的禮物，誰就將得到應有的懲罰。」這時，沒有人再猶豫，他們推倒城牆，費力的把木馬安置在雅典娜神廟附近。

被勝利沖昏了頭的人們沒想到這是個陰謀，他們歡欣的慶祝著勝利，喝光了一桶又一桶的酒，然後疲憊而舒心的睡了。深夜，希臘的戰艦迅速折回，配合躲在木馬裡的希臘士兵，輕而易舉的佔領了他們攻打了十年之久的特洛依城。城內被洗劫一空，絕美的海倫也被原來的丈夫帶回。

後來，著名的雕塑家阿格桑德羅斯根據這個傳說雕刻了《拉奧孔》：雕像中，蟒蛇

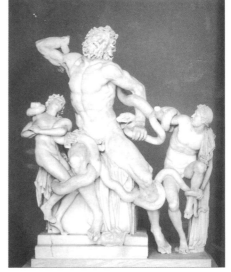

纏繞在拉奧孔的腹部，正張開口咬嚙著他的腰部，巨大的壓力使他全身肌肉緊繃，胸部拱起，腹部緊縮，他的臉龐朝上，似乎已經抑制不住內心的痛苦，他的兩個孩子各有不同的表現，一個情況似乎不及另一個危險，正想抽出左腿，同時還側過頭來關切地注視著父親；另一個已經站立不穩，正舉起右手，似乎在呼救。

當造型藝術的瞬間形象被創作出來，便可以供人們多次欣賞，甚至能千百年流傳下去。而如何造取事物運動變化過程中最精彩的瞬間，已成為藝術家們創作過程中至關重要的一個問題。在這個意義上，塑造《拉奧孔》的雕塑家是成功的，他成功的抓住了這個瞬間，並把它固定了下來。

造型藝術要反映客觀現實生活，就必須找到恰當的表現方式，也就是在動和靜的交叉點上，抓住客觀事物發展變化的某一瞬間形象，將它用物質材料和藝術語言固定下來，這就是造型藝術瞬間性的特點。造型藝術的瞬間形象一旦被創作出來，也就同時被物質材料固定下來，可以供人們多次欣賞，甚至可以千百年流傳下去，這就是永固性。

柴可夫斯基（1840年～1893年）
俄國著名作曲家，1840年5月7日生。其曲作旋律富有個性，委婉動聽，扣人心弦。代表作品有：第四、第五、第六（悲愴）交響曲，歌劇《葉甫根尼‧奧涅金》、《黑桃皇后》，舞劇《天鵝湖》、《睡美人》、《胡桃鉗》，第一鋼琴協奏曲、小提琴協奏曲、《羅科主題變奏曲》、第一絃樂四重奏、鋼琴三重奏《紀念偉大的藝術家》、交響序曲《1812年》、幻想序曲《羅密歐與茱麗葉》、交響幻想曲《里米尼的弗蘭切斯卡》、義大利隨想曲、弦樂小夜曲以及大量聲樂浪漫曲等。

鼻毛老子——再現性與表現性

再現性是造型藝術的重要審美特點之一，同時造型藝術也要表現形象的內在意韻，其作品也傾注了藝術家的情感。

老子應為中國歷史上最偉大的思想家了，出函谷關時，他被迫留下的《道德經》五千言，微言大義，至今還是為人們所津津樂道、鑽研不已的奇書。但也許正因為如此，人們心目的老子，已經成為一個騎著青牛、仙風道骨、溫厚親切的長者形象。

而老子也一直是歷代畫家所喜愛描繪的對象。吳道子、趙孟頫等大畫家，都曾繪過老子的畫像。吳道子的老子像，身著長袍，拱手而立，線條流暢，表情安詳。趙孟頫的老子像，純用白描手法畫老子，畫中老子白髮長鬚，同樣是身著長袍，拱手而立，面貌刻畫生動有神，衣紋筆法簡勁流利，是趙氏人物畫的佳作。

但是，老子所處時代既遠，他的容貌無人能知，因此各個作家在創作的時候，往往都從自身的想像出發，因此，每個畫家筆下的老子，雖都能找到相似的地方，但又都各有不同。

南宋時，杭州長慶寺有位僧人法常，也是一位著名的畫家，法常擅龍、虎、猿、鶴、蘆雁、山水、人物等。他師法梁楷，但又自成一家。有人說他多用蔗渣、草結蘸水墨，隨意點染，意思簡當，不費妝綴。其畫秀逸清冷，但卻隱隱透出禪

意，別有一番風味。

法常也繪過老子像，他筆下的老子，招風耳、禿頭、巨口，頭上只有稀疏的幾根毛髮，鬍鬚紛亂，眼神看似呆滯木訥，更為奇特的是長長的鼻毛直掛到唇邊，然而，就是這樣一幅老子像，卻隱隱給人奇絕脫俗之感，盡得人物風流和神韻，真不愧是「奇人自有奇相」。

而這一幅畫，也因此特別被稱為「鼻毛老子」，更是法常的代表作之一。

法常的老子像，生動得再現了一個化外高人的形象，但又透過畫家本人獨特的情感體現，加以藝術加工，堪稱是再現性與表現形的最好結合。

造型藝術的基本特徵是再現性空間藝術，再現性自然成為它最重要的審美特點之一。但是，造型藝術同樣要表現形象的內在意蘊，表現藝術家的情感，因此，表現性也是造型藝術一個重要的審美特徵。

蘇軾（1037年～1101年）

北宋文學家、書畫家。字子瞻，號東坡居士，眉州眉山（今屬四川）人，嘉佑進士，擅長行書、楷書，取法李邕、徐浩、顏真卿等，而能自創新意，用筆豐腴跌宕，有天真爛漫之趣，與蔡襄、黃庭堅、米芾並稱「宋四家」；其詩清新豪健，善用誇張比喻，在藝術表現方面獨具風格。詩文有《東坡七集》等，其文汪洋恣意，明白暢達，為「唐宋八大家」之一。其存世書跡有《答謝民師論文帖》、《祭黃幾道文》、《前赤壁賦》、《黃州寒食詩帖》等，畫跡有《枯木怪石圖》、《竹石圖》等。

殺父娶母的悲劇詮釋
——西方戲劇

西方戲劇的發展伴隨著西方社會的發展，體現了人與命運、人與性格、人與環境的掙扎，可以稱之為掙扎的悲劇。

希臘底比斯城邦的國王拉伊奧斯由於早年的罪惡，家族遭到了神的詛咒，到老仍然膝下無子，於是，他來到德爾斐神廟去祈求太陽神阿波羅，求他賜給自己一個兒子。神廟的女祭師轉達了阿波羅的神旨：拉伊奧斯將會有一個兒子，但是這個兒子將會取代你在這個世界上的位置，他將殺死你，並將從你手中搶走你的妻子。

阿波羅沒有說謊，不多久王后就生下了一個兒子。想到神的寓言，國王非常的害怕，他吩咐僕人用鐵鏈把孩子的腳鎖住，將他扔到河裡淹死。僕人動了惻隱之心，於是把這孩子放在木箱裡，扔到河裡，任其自生自滅。

冥冥中仿若註定，孩子大難不死，漂到下游的一個城邦，岸上的牧羊人聽到了孩子的哭聲，把他救起。善良的牧羊人帶著奄奄一息的小孩回到小城，把孩子獻給了國王，恰好這個城邦的國王波呂玻斯和王后墨洛璃一直為不能生育而苦惱，於是如獲至寶的將這孩子收養，視如己出。

由於發現這個孩子時，他腳上鐵鏈，小腳被勒得腫腫的，於是就給他取了個名字叫伊底帕斯，也就是「腫腳」的意思。光陰流逝，伊底帕斯長大成人，成為一位知名的勇士。他遠行到得爾斐聖殿朝拜，以祈求得爾斐的神諭。擁擠的阿波羅神廟裡，女祭師以神的名義宣佈對這個年輕人可怕的判決：「你小心！神論說，你將來會殺死你的父親，並娶你的母親為妻。這是神的意旨，也是必然會發生的事。」

伊底帕斯嚇呆了，他不敢相信這突如其來的可怕神諭，他一直以為收養他的國王和王后就是自己的親生父母，他們疼他、愛他，他絕不能讓悲劇發生，幾番權衡，他決定遠走他鄉。就這樣，他漫無邊際的走著，形單影孤，風餐露宿，在沒有盡頭的路上。

有一天，他碰見一個盛氣凌人的老頭和三個僕人，雙方為了爭道而起了口角並動起手來，除了其中一個僕人跑掉了，老頭和其他兩個人，都死在了年輕的伊底帕斯手下。

誰也沒有想到這位長者就是他的親生父親拉伊奧斯。

伊底帕斯繼續向前走著，到了他不知道的出生地底比斯城，此時底比斯城正遭受著災難。獅身人面的怪物斯芬克斯盤踞在底比斯城門口，向所有出入者提出一個奇怪的問題：「什麼東西，早上四隻腳，中午兩隻腳，晚上三隻腳？」如果人們回答不出就會被牠吃掉。這不是就在比喻人的幼年、中年和老年嗎？聰明的伊底帕斯很快就做出了回答。被破解謎題的斯芬克斯羞愧交加，跳海自盡。

底比斯城沸騰了，伊底帕斯立了一個大功，而當時正值底比斯國王出巡遇害，連兇手都未找到，於是大家就擁立年輕的英雄伊底帕斯為底比斯城的新國王，並讓他娶了王后為妻。而所有人都不知道的是，這位王后正是伊底帕斯的親生母親。

阿波羅可怕、惡毒的預言終於成為了事實。儘管伊底帕斯再統治有方，但一場由神安排的血紅色的災難都不可避免地降臨了，田地荒蕪、瘟疫橫行、婦女不孕。伊底帕斯只好派人去祈求太陽神阿波羅，阿波羅的神諭告訴他：「除非找到了殺害拉伊奧斯的真兇，否則災難將永不結束。」伊底帕斯出動了所有力量，去調查殺害老國王的真兇，然而事實的真相卻讓他震驚不已，那個殺死老國王的兇手竟然是他自己，他殺死了自己的親生父親，並娶了自己的母親。

當一切真相大白後，王后吊死在屋頂的橫樑上，伊底帕斯挖下自己的雙眼，遠走他鄉。

伊底帕斯因為知道了自己的命運而逃離，可是當他逃得越遠，離命運的陷阱就越近。希臘悲劇家索福克勒斯根據這個古老的神話傳說，創作了希臘史上最知名的悲劇──《伊底帕斯王》。

做為戲劇藝術的主要類型之一，悲劇歷來被認為是戲劇之冠。它往往透過正義的毀滅、英雄的犧牲或主角苦難的命運，顯示出人的巨大精神力量和偉大人格，給人留下深刻的思考與反省。

西方戲劇起源於古希臘，與慶祭酒神的活動有關，多取材於神話和傳說，經過文藝復興，再到近代，已有兩千五百多年的歷史了。西方悲劇中多表現出人類一種永久的生命焦慮和無可奈何的宿命感，因為主角性格上的缺陷，將命運一步步的推向最終的悲慘結局，進而給讀者強烈的震撼和永恆的回味。

維克多·雨果（Victor Hugo）（1802年～1885年）雨果的一生幾乎跨越了整個十九世紀，他從事文學創作的年代是法國資產階級大革命後復辟與反復辟勢力較量的年代。他既是詩人，又是小說家、劇作家、文學評論家和畫家。在長達六十多年的文學生涯中，雨果為後人留下了79卷文學作品和4000多幅繪畫作品，是法國和人類文化寶庫中的一份寶貴遺產。其主要作品有：小說《巴黎聖母院》、《悲慘世界》、《笑面人》、《九三年》、《海上勞工》；詩集《秋葉集》、《頌詩集》、《心聲集》、《靜觀集》、《光與影》等。

牡丹亭——東方戲曲

東方戲劇藝術以中國的傳統戲曲藝術為代表,而戲曲做為戲劇的一個組成部分,也有著其獨特的表現手法和獨有的審美特徵。

1598年,臨川劇作家湯顯祖寫下了他最優秀的劇本——《牡丹亭》,此劇一出,「家傳戶誦,幾令《西廂》減價」。據傳有少女讀完此劇本後深為感動,以致於「忿惋而死」,更有女伶在演出此劇時,因太過投入激動,猝死於舞臺。無數的少女被其中纏綿悱惻的愛情故事打動,轉而回想自身,不由得發出了要求自由戀愛的呼聲,導致了明朝個性解放的思潮。

《牡丹亭》講述了一個曲折離奇的愛情故事。太守杜寶之女杜麗娘,有一日夢中見一書生手持楊柳,站於梅樹下向她求愛,兩人在牡丹亭畔幽會。從此麗娘煩悶不已,竟至一病不起,彌留之際她要求母親把她葬在花園的梅樹下,囑咐丫環春香將其自畫像藏在太湖石底。其父升任淮陽安撫使,委託他人葬女並修建「梅花庵觀」。三年後,柳夢梅赴京應考,借宿梅花庵觀中,在太湖石下拾得杜麗娘畫像,發現杜麗娘就是他夢中見到的佳人。杜麗娘魂遊後園,和柳夢梅再度幽會。柳夢梅掘墓開棺,杜麗娘起死回生,兩人結為夫妻,前往臨安。柳夢梅在臨安應考後,受杜麗娘之託,送家信傳報還魂喜訊,結果被杜寶囚禁。放榜後,柳夢梅由階下囚一變而為狀元,但杜寶拒不承認女兒的婚事,強迫她離異,糾紛鬧到皇帝面前,在皇帝調解下,杜麗娘和柳夢梅二人終成眷屬。

　　《牡丹亭》的語言華麗，唱詞優美，意境深遠，比如最著名的片段「原來妊紫嫣紅開遍，似這般都付與斷井頹垣。良辰美景奈何天，賞心樂事誰家院！」還有那「夢迴鶯囀，亂煞年光遍。人立小庭深院。炷盡沉煙，拋殘繡線，恁今春關情似去年？」等，都有著強烈的東方戲劇意味，以情寫景，以景襯情，分外生動。

　　湯顯祖作《牡丹亭》，因為重視文詞的典麗，因此並沒有依崑腔的音律寫作，而他也極反對因律害意，他認為「文以意趣神色為主，四者到時，或有麗詞俊音可用，爾時能一一顧九宮四聲否？如必按字模聲，即有窒滯迸拽之苦，恐不能成句矣。」這一觀點，也恰合中國傳統文化中的意趣之旨歸。

　　戲曲是中國傳統的戲劇形式的總稱。中國戲曲與古希臘戲劇、印度梵劇並稱為三種古老的戲劇藝術。中國的戲曲形式多樣，大約有三百多種以上，全國性的劇種如京劇，而地方戲劇則包括川劇、秦腔、河北梆子等。

　　中國戲曲藝術做為戲劇藝術的一個組成部分，既具有戲劇的共同特徵，又因其獨特的表現手法和獨有的審美特徵，進而有別於其他戲劇形式。中國戲曲深深紮根於中華民族傳統文化中，深受儒家文化、民俗文化和宗教文化的影響，具有高度的綜合性、程式化和虛擬化特點，它以表現審美意境做為最高的藝術追求，以其特有的藝術風格在世界戲劇藝術中獨樹一幟。

　　湯顯祖（1550年～1616年）
　　明朝偉大的戲曲家、文學家。字義仍，號海若，別署清遠道人，晚年又號「繭翁」。湯顯祖的作品有《牡丹亭》、《邯鄲記》、《南柯記》、《紫釵記》，合稱「玉茗堂四夢」。湯顯祖被世人公認為文化巨人，被譽為「東方的莎士比亞」。詩集有《紅泉逸草》等。

火車開出了銀幕——電影

電影藝術是綜合藝術的結晶，是一門再現和表現生活的新興藝術。

1895年12月28日，這是電影史上一個必須被銘記的日子，就是在這一天，法國人盧米埃爾兄弟在巴黎的「大咖啡館」地下室，第一次用自己發明的放映攝影兼用機放映了《火車到站》影片，這一切，象徵著電影的正式誕生。

電影的誕生，首先還應該回溯到1872年的一天。這天，在加利福尼亞的一個酒店裡，一對叫史丹福和科恩的朋友發生了激烈的爭執，爭執的焦點是馬奔跑時是否四蹄都著地。史丹福認為奔跑的馬在躍起的瞬間時四蹄是騰空的，而科恩卻堅持說，馬在奔跑時一定會有一蹄著地。兩個人誰也說服不了誰，於是他們定下賭局，請來了一位馴馬師為他們判斷勝負，可惜的是，馴馬師也無法看清馬蹄的運動，無法判斷誰是誰非。

不過，馴馬師的好友——攝影師麥布里奇很快就知道了這件事，他同樣覺得好奇，於是左思右想，想到了一個判斷輸贏的辦法。他在跑道的一邊安置了24架照相機，排成一行，相機鏡頭都對準跑道；在跑道的另一邊，他打了24個木樁，每根木樁上都繫上一根細繩，這些細繩橫穿跑道，分別繫到對面每架照相機的快門上。當一切準備好之後，他驅使著一匹駿馬，讓馬從跑道一端飛奔到另一端。當馬經過這一區域時，就會將24根細繩絆斷，而照相機也就依次拍下了24張照片。根據這組相片，人們終於看出了馬在奔跑時總有一蹄著地，於是證明了科恩的話是正確的。

賭局雖然結束了，但這奇特的證明方法卻引起了人們很大的興趣，這批照片在許多人的手中傳看著，有一次，有個人無意中快速的牽動這條照片帶，卻驚訝的發

現，照片中靜止的馬竟然疊加成為一匹運動的馬，它「活」了過來。

這件事傳到了生物學家馬萊的耳中，聽到這個消息，他立刻考慮是否能用同樣的方法來研究動物的動作形態，然而，麥布里奇的方法實在是太麻煩了，在自然界中很難用到。馬萊研究了好幾年，終於在1888年製造出了一種輕便的「固定底片連續攝影機」，這就是現代攝影機的鼻祖了。

七年之後，這部攝影機成為盧米埃爾兄弟所拍攝影片的必要工具之一。這部短片放映時間僅為一分多鐘，其劇情也極為簡單。在空無一人的火車站。一位貌似搬運工的中年男人手推輕便行李車出現在月臺的右前方。畫面右上角的後景中，一個黑點迅速變成清晰的火車向銀幕衝過來，火車頭一度佔據了大部分畫面。隨著火車減速，車頭駛出畫面，車身沿著月臺緩緩停下，空曠的火車站頓時熱鬧起來，有些旅客向車廂走去，車廂門打開，神色匆匆的旅客熙熙攘攘地上下火車。一個手持包裹的年輕農民走向車廂時，畫面上呈現了上半身的中近景。還有一個身穿潔白冬裝的美麗少女緊接著走過來，由於無意間看到了攝影機，非常自然地露出了羞澀的神情，然後又快速的走過了。甚至還有一些人走近攝影機並好奇地看著，所以有時畫面的大部分都被半個身子佔據。

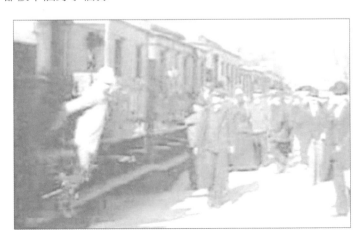

　　然而，就是這樣一部簡單至極的片子，所達到的效果卻是現在的人們所無法想像的。人們第一次從銀幕裡看到會動的影像，圖像是那麼的逼真，以致於當銀幕上的火車快速開來時，大多數人都以為它將會開出銀幕，許多觀眾竟然被這活生生的景象嚇得驚惶失措，奪門而逃。

　　當年觀眾們霎時的失態，體現出的，卻是一門新興藝術的震撼與魅力。

　　誕生不過百餘年的電影被人們稱為「第七藝術」，也就是繼音樂、舞蹈、繪畫、雕塑、戲劇、建築之後的一門新興藝術。電影是一門綜合藝術，它是現代科學技術與藝術結合的產物，透過畫面、聲音和蒙太奇等電影語言，結合了諸如雕塑、繪畫、音樂、文學、表演等各類藝術，在銀幕上創造出感性直觀的形象，再現和表現生活。

　　從總體上講，電影的樣式分為故事片、紀錄片、科教片、美術片等四大部類。它集合了視覺藝術與聽覺藝術、時間藝術與空間藝術、紀實藝術與表演藝術、再現藝術與表現藝術等各個方面，細膩、豐富的反映了現實生活的各個層面。

王昌齡（698年～756年）

字少伯，盛唐著名邊塞詩人，京兆（即唐西京長安，今陝西省西安市）人。以擅長七絕而名重一時，有「詩家夫子王江寧」之稱。他善於把錯綜複雜的事件或深摯婉曲的感情加以提煉和集中，使絕句體制短小的特點變成優點，言少意多，更耐吟詠和思索。他的邊塞詩充滿了積極昂揚的精神，鄉思和送別之詩，節奏明快，而抒情風格更以誠摯深厚見長。現存詩一百八十餘首，明人輯有《王昌齡集》。

李安：以西方表達東方
—— 東西方電影區別

從民族藝術的角度，所有非民族的電影統稱為外國電影，它們相互磨合與滲透，推動了電影藝術的飛速發展。

這是1963年的一個夏日，美國懷俄明州的西部，年輕的牛仔傑克和恩尼斯因為同為牧場主人喬打工而認識了。傑克是個騎術高超且健談的年輕人，而恩尼斯卻沉默寡言。兩人在人跡罕至的斷背山上放羊，這裡荒蕪人煙，野獸橫行，為了防備野獸的襲擊，兩人棲身於一個狹小的帳篷裡，相依為命。

一個寒冷的晚上，兩人為了抵禦寒冷喝了不少酒，之後他們依舊同帳而眠，這時，在酒精與荷爾蒙的作用下，「不該發生的事」發生了。因為空虛寂寞，兩個十九歲的青年彼此相愛，在斷背山上度過了人生中最美好的一段時光。

然而，放牧終於結束了，兩個年輕人不得不重新回到過去的生活中去。傑克憑藉自己精湛的騎術和妻子家族的幫助，事業蒸蒸日上，而恩尼斯留在了牧場，過著平淡而清貧的生活。

四年的時間過去了，始終思念著對方的傑克給恩尼斯寄去賀卡，約定重逢。重新相遇的兩人發現他們從未忘記過彼此，於是他們約定，此後的幾十年裡定期約會。

妻子們知道丈夫的秘密，痛苦不堪，而傑克與恩尼斯也承受著巨大偏見和世俗壓力。終於，一次意外讓傑克喪失了生命，恩尼斯來到了傑克父母的農場，想把傑克的骨灰帶回到兩人初識的斷背山。在傑克的房間裡，他發現了一個秘密：初識時

他們各自穿過的襯衫被整齊地套在了同一個衣架上。這時他才深深的體會到，他們是如此的深愛著對方。

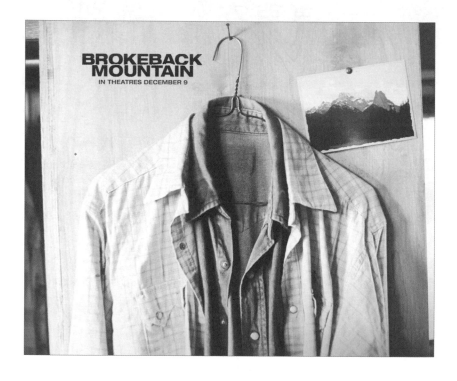

這就是李安所拍攝的影片《斷背山》。有人評價安妮·普羅克斯所寫原著短篇小說《斷背山》時說，它「精當、沉鬱、冷靜、沒有任何累贅……如同真實的懷俄明州：粗礪嚴酷，沒有任何修飾，有一種倔強的沉重和蒼涼。」

但到了李安這裡，這是個帶著淡淡憂傷的、如水般蕩漾的愛情故事。他用平淡、含蓄的語言，講述了存在於同性之間那熱情如火，卻又平靜如水的愛情。那種惺惺相惜的情感，平淡中蘊藏的波瀾，無疑是含蓄內斂的東方文化的內涵，這個西方人演繹的愛情，卻如同那靜靜佇立著的斷背山一樣，溫暖、安寧，十足是東方人的故事。

　　電影藝術具有鮮明的社會性與時代性，它總是從不同的方面和角度，展現不同時代的社會生活的斑斕圖景。正如東方人更看重於表現細膩內斂的思想感情，西方人則更傾向於直接坦白的表達；東方人熱衷於展現過去的故事和題材，而西方人則將視線放在未來。

　　「如果兩種不同的語言使用者有著較為相近的生活方式，那麼他們就更容易掌握彼此的語言。而如果兩種生活的各個方面都是迥異的，那麼就只能透過邏輯規則掌握。」只有東西方文化的相互交流與融合，才能進一步促進電影藝術的發展。

李安（1954～）
出生於屏東縣，紐約大學電影製作系研究所。柏林影展最佳影片金熊獎（《理性與感性》，1995年）、奧斯卡最佳外語片（《臥虎藏龍》，2000年）、第78屆奧斯卡最佳導演（《斷背山》，2006年）、威尼斯影展最佳影片金獅獎（《色戒》，2007年）。

風靡亞洲的電視劇《阿信》
——電視

電視，是現代所有媒體中最家庭化的娛樂媒體，是一門聲畫藝術。

上世紀八○年代，一部日劇《阿信》風靡了整個亞洲。它以第二次世界大戰的日本為背景，透過講述一個名為阿信的女子在艱難困苦的環境裡以無比堅強的毅力與信念掙扎求生存的故事。

阿信出生於一個鄉間山村的貧苦家庭，生活在地主和佃農的嚴酷剝削制度下，阿信的姐姐阿春因操勞過度罹患肺病死亡，臨終前勸告阿信離開鄉間去東京尋找新的生活。而阿信也深知留在鄉間是沒有任何出路的，但此時她還不滿七歲，於是她就給人當女傭，並以她的勤快、聰明博得了主人

全家的喜愛。

阿信長大後，開始前往東京討生活，她拜師在一美髮師手下，同樣以勤勞、聰明和善解人意獲得老師的喜愛，但卻遭受到同門的白眼和欺負。歷經苦難的她一步步成長，漸漸出落成一個亭亭玉立的姑娘。後來，她邂逅了一位布莊年輕老闆倉龍三，與之相愛而結為夫妻，不久就喜獲愛的結晶。此時阿信看似已經走向光明，卻沒想到東京的一場地震把他們的一切都毀了，於是心灰意冷的阿信夫婦不得不抱著孩子回鄉下投靠公婆。

在鄉下，阿信備受婆婆及家人的冷言相向，他們要求阿信處理家務、管理飯食和開墾荒地，甚至不顧及阿信還有孕在身的事實。由於吃不飽飯，還要從事大量的體力勞動又睡不好覺，阿信終於體力不支，傷了手臂，從此右手不能再用力了。傷心的阿信深感在鄉下沒出路，於是撇下丈夫、帶著孩子偷偷離家出走，再次來到東京重新開始奮鬥。

可是，天有不測風雲，第二次世界大戰又爆發了。戰爭再次奪走了阿信的一切，他們的房子被搶佔，大兒子去世，絕望了的丈夫以自殺的方式離她而去……阿信的人生再次陷入絕境。

但是，倔強的阿信並沒有被這一切給打敗。戰爭過後，已入不惑之年的阿信重整旗鼓，開始了再次創業。她創造了一種全新的購物方式，讓人們自己進入商店挑選商品，而這種方式，便是我們熟知的超市了。

就這樣，阿信又一次站了起來，創造了一番成功的事業。

阿信，是日本電視連續劇《阿信》的女主角。這位為上世紀八○年代整個亞洲婦孺皆知的傳奇式人物，其生活原型就是日本企業八佰半的創始人。不過，儘管八

佰半的知名程度頗高，但阿信這位創始人能夠為人所知，很大程度上都要感謝這部電視劇的功勞了。

這也正是電視的魅力所在了，它能夠透過其獨有的方式，更深刻地感染觀眾。電視屬於大眾傳播媒體，是現代技術的產物，又具有獨特的審美特點。電視藝術主要運用電視手法傳播和創作各種文藝作品，電視劇只是其中之一。電視透過運動的畫面、重組的時空、科技與藝術的交融創造藝術的情節，它具有覆蓋面廣、反應迅速不受時空限制等特點，其影響力和感染力都是可想而知的。

蘇格拉底（Socrates）
著名的古希臘哲學家、教育家，西方哲學的奠基者。他主張有知識的人才具有美德，才能治理國家，強調「美德就是知識」，知識的對象是「善」，知識是可敬的，但並不是從外面灌輸給人的，而人的心靈是先天就有的，把人的先天就有的、潛在的知識、美德誘發出來，這就是教育。他還首先發明和使用了以師生共同談話、共商問題、獲得知識為特徵的問答式教學法。

孔尚任的「案頭劇本」
——文學性與表演性

文學性與表演性在綜合藝術中佔有重要地位，它體現在綜合藝術特有的二度創作過程，一度創作的核心是文學劇本，二度創作的體現是表演藝術。

明朝末年，大明江山處於一片風雨飄搖之中，闖王李自成攻下北京，逼得崇禎皇帝上吊自殺，吳三桂再次倒戈，引清兵入關，攻下了北京，北方淪陷於清兵鐵蹄之下。鳳陽總督馬士英在南京擁立福王為皇帝，取年號「弘光」建立南明。然而，南明皇帝耽於聲色，朝臣們各謀私利，絲毫不顧國家，只有史可法一人帶領部隊堅守揚州，結果不到一年，揚州陷落，南明王朝就此覆亡。

但是，「時窮節乃現」，正是在這樣的時刻，一群有骨氣的文人們挺身而出，為家國盡心竭力，希望能救國家於危亡，複社文人侯方域便是其中之一了。在南京期間，侯方域認識了秦淮名妓李香君，兩人一見鍾情，訂以婚約。誰知道，侯方域很快被奸人所害，被迫隻身逃離，奸人阮大鋮更是強逼李香君嫁給他人，李香君堅決不從，以頭撞地，鮮血濺到了侯方域當年所贈的詩扇上。阮大鋮見李香君如此堅決，只好灰頭土臉的走了。

後來，侯方域的朋友楊龍友來探望李香君，見到了血染的摺扇，分外感動，他便利用血點，稍加點染，在扇中畫出一樹桃花。

康熙年間，孔尚任從同族兄弟孔方訓那裡聽到李香君血濺詩扇、楊龍友點染成桃花的故事，大為感動，當時就靈感迸發，想以此為題材寫一本反映南明滅亡的劇

本。但幾番思考下，孔尚任覺得自己對當時的瞭解不夠，閱歷尚淺，因此不敢貿然動筆，但他心中卻一直記掛著這個故事。

幾年後，他奉命隨工部侍郎孫在豐督修疏浚黃河海口的工程，這一去就是三年光陰，在淮揚一帶生活的三年裡，他結識了一批明朝遺老，從他們口中得到了不少第一手的資料，他又四處遊歷，憑弔了不少南明歷史遺蹟，收集到了大量有關的歷史資料，為以後的創作累積了豐富的素材。

十年之後，這部「藉高臺之情，寫興亡之感」的歷史劇《桃花扇》完成了。劇本言辭優美，帶有濃郁的悲劇色彩，透過穿插其中的明末生活與戰爭的描寫，勾勒出一齣亂世無奈、江山難挽的淒涼畫面。

此劇的文辭典雅，曲調清俊，具有很高的閱讀價值，但劇本剛出來時，有評論說它這不過是案頭劇本，不適宜在舞臺演出。為此孔尚任虛心求教，細心修改，既十分注意案頭閱讀所要求的文學性，又精雕細琢，使之能更好的體現舞臺上的表演性。他運用了多種表現手法，根據不同人物，安排不同出場，使得其既有戲劇的表

演性，又富於文采，達到了戲劇性與文學性的統一。作者寫出了許多帶有強烈感情色彩和個性化的曲詞，又嚴肅詳備地寫好了賓白，這一切，都使《桃花扇》成為明清傳奇戲曲的壓卷之作。

劇本文學創作是作品的靈魂，綜合藝術的創作首先是從劇作者編寫文學劇本開始的，只有在文學劇本的基礎上，導演、演員和其他藝術工作者才能進行二度創作，將藝術形象展現在舞臺上、銀幕上或螢幕上。

而表演性是綜合藝術的中心環節。做為表演藝術的戲劇藝術，表演性自然也是它最突出的審美特徵。當演員按照劇本的規定情境和角色的思想感情，在導演指導下進行二度創作時，鮮明的藝術形象便由此誕生。

真正的表演藝術，必然是文學性與表演性的完美結合產物。這一特性，也決定了表演藝術與其他藝術的區別所在。

曹雪芹（康熙50年約1711年～1763年或1764年）中國一位偉大的文學家，他的小說《紅樓夢》內容豐富，思想深刻，藝術精湛，把中國古典小說創作推向最高峰，在文學發展史上佔有十分重要的地位。他也是一位詩人。他的詩，立意新奇。敦誠曾稱讚說：「愛君詩筆有奇氣，直追昌谷破籬樊。」曹雪芹又是一位畫家，喜繪突兀奇峭的石頭。敦敏《題芹圃畫石》說：「傲骨如君世已奇，嶙峋更見此支離。醉餘奮掃如椽筆。寫出胸中塊磊時。」

京劇──綜合性與獨特性

綜合性是藝術首要的審美特徵，然而它又具有自身的獨特性。

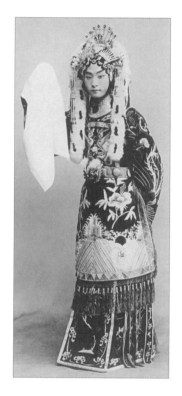

清朝初年，京城流行的是崑曲與弋陽腔，然而，因為崑曲太過追求唱詞的優美高雅，所以始終無法獲得老百姓的喜愛，因此到了乾隆中葉，崑曲逐漸衰弱，並被秦腔取代了曾經輝煌的地位。

乾隆五十五年，原本流行於江南地區，以唱吹腔、高撥子、二黃為主的徽班三慶班進京，參加乾隆八十歲壽辰的慶賀演出。之後，不少徽班陸續進京，其中以三慶、四喜、春台、和春四班最為著名，並稱為「四大徽班」。徽劇所唱曲調新鮮動人，題材廣泛，形式多樣，唱詞又樸實易懂，因此受到了廣大人民的歡迎。而徽班又立意革新，吸收了許多曾經的秦腔藝人，將秦腔融入徽劇，同時又繼承了崑腔的很多劇碼和舞臺體制，得以在藝術上迅速提高。

道光年間，大量的漢劇演員也來到京城，他們紛紛投入徽班演唱，將聲腔曲調、表演技能、演出劇碼融入徽戲之中，使徽戲的唱腔板式日趨豐富完善，促成了湖北的西皮調和安徽的二簧調的融合。最終，到了道光至咸豐年間，經徽戲、秦腔、漢調的合流，並借鏡吸收崑曲、京腔之長，京劇形成了。

京劇的曲調板式完備豐富，演唱風格獨特，成為一門獨特的綜合藝術。京劇綜

合了歌唱、音樂、舞蹈、美術、文學、雕塑和武術等各門藝術，「逢動必舞，有聲必歌」，將歌舞、詩畫熔於一爐。一個優秀的京劇演員，就必須精通唱、唸、做、打等諸多表演方式來展現情節。

同時，京劇又具有自己獨特的藝術性。比如京劇中往往用演員的表演來展現環境，如透過輕揚馬鞭表示騎馬，划槳表示行船，繞場一圈表示日行千里。這些都是京劇所獨有的表現方式，為其他的藝術種類所無。

所有的綜合藝術都既具有綜合性，又有獨特性。從藝術的角度來說，戲劇、影視等藝術就是吸收各門藝術的各種元素，透過有機的融合，豐富擴大自身的藝術表演力。它綜合了音樂、舞蹈、等各類藝術的魅力，才把人物形象演繹到極致。

而戲劇因其獨特性所決定的它與影視的區別則一目了然。現代科技使得影視藝術飛速發展，它們把生活搬進了螢幕。而傳統的戲劇藝術則將生活中的動作加以變形和誇張，透過抽象的寫意，達到藝術效果。

阿爾封斯·都德（1840年～1897年）
法國十九世紀著名的現實主義小說家。普法戰爭爆發，都德應召入伍，他以戰爭為背景，寫了一組具有深刻愛國主義內容和卓越藝術技巧的短篇小說，集結為《月曜日的故事》。其中，《最後一課》、《柏林之圍》因藝術的典型化和構思的新穎別致，成為世界短篇小說中的名篇。他善於用簡潔的筆觸描繪複雜的政治事件，其柔和幽默的風格、嘲諷現實的眼光和親切動人的藝術力量為不少讀者所喜愛。主要作品為長篇小說代表作《小東西》等，短篇小說有《最後一課》、《柏林之圍》等。

六月飛雪竇娥冤
——情節性與男、女主角

敘事性藝術如戲劇、戲曲、電影、電視劇，通常都離不開情節。男、女主角則是指戲劇、戲曲、電影、電視劇作品中的中心人物。

窮書生竇天章要進京趕考，因欠蔡婆的高利貸，被迫將七歲的女兒竇娥送給蔡家做童養媳。

十年後，竇娥長大成人，順理成章的嫁給了蔡某。可惜天意弄人，不到兩年，丈夫就因病去世了。竇娥一向老實守份，於是也就默默的接受了這一切，安心在家侍奉婆婆，立志做個守節孝婦。

偏偏她註定了命運多舛。那一天，婆婆外出討債，債戶賽盧醫為了賴債要害死她，被流氓張驢兒父子解救。兩個潑皮以救了蔡婆為由，藉機賴在了蔡家，要父子配婆媳。節烈忠貞的竇娥豈能答應這種荒唐事，她極力反對這無禮的要求，但婆婆的態度卻十分暖昧，她害怕流氓父子，居然表示「事已至此，不如連妳也招了女婿吧！」此時的竇娥孤獨無助，原本以為她可以和婆婆在一條戰線上奮力抵抗。她沒有放棄，一面抵抗著張驢兒的威逼利誘，一面對婆婆的行為予以沉痛的勸阻乃至斥責。

張驢兒心急如焚，私心既然落空，只有心中暗暗的罵這寡婦不識抬舉。此時正好婆婆生病了，要竇娥做羊肚湯給她吃。張驢兒眼珠一轉，計上心來。他要趁機毒死蔡婆，再嫁禍竇娥，逼她成親。

主意既定，他便偷偷地往湯裡放進了毒藥，不料蔡婆突然嘔吐，沒了胃口，便把湯讓給了正在旁邊獻殷勤的張老頭，張老頭樂呵呵的喝下湯，突然手捂著肚子，嘴裡喊疼，在地上翻滾沒幾下，就嚥氣了。張驢兒沒能達到目的，反而毒死了自己父親，於是誣陷說是竇娥下毒，想藉此逼她成親。清白的竇娥當然寧死不從，於是張驢兒一紙訴狀，把竇娥告到了楚州衙門。

信任官府的竇娥哪知其中蹊蹺，還抱著希望，如實陳訴情況，希望「大人您明如鏡，清似水，照妾身肝膽虛實……」可是這楚州知府是個大貪官，早被張驢兒背地裡用錢買通，竇娥的辯白，換來的竟是貪官「人是賤蟲，不打不招」的吼叫。竇娥寧死不招，貪官從未見如此節氣，無奈之下又想一計，他知道竇娥很孝順，便要當著竇娥的面拷打蔡婆婆。婆婆年紀已老，怎受得了這酷刑？想到自己悽愴的身世和命運，竇娥把心一橫，咬著牙說：「住住住，休打我婆婆，情願我招了吧！是我藥死公公的。」

竇娥被迫擔下罪名，面臨她的，是殺頭之罪。刑場上，一向順從的竇娥終於對自己一貫的忍讓產生了懷疑，她指天問地，表達了最激烈的控訴：「地也，你不分好歹何為地？天也，你錯勘賢愚枉為天！」

隨後，她發下三個誓願：第一，刀過頭落，血濺白練；第二，六月飛雪，掩蓋自己屍體，以示清白；第三，山陽地方亢旱三年，顆粒無收，以示懲罰，之後從容而死。

果然，三個誓願都靈驗了。後來，她的親生父親竇天章考取了功名，回到此地為官，在竇娥的鬼魂提醒下，他重審案件，處死張驢兒，為女兒洗刷了罪名。

可以說，情節性與男、女主角是綜合藝術中所不可缺乏的兩個組成部分。在《竇娥冤》中，關漢卿生動、細緻的刻畫了竇娥這個逆來順受、善良遷就的傳統女

性形象，她一直隱忍退讓，卻最終被逼上了絕路，終於發出了激烈決絕的吶喊。而竇娥這一形象的展現，其心理活動的變化，正是透過不斷發展，充滿強烈戲劇衝突的情節來體現。可以說，人物個性推動了情節發展，情節的發展又豐富了人物形象，這兩者是相輔相成的。

除了戲劇之外，做為綜合藝術的戲曲、電影、電視劇等基本上都屬於敘事性藝術，都需要由人物的行動、人物與人物之間的關係來形成一個有完整過程的生活事件，因而，它們通常都應當具有故事情節，並且以矛盾和衝突做為情節發展的主要線索，在緊張而激烈的矛盾和衝突中，塑造出具有典型意義的人物形象。

貝奈戴托・克羅齊（1866年～1952年）
義大利著名哲學家、美學家、文學批評家、政治家，也是享譽西方的歷史學家和史學理論家。新黑格爾主義的主要代表之一，他的美學思想主要體現在《美學原理》中。

木蘭從軍——詩歌

詩歌，就是用語言塑造形象來反映生活和表達作者思想感情的藝術。

在中國，提起花木蘭，幾乎無人不知、無人不曉，北朝樂府民歌《木蘭詞》中那個堅定果斷的女性，替父從軍，保家衛國，堪稱中國藝術史上最耀眼、最生動的文學形象之一。

花木蘭從小就聰明伶俐、個性爽朗，生在雄奇闊大的北方，她也被培養出了一份開朗、自信的胸懷，有著不同於平常女子的胸襟和膽識。

這一年，外敵來犯，國家大舉徵兵。按照規定，每戶都必須至少出一名男丁，花家被選中的，正是木蘭的父親。這下可讓花家憂愁了，父親年事已高，如果還要入伍從軍，恐怕會一去不復返，但木蘭並無兄長，而弟弟尚年幼，更不可能出外征戰，想到這裡，木蘭下定決心，決定替父從軍。

主意既定，任誰勸木蘭也不肯改變主意，家人勸阻不了，只好答應了她。於是，家人陪同她買齊各種裝備，將她送上從軍之路。這是木蘭的第一次離家遠行，她隨著隊伍走到黃河，從此聽不見父母的叮嚀，耳畔迴響著的，只有黃河的流水聲；她走到燕山，從此遠離了兄弟姐妹的關切，所能聽到的，只有敵人戰馬的長嘶。

戰爭總是殘酷的。在淒冷的邊境，士兵們奮力抵抗著敵人的進攻，用生命捍衛著國家的尊嚴。漫長的戰爭持續了十二年，在這十二年裡，無數的戰士倒下了，但最終他們還是成功的凱旋了。而木蘭，也就在這漫長的歲月中消磨了十二年的光陰，從一個天真無邪的少女成長為一名有勇有謀的英雄。

回到了朝堂，欣喜的天子決定論功行賞，木蘭功績彪炳，天子決定封她為尚書

郎。然而，對如今的木蘭來說，她唯一的心願便是回到那個闊別了十二年的家，回到親人的身邊，淡然自持的她堅決地拒絕了天子的賞賜，只希望可汗賜給她日行千里的良駒，讓她能夠早日返家。

父母聽說女兒回來了，互相攙扶著到城外迎接她；姐姐聽說妹妹回來了，對著門戶梳妝打扮起來；弟弟聽說姐姐回來了，忙著霍霍地磨刀殺豬宰羊。回到了自己的閨房，木蘭打開門，坐在西面的床上，脫下了打仗時穿的戰袍，換上以前女孩子的衣裳。她精心修飾，出門去見相伴了十二年的夥伴，見到她，夥伴們大驚失色，原來這英勇殺敵、以一當十的好漢，居然是個纖纖弱質、扶風擺柳的女兒家。

遍尋正史，也找不到關於木蘭的隻言片語，只有在一些方誌和口頭文學中，才能見到花木蘭的蹤跡。這個連年代、籍貫都弄不清楚，甚至連存在與否都還是未知數的女子，卻是人們最為熟知，也最為喜愛的一個形象，而這一切，恐怕都要歸功於詩歌的巨大魅力。

詩歌做為文學發展歷史上出現最早的語言藝術，是文學的基本體裁之一。它透過簡潔生動的語言和強烈的感情色彩，集中而概括的反映現實生活。相較社會現實的客觀因素而言，它更為重視詩人主觀情感因素的抒發，透過優美精練的語言，給讀者帶來蘊藉雋永、回味無窮的審美體驗，並反映社會現實。

一般情況下，按照作品的性質和塑造形象的方式不同，可分為抒情詩和敘事詩；按照詩歌的歷史發展和語言有無格律，又可分為格律詩和自由詩。

王羲之（約321年～379年）
字逸少，東晉琅琊臨沂人。他出身於一個書法世家，且家族是晉朝屈指可數的豪門大士族。他的書法刻本有《樂顏論》、《黃庭經》、《東方朔畫贊》等，且在中國古代書法史上都佔有重要位置。他的行草書傳世墨寶有《寒切帖》、《姨母帖》、《初月帖》等十餘種。

老人、船、大海──小說

小說是一種以敘述故事、塑造人物形象為主的文學體裁，其特點是在生活素材的基礎上用虛構的方式來再現生活。

第二次世界大戰結束後，海明威移居古巴，認識了老漁民葛列格里奧‧富恩特斯。1930年，在一次乘船出海中，海明威乘坐的船隻遇上了暴風雨，危急時刻，富恩特斯趕來搭救了海明威，從此，兩人結下了深厚的友誼，經常一起出海捕魚。

1936年的一天，富恩特斯出海捕魚，這天，他划了很遠才捕到一條大魚，但由於魚太大，他只能將魚綁在船邊，結果在歸途上遇到了鯊魚的襲擊，整條魚被啃食得只剩下一條魚骨。回來後，他將此事告訴了海明威，海明威覺得這個故事非常有趣，便寫了一篇通訊〈在藍色的海洋上〉，並發表在了《老爺》雜誌上，然而，文章發表以後並沒有受到重視。十四年過去了，海明威卻還沒有忘記這件事，這時，《生活》雜誌找到了正處於創作低潮的他，請他撰寫一本小說，強烈的創作欲望推動著他，讓他開始動筆寫下了這個故事──《老人與海》（起初名為《現有的海》）。他僅僅用了八週時間就完成了這部小說，完成之後，海明威堅定的說，這是他「這輩子所能寫的最好的一部作品」。果不其然，當小說發表以後受到了一致好評，並獲得了當年的普利策獎和兩年後的諾貝爾獎，成為海明威的代表作。

小說中講述了一個捕魚老人的故事：整整84天，老漁夫桑提亞哥沒有捕到魚。40多天前，他還有個小伴，一個叫曼諾林的男孩，孩子的父母是為了孩子能學到本領才讓老人帶他出海的，這樣看來，似乎他們想錯了，於是孩子被安排到另一艘船上去了。要知道，像老人這樣的漁民，要是近3個月都沒一點收入，面臨的很可能是被餓死。

第85天，老人起了個大早，他獨自把船划出很遠，出乎意料的是，他這次釣到了一條比船還大的馬林魚。因為魚太大了，兩天兩夜中，小船都被大魚拖著走，走向越來越遠的海中央，但老人並沒有放棄，他一刻都沒放鬆手中的釣線，就這樣和這條魚周旋了兩天。兩天中沒有淡水、沒有食物、沒有武器、沒有助手，而且左手又抽筋，他也絲毫不灰心，終於叉中了大魚並殺死了牠。

老人把大魚拴在船側，掉頭回走。不料受傷的魚在海上留下了血跡，血腥味引來鯊魚的爭奪，老人奮力與鯊魚搏鬥，但年老力衰，到最後只剩下一支折斷的舵柄做為武器，筋疲力盡的老人拼盡全力駕船回到海港時，馬林魚只剩下了一個巨大的骨架。他回家後躺在了床上，巨大的疲勞使得他睜不開眼睛，很快，老人入夢了，夢中有往日美好的歲月，還見到了象徵力量的獅子。

孩子來看老人，他認為桑提亞哥沒有被打敗。他準備和老人再度出海，他要學會老人的一切「本領」。

正如老人所說的，一個人並不是生來要被打敗的，你盡可以把他消滅掉，可是就是打不敗他。老漁夫，雖然老了、倒楣、失敗；但他仍舊堅持努力，保持了人的尊嚴和信念，這是一種勝利者的風度，這種風度是難能可貴的，甚至比真正的勝利還更為珍貴。

同樣的故事，寫成通訊的時候乏人問津，但改寫成小說之後立刻成為廣受歡迎

的經典名著，這便是小說的魅力了。完整的情節與簡潔精美的敘述語言，讓老漁翁完美的形象永遠留在後代讀者的心中，成為小說史最堅定、最堅強的形象。

小說是一種以敘述故事、塑造人物形象為主的文學體裁，其特點是在生活素材的基礎上用虛構的方式來再現生活，因此，人物、情節和環境是小說不可缺少的三個基本要素。小說可以透過詳細的人物外貌、動作描寫，細膩的心理展示，多角度的刻畫人物形象，並透過完整、複雜、充滿強烈衝突的故事情節進行渲染，推動情節發展，進而給讀者留下更加深刻的印象。

根據篇幅的長短，小說可分為長篇小說、中篇小說和短篇小說三大類。根據題材的不同，可分為神話小說、傳奇小說、歷史小說、志怪小說、言情小說、武俠小說等等；根據藝術結構和表現形式不同，又可分為話本小說、章回小說、日記體小說、書信體小說、新體小說、現代派小說等等。

厄尼斯特・海明威（1899年～1961年）
美國著名小說家。其第一部短篇小說集《在我們的時代裡》於1925年出版。40年代出版成名作《太陽照常升起》，其短篇小說集《沒有女人的男人》和《勝者無所得》塑造了臨危不懼、視死如歸的「硬漢性格」，進而確立了他短篇小說大師的地位。其作品有《永別了，武器》、《喪鐘為誰而鳴》、《老人與海》、《死在午後》等。其作品文體簡潔，語言生動明快。1954年獲得諾貝爾文學獎。

桃花源，理想國——散文

散文是一種自由靈活、不受拘束的文學樣式，能夠迅速地表現作者的生活感受，以形散而神不散的藝術特長來集中而凝練地體現主題思想。

　　晉朝太元年間，有一個武陵人靠捕魚謀生。一天，他沿著溪流划船前行，悠然自得，竟然忘記了路的遠近。忽然來到了一片桃花林，夾著溪水兩岸，長達數百步，其中沒有其他樹木，芳草遍地，還夾雜著無名野花，鮮豔美麗，落英繽紛；漁人十分詫異，索性繼續向前走，想走完這片桃花林，看個究竟。

　　沒想到桃花林的盡頭竟是溪水的發源地，唯一可見的是一座山。山有一個小的洞口，好像有亮光從洞口傳出；漁人於是離開小船，從洞口進去探視。剛進去時洞很狹窄，僅能納得一個人通過；直到朝前走了幾十步後，眼前才突然開闊明亮起來。這是一個什麼世界啊？漁人差點驚呼。這裡土地平坦開闊，房屋整齊，還有肥沃的田地，美麗的池塘及桑樹、翠竹，田間小路縱橫交錯，村落之間能聽到雞鳴狗

叫的聲音，人們在田野裡來來往往，耕種勞作。男女的穿戴跟當時的人完全不一樣，老人和孩子們個個都安閒快樂。

漁人看得目不轉睛，以致於都不知道人們發現了他，他們驚訝的問他從什麼地方來，漁人全都詳細地做了回答。有的人就邀請漁人到家裡去，備酒殺雞熱情款待。村子裡的人聽說來了這樣一個人，都爭相來探問外界消息，和他們的談話間漁人瞭解到，他們的祖先為了躲避秦時的戰亂，帶領妻子、小孩來到這個與外界隔絕的地方，就再也沒有從這裡出去過，於是就跟外界隔絕了。他們問漁人現在是什麼朝代，竟不知道有漢朝，更不要說魏朝和晉朝了。這漁人就詳盡地講了自己所知道的事情，聽後，他們都十分感嘆。好客的人們也都紛紛邀請漁人到自己家裡，拿出酒食來款待。住了幾天，漁人要告辭回去，桃花源中的人囑咐他說：「這裡的事不值得對外人講。」

漁人出來以後，找到他的船，就沿著原路往回走了。回去的路上他還特地做了標記。回到郡城，就去見太守向太守報告了自己進入桃花源的經過，太守立即派人跟隨漁人前去，尋找先前所做的記號，結果竟然迷失方向，沒有能夠找到原來的道路。

南陽有個隱士叫劉子驥，聽到這件事情，便興奮的前去尋找，但始終沒有找到，不久就生病死了。從此以後，再也沒有去尋找的人了。

上面的故事記載於陶淵明的散文《桃花源記》中，原文僅僅三百多字，卻生動地描繪了作者心中理想社會的生活畫面，塑造了一個與污濁黑暗社會相對立的，充滿了田園氣息的美好境界，它寄託了陶源明的政治理想以及所有人的美好願望，令人神往。

散文是文學的基本體裁之一，它是一種自由靈活、不受拘束的文學樣式，是與

詩歌、小說、戲劇並列的一種文學體裁。其選材廣泛、表現手法多樣、結構自由，真實、自由的表達作者的思想感情。散文的最大特點在於「形散神不散」。

散文通常分為抒情散文、敘事散文和議論散文三大類。抒情散文注重在敘事寫人時表現作者主觀的感受與情緒，抒發作者微妙複雜的獨特情感。敘事散文側重在敘述人物、景物或事件，而將作者的主觀情感蘊藏在對人物和事件的敘述之中。議論散文主要是運用形象生動的語言，以及比喻、反語，乃至幽默、諷刺等手法，透過精闢深刻的說理和妙趣橫生的議論，以理服人、以情感人。

李商隱（約813年～約858年）

唐詩人，字義山，號玉溪生，懷州河內（今河南泌陽）人。開成進士，曾任縣尉、秘書郎和東川節度使判官等職。其詩《行次西郊一百韻》、《有感二首》、《重有感》等皆著名。所作詠史詩多託古以斥時政，《賈生》、《隋宮》、《富平少侯》等較突出。無題詩也有所寄寓，擅長律絕，富於文采，構思精密，情致婉曲，具有獨特風格。作有《李義山詩集》，文集已散軼，後人輯有《樊南文集》、《樊南文集補編》。

百年興衰馬孔多
——間接性與廣闊性

文學藝術具有間接性與廣闊性的特性。它們相互作用，使得文學藝術無論在時間或空間上都獲得了極大的自由與最具張力的表現。

　　小鎮的創始人何·阿·布恩蒂亞是西班牙人的後裔，由於妻子的原因，他遭到鄰居恥笑，最後一怒殺了鄰居，為了逃避家族的責備，他決定逃離家鄉。於是，他率領20來戶人家風雨跋涉兩年多，一直走到了海邊，洶湧的波濤擋住了他們的去路，他們決定就在那裡定居，並把這個地方命名為「馬孔多」。布恩蒂亞為全村人合理地設計村鎮的佈局，帶領大家共同建設。後來又陸續有吉普賽、阿拉伯以及美國等地的人不斷湧進這個世外桃源，布恩蒂亞家族在馬孔多的百年興衰史也就這樣開始了。

　　隨著加入的人們的增多，各式各樣的「新奇」東西也就隨之進入新開發的馬孔多，富於創造精神的布恩蒂亞立刻著迷於這些新奇事物。看到吉普賽人的磁鐵，他便想用它來開採金子；看到放大鏡可以聚焦太陽光點燃木材，他便試圖透過這個原理研製一種威力無比的武器；甚至他透過吉普賽人送給他的航海用的觀相儀和六分儀，實驗得出「地球是圓的，像柳丁」的結論。他還曾帶著人去開路，想改變閉塞貧窮的現狀，然而最終失敗了，後來他又研究煉金術，為之神魂顛倒。馬孔多狹隘的現實環境影響著這位創始人，使得他陷入了孤獨的天井中，但家人卻認為他精神失常，於是將其捆綁在大樹下。幾十年後，布恩蒂亞在樹下死去。

　　而布恩蒂亞的孩子卻延續了他的命運。大兒子隨吉普賽人出走，最終莫名其妙的被殺害；二兒子過著與父親一樣與世隔絕的生活，在重複的行為中消磨時光；三女兒內心無比的苦悶與孤獨，最後只能終日在屋裡縫製殮衣打發剩餘的歲月。就這樣，一代代的繼續著孤獨、苦悶而瘋狂的生活。

　　這個百年家族的最後一代繼承人是百年裡誕生的布恩蒂亞的孩子當中唯一由於愛情而生育的嬰兒。儘管他是父親布恩蒂亞與他的姨媽烏蘇娜亂倫而生，儘管他的生父、生母受到孤獨和愛情的折磨，但他們畢竟是幸福的。烏蘇娜產後大出血而亡，更不幸的是，那個孩子長著一條豬的尾巴，然後他被一群螞蟻圍攻並吞食。這時他的父親布恩蒂亞破譯出吉普賽人羊皮卷的手稿，上面寫道：「家族中的第一個人將被綁在樹上，家族中的最後一個人將被螞蟻吃掉。」這手稿記載的竟然正是布恩蒂亞家族的歷史。在他譯完的那一瞬間，一場突如其來的颶風把整個馬孔多鎮從地球上颳走，從此這個鎮再也不復存在了。

　　馬孔多從布恩蒂亞的開發開始，歷經百年的時間，而後又歸於平靜，消失不見了。在這其中，一共演繹了七代人的故事，他們受時局的影響，即使具有先知的能力，也無法掌握自己的命運，在戰爭與動亂的洪流中，相繼的死去。期間糾纏著畸戀與亂倫，在壓抑的空氣下，他們不能不以各種「變態」的性格包裹自己。「他們儘管相貌各異，膚色不同，脾氣、個子各有差異，但從他們的眼神中，一眼便可辨認出那種這一家族特有的、絕對不會弄錯的孤獨眼神。」

　　這便是拉丁美洲魔幻現實主義的代表作——《百年孤寂》。作者描寫的那個因為愚昧、保守、放縱情欲而造成的悲慘命運的家族，其實正是他對於拉丁美洲的再現。小說中重複出現的人名與相同怪事的重複發生，影射的是拉丁美洲百年重複、停滯不前的歷史。小說中充斥著的奇幻怪異的描寫，讓讀者在亦真亦幻的感覺中更深刻的體會到一種無法擺脫的疏離與永恆的孤寂，這種間接性的表達，遠比赤裸裸

的敘述要有力和震撼得多。

　　文學是用語言來塑造藝術形象的，有別於建築、繪畫、雕塑等直接塑造藝術形象的藝術形式，它所塑造的形象是無法直接感知的，而需要讀者透過自己的想像和聯想，在頭腦中勾畫出相對的形象，因此，文學這門藝術具有著間接性的特點。

　　另一方面，因為語言媒介可以廣泛而深刻的展現藝術形象，而不需要受時間和空間的限制，它可以隨著想像力的發揮上天入地、無所不能，多角度的反映現實生活。因此，與其他藝術形式相比，文學還具有廣闊性的特點。

佩爾戈萊西（Giovanni Battista Pergolesi）（1710.1.4～1736.3.16）義大利作曲家。1733年創作幕間劇《女僕作夫人》，演出獲得很大成功，被認為是第一部重要的義大利喜歌劇。該劇在他逝世十五年後（1752年）在巴黎上演，引起一場「喜歌劇之爭」，對歐洲喜歌劇藝術的發展產生積極影響。他是義大利喜歌劇的先驅者，那不勒斯歌劇流派的代表人物之一。他的樂曲汲取民間曲調，委婉和歡快的情緒相互交織，風格典雅精緻。他有歌劇10餘部，重要作品：器樂曲、協奏曲3首，歌劇《薩盧斯蒂亞》、《自豪的囚徒》、《阿德里亞諾在西裡亞》，喜歌劇（幕間劇）《熱戀的修道士》。

「黛玉葬花」
——情感性與思想性

一部具有高度思想性和藝術性的作品，能使人物形象更加真實和深刻。

　　一天，黛玉想去看看赴宴回來的寶玉怎麼樣了，到了怡紅院，門已經關了，黛玉便舉手叩門。誰知晴雯和碧痕正拌嘴，氣頭上也不管是誰在敲門，反而使性子說道：「憑你是誰，二爺吩咐的，一概不許放人進來！」

　　黛玉聽了，十分慪氣，心想自己父母雙亡、無依無靠，雖說母舅家如同自己家一樣，可是到底是客人。又聽裡面院內一陣笑語，竟是寶玉、寶釵二人，心中越發傷感。

　　第二天，黛玉傷心難耐，便去葬花，眼見著落英繽紛，花殘春去，心中更是悲戚，不由得唱出了一首《葬花詞》：

花謝花飛花滿天，紅消香斷有誰憐？
游絲軟系飄春榭，落絮輕沾撲繡簾。
閨中女兒惜春暮，愁緒滿懷無釋處；
手把花鋤出繡簾，忍踏落花來復去？
柳絲榆莢自芳菲，不管桃飄與李飛；
桃李明年能再發，明年閨中知有誰？
……

這首詩堪稱《紅樓夢》中的經典之作，這首詩仿唐初的歌行體，文辭優美，如

泣如訴，抒情淋漓盡致，深刻的反映了黛玉寄人籬下、無所憑依的淒苦心境以及對世事的不平與憤懣之情，花的飄零無依，其實正合了林黛玉對自身無依無靠現狀的哀憐，「柳絲榆莢自芳菲，不管桃飄與李飛」，是對世態炎涼的抨擊；「未若錦囊收豔骨，一坏淨土掩風流。質本潔來還潔去，強於污淖陷渠溝。」卻是她以高潔品行自許，不願屈服於封建勢力的性格的展現；「花落人亡兩不知」卻正暗示了她的逝去和寶玉的飄零。可見，一首《葬花詞》，承載了豐富的內容，是情感性與思想性完美結合的典範。

任何的文學作品都一定包含有情感因素，同時，文學作品又必須反映深刻的思想內涵，思想性和情感性相互依存，缺一不可。

從一定意義上講，文學作品的思想性總是被情感所包裹並透過藝術形象表現出來的，只有將情感滲透在思想裡的作品才能具有震撼心靈的藝術魅力。另一方面，文學作品的情感性也離不開思想性，因為這種情感往往是在理性思想指導下成為具有特定愛憎情感的傾向性。

.

施耐庵（1296年～1370年）

興化白駒場（今大豐縣白駒鎮）人，祖籍蘇州。自幼聰明好學，能詩善文，才華出眾。二十五歲中進士後，任錢塘縣官兩年。由於生活在元朝的殘酷統治下，經歷元末激烈的農民起義，深感自己與當道的權貴不和，開始歸隱閉門著書。其作品有《施氏族譜》、《施氏長門譜》、《興化縣續志》、《水滸傳》。

草蛇灰線，伏脈千里
——結構性

藝術的結構，指藝術作品的組織方式和內部構造，它們是藝術作品形式的基本要素之一，更是使藝術作品成形的一種重要的藝術手法。

脂硯齋評點《紅樓夢》時，說它「草蛇灰線，伏脈千里」，也就是說，其處處有伏筆，有暗線，前後呼應，渾然一體，不能不讓人感嘆作者的心思之細密，行文之嚴謹。

最為大家所熟知的，便是書中賈寶玉誤入太虛幻境所聽到的金陵十二釵的判詞，詞中早已經明明白白的將大觀園中女子們的命運一一道來，為後面的結局埋下伏筆。而更厲害的是曹雪芹筆下的種種細微之處，事情雖小，卻能夠鋪陳出一番故事來。

蘆雪庵聯句那一場，湘雲所吟詩句中有「池水任浮飄」、「清貧懷簞瓢」、「煮酒葉難燒」等幾句，而黛玉更曾嘲笑寶玉、湘雲兩人偷偷燒鹿肉是「哪裡找這一群花子！」仔細看來，這豈不是恰合寶湘二人等「淪為乞丐」的結局嗎？

《紅樓夢》中還有關於「燕窩」一事。第四十五回中，黛玉因犯舊疾，寶釵去探望她，建議她用燕窩、冰糖熬粥吃，當晚便派人送了一大包燕窩來。事情至此，似乎只是一件閒事，無關大局。但到了五十二回中，寶玉在瀟湘館與姐妹們談花論詩，後又悄悄的問黛玉說：「我想寶姐姐送妳的燕窩⋯⋯」還未說完，趙姨娘進來，此事又就此完結了。而直到五十七回中，紫鵑與寶玉閒話時問起，「妳都忘

了？幾日前頭，妳們姐兒兩個正說話，趙姨娘一頭進來……妳和她才說了一句『燕窩』就不說了，總沒提起，我正想問妳。」對話中因「燕窩」，偏又引出紫鵑騙寶玉說「妹妹回蘇州去」準備出閣，結果弄得寶玉驚慌失措，不省人事，把偌大一個賈府嚇得一片混亂。

正如書評家所說，「前文一接，怪蛇出水。」、「常山之蛇，擊首則尾應，擊尾則首應，擊腹則首尾俱應。」這樣斷斷續續，前有伏筆後有發展，看似平淡無奇，卻首尾呼應，可見作者的用心良苦。

這「草蛇灰線，伏脈千里」的用法不僅僅在《紅樓夢》中，而是中國古典小說的慣用手法之一。嚴謹的小說結構佈局，是一部優秀的藝術作品必備的條件之一。對於文學作品來講，結構具有極其重要的作用，甚至直接關係到整個作品的成敗得失。

藝術品的內在也有一張隱行的網，它們在藝術家創作的時候，就逐漸形成了，或是縱式，或是橫式，或是複式，或是三迭式、連環式、包孕式、串連式等等。不論編織的類型與方法如何，有一個共同點便是：他們必須疏密得當，張弛得法。

莫里哀（1622年～1673年）
法國古典主義文學裡最重要的作家，為歐洲古典主義喜劇的發展做出了重大貢獻。他的劇作基本反映反封建、反教會的思想，他的劇作遵循「三一律」的創作原則，善於用誇張的手法塑造人物性格。其作品《太太學堂》的出現象徵著法國古典主義喜劇的誕生，《偽君子》是莫里哀成就最高的劇作。

下篇
藝術系統

梵谷的一生——藝術家

藝術家，是指具有較高的審美能力和嫻熟的創造技巧並在藝術領域裡以藝術創作為職業且取得了一定成就的藝術工作者。

　　文森‧梵谷出生於荷蘭贊德特鎮一個新教牧師之家，是繼倫勃朗之後，與高更、塞尚並稱為後印象派的畫家之一，被譽為現代藝術最重要的先驅。他的作畫風格雖然吸收了印象派的精髓，但卻又區別於印象派純客觀理性的描繪，他提倡的是事物的實質和象徵意念。

　　梵谷一生坎坷，飽受失戀、失業，以及病痛的折磨。1873年，年輕的梵谷來到其伯父經營的位於倫敦的畫廊中工作。這期間，梵谷瘋狂的愛上了房東的女兒，他展開了熱烈的追求，最後卻遭到無情的拒絕。因為失戀的打擊，梵谷一度心灰意冷、無心工作，因而辭去了在畫廊的工作，透過其弟的關係，他開始在一所學校擔任義務教師，幫助低層的小孩學習，後來，由於不認同學校的教育模式而發生爭議後憤然辭職。這時他開始寄希望於宗教，並決心以身傳道，來安撫人類痛苦的心靈。1878年，梵谷來到比利時Baronage礦區擔任傳道員的工作，在這期間，他親眼目睹了礦區發生的種種災難，在深深同情窮苦礦工的同時開始產生對教會的疑慮，最終得罪了教會，並被開除了。被撤職後的梵谷沒有立即離開礦區，這時的他卻對繪畫發生濃重的興趣，正式開始了他在藝術上的探索之路。

　　1880年以後，梵谷先後向比利時皇家美術學院以及荷蘭風景畫家安東‧莫夫求教，但隨即他發現，他更想按自己的認知來表現世界，於是，他決定克服種種困難開始自學，並創作了《吃馬鈴薯的人》、《紡織工》等作品。

1886年，梵谷隨同擔任古匹爾畫店高級職員的弟弟來到巴黎，進而認識了圖魯茲·勞特累克、高更、畢沙羅、修拉和塞尚等畫家，並加入了印象主義畫家集會。從此，他的藝術眼界變得大為開闊，開始以完全不同於過去的作畫方法作畫，此時他的畫面變得色彩強烈，色調明亮。

1888年2月，他和高更一起到法國南部的阿爾寫生，時間長達一年之久。這一年是形成他藝術風格的最重要的時期。其間他和高更對表現主義和象徵主義發生濃厚的興趣，但兩人卻在印象主義的觀點上各執一詞，以致兩人產生建立「南方印象主義」或者「印象主義分離派」的打算。後來由於兩人關係持續惡化，高更最終選擇了離去。高更的離去讓梵谷本就癲狂的精神狀態更加失控，他竟然在衝動之下割下了自己的耳朵，後來便被送入了精神病院接受治療。

1890年，經過聖雷米德莫索爾精神病院的長期治療，梵谷病情出現好轉，於是他返回巴黎接受伽塞醫生的專門治療。這其間，梵谷住在瓦茲河畔的歐威爾勤奮作畫，作品有《伽塞醫生肖象》、《歐威爾的教堂》等。

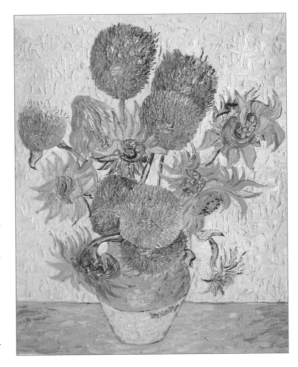

1890年10月27日，再次精神分裂症發作的梵谷在一次和伽塞醫生發生爭吵之後，開槍自殺，結束了自己三十七歲的生命。

在這三十七年的歲月中，梵谷

留下了許多豐富的作品，但他生前僅僅賣出過一幅畫，直到他去世八年之後，他的作品才終於引起世人的重視，並得到了藝術界的高度評價。

梵谷的一生中充滿著挫折和痛苦，他的一生是悲劇的短暫的一生，同時也是碩果纍纍的一生。他以他獨特的審美角度，別具一格的作畫風格，向世人展現了一個藝術家眼中的大千世界。在藝術的領域裡，他得到了永生，他是一位不朽的藝術家。

藝術家是藝術生產的創造者，他們是專門從事藝術生產的創造者的總稱。藝術家應當具備藝術的天賦和藝術的才能，掌握專門的藝術技能和技巧，具有豐富的情感和藝術的修養，透過自己的創造性勞動來滿足人們特殊的精神需要即審美需要。一個優秀的藝術家，應該具有為藝術獻身的精神，有敏銳的感受、豐富的情感和生動的想像力，有卓越的創造力和鮮明的創作個性，還有專門的藝術技巧。

文森‧梵谷（1853年～1890年）
出生在荷蘭一個鄉村牧師家庭。他是後印象派的三大巨匠之一，一生歷經坎坷，飽受病禍，三十七歲時生病持槍自行了結了一生。他吸收了印象派的精髓，卻反對印象派純客觀理性的描繪，提倡事物的實質和象徵意念，是現代藝術最重要的先驅。其代表作有《吃馬鈴薯的人》、《星夜》、《向日葵》等。

巴金的家和他的《家》
—— 藝術家的社會生活

生活是藝術之鷹搏擊長空之翼，是藝術創作之源，離開了生活，藝術就是無源之水、無本之木。

巴金，原名李堯棠，字芾甘，1904年，出生於四川成都的一個封建官僚地主家庭裡。這個門第高大、庭院幽深的李府聚居著將近二十個長輩，有三十個以上的兄弟姐妹，四、五十個男女僕人，巴金就在這個等級森嚴的大家庭裡度過了十九年。

六歲那年，他因為討厭禮節而拒絕在祖父的壽辰上磕頭，第一次挨了鞭子，也是在這一年，他親眼看到了慈愛的母親因為女僕偷吃了黃瓜而下令鞭打她，他看到了身為縣令的父親下令對犯人用刑，而犯人竟然還叩頭謝恩。目睹這一切讓他深深的不解，他開始覺得世界上有些事情是不合理的，但他卻不明白，為什麼會有這些事的存在。

再大一點的時候，巴金在姐姐的房間裡看到一本《烈女傳》插圖本，那些可怕的圖案讓他心驚肉跳。一個寡婦因為一個陌生的男人拉了她的手，她便當著那個人的面砍下自己的手；宮裡發生火災，一個王妃因為陪伴她的人沒有來，她不能一個人走出宮去拋頭露面，便甘心被燒死在宮中。還有眾多的女性，為了節烈忠貞的名聲，投河、上吊、用剪刀刺自己的咽喉……看著這充滿血腥味的《烈女傳》，巴金震驚了，他開始思考，為什麼這麼多的不幸都落在女性，特別是年輕女性的身上？

到了後來，巴金親眼看到的不幸人更多了。民國初年，他的一個表姐甘願為她從未見過面卻已死的未婚夫守節，抱著亡夫的牌位成親了。1913年，巴金的第三個

姐姐還被人用花橋抬到一個陌生的人家做填房妻子，因為不堪忍受公婆的折磨，一年後就死了，巴金那臨產的嫂嫂，因為要避什麼「血光之災」，被逼著搬到城外的茅屋裡去生孩子。他喜歡的表姐，雖然和他的大哥兩情相悅，卻因為姑媽的反對而終究被拆散了，大哥接受了家庭的包辦婚姻，挑起了家庭的生活擔子，卻因為家庭中的紛爭罹患了精神病。

巴金自己曾經說過：「我不是為了要做作家才寫小說的，是過去的生活逼著我拿起筆來。」、「書中人物都是我所愛過和恨過的，許多方面都是我親眼看見或者親身經歷過的。」面對著生活中種種的不平與磨難，走出家庭，學習了西方先進思想文化的巴金開始深切的反思這一切，他同情著勞動人民的悲慘生活，耳聞目睹了長輩們的罪惡和腐敗，也激起了他對舊社會的仇恨。這一切都促使他拿起筆來，用文字發洩他對這個不公平的社會的憤恨。

1931年底，巴金完成了他的長篇小說《家》（這是《激流三部曲》之一，後來他又陸續寫了《春》、《秋》），在這部小說中，到處都可以看到巴金自己家庭的影子。小說中的高老太爺，就有些像巴金的祖父，他們同是封建大家庭的最高主人，是罪惡的封建制度和封建禮教的忠實維護者。巴金的叔叔也正像高老太爺的幾個兒子一樣，不是「關起門做皇帝」，就是蹧蹋家業，盡情揮霍，吃喝嫖賭，無所不為。而小說中的覺新、覺民、覺慧三兄弟，更是和巴金三兄弟一樣，有著三種不同的性格，結局也不相同。特別是覺新，巴金曾直截了當的說「覺新是我的大哥」。在現實生活中，巴金的大哥和覺新一樣懦弱，在封建勢力面前奉行「作揖主義」和「不抵抗主義」，而梅、瑞珏、鳴鳳等幾個不同身分的青年婦女形象，以及她們的不幸和慘死，都來自於巴金身邊真實的事情。

1931年的春天，巴金的大哥面對著坐吃山空、日趨崩潰的家，絕望地自殺了。接到大哥的自殺電報時，巴金在上海剛剛寫完《家》的第六章〈做大哥的人〉。再

一次親身經歷生活中的慘劇，巴金卻不再軟弱，他擦乾眼淚，重新拿起筆，再次繼續他對那個萬惡的封建社會的控訴。

藝術創作最根本的來源是什麼？是能為藝術創作帶來大量靈感創意，提供豐富創作素材的生活。在生活中，藝術家透過自身的觀察、體驗、提煉、塑造出栩栩如生的藝術作品，當展示的主人將自己從生活中得來的靈感創作成原生態的藝術品，又將自己作品最終製成衣服穿到人身上，藝術和生活在這裡得到了統一，從生活中來，最終回歸到生活中去。

巴金（1904.11.25～2005.10.17）
原名李堯棠，字芾甘，中國當代作家、現代文學家、出版家、翻譯家，四川成都人。曾被譽為是「五四」新文化運動以來最有影響力的作家之一，是二十世紀中國傑出的文學大師、中國當代文壇的巨匠。主要作品有《愛情三部曲》、《激流三部曲》、《春天裡的秋天》、《憩園》等。

傷仲永——才能與文化修養

藝術才能，指藝術家創造藝術成就的能力。文化修養，指個人掌握的文化知識和在實際中運用這些知識來處理和解決問題的能力。

王安石曾經記載過一個故事：金溪有個叫方仲永的孩子，祖上都是以農耕為生，因此仲永直到五歲時都從未見過筆墨、書籍。這天，仲永忽然哭著要看書，他父親覺得很奇怪，但還是到鄰居家為他借來了一本書。仲永看了書，很快就寫下了一首四言絕句，並題上了自己的名字。

父親更是覺得奇怪，但自己不識字，便將這首詩拿去給人看，這才知道詩中寫的是要贍養父母、團結同族的內容，文從字順，令人讚嘆，於是鄉人大為驚訝，紛紛傳閱。

從此以後，只要隨意指定東西讓仲永作詩，他都能立即完成，而且文采斐然，見解頗高。仲永的名聲越傳越大，很多人都慕名來訪，花錢求仲永題詩，並且對仲永的父親也以賓客之禮相待。仲永之父覺得這樣有利可圖，便每天拉著仲永四處拜訪，而不再讓他學習。

王安石聽說了這件事，有一年他正好回鄉，便特意去見方仲永。仲永這時已經是十二三歲的孩子了，叫他寫詩，寫出來的詩平凡無奇，已經完全無法和從前所寫的相比了。又過了七年，王安石再次回鄉，他向家人打聽仲永，這才知道，仲永的才能已經徹底的消失，成為一個普通人。

得知此事，王安石大為感嘆。仲永的天資極高，但僅僅因為後天沒有受到良好

的教育，便消磨了天分，只能當個普通人了。可見不論是誰，後天的學習都是必不可少的。

　　藝術生產做為一種特殊的精神生產，需要藝術家具有一定的技藝和藝術才能，還需要藝術家具有一定的文化修養。藝術才能，指藝術家創造藝術形象的能力，它是先天稟賦和後天訓練培養相互融合而形成的藝術創造力。文化修養，包括思想修養、藝術修養以及自然科學等多方面的知識，它需要長期的學習和實踐。

　　藝術成就不是幸運與偶然的結果，它與文化修養相呼應，始終跟著文化修養誕生和成長。而文化修養又間接影響著藝術才能的施展。藝術成就的各個領域和整個進程都以才能為轉移，以文化修養為鋪墊，它們是藝術成就產生的必要條件。

沃爾夫岡・阿瑪迪斯・莫札特 （1756.1.27～1791.12.5）
奧地利作曲家。生於薩爾茨堡。自幼跟父親學習音樂，四歲便公開演奏古鋼琴，五歲開始作曲，有神童之稱，七歲隨父巡迴演出，八歲首演他的第一部交響曲。其代表作有《虛偽的善意》、《巴斯蒂安與巴斯蒂娜》、《假園丁》、《牧人王》等。

章子怡當過兩個月農村丫頭
——體驗

體驗，意指身臨其境並透過自己的感覺器官對周圍的人或物或事情進行瞭解、感受，而後得出經驗。

提起章子怡，在今天的華人圈來說幾乎是無人不知、無人不曉。這位影視界的一代天嬌，似乎天生就是命運的寵兒，從出道至今好運總是伴隨著她。如今的她，不僅是位身價千萬的國際巨星，更被譽為中國內地的廣告天后，從臉蛋到頭髮沒有一處不成為廣告商爭相競奪的目標。

不過很少為人所知的是，章子怡在接拍第一支廣告時，拿到的報酬僅僅只有140元人民幣，這與她現在的千萬身價無疑形成了鮮明的反差。難道真如外界傳言，是命運之神對她格外眷顧？

讓我們去看看剛剛出道時的她吧！當張藝謀為他的新片《我的父親母親》選角時，選中了當時還稚氣天真的章子怡。但是，這個成長於城市中的女孩子，所要飾

演的卻是個七、八○年代的鄉下姑娘。這對於完全不瞭解農村生活的章子怡來說，實在是個難題，於是，在電影開拍前，她特地到了河北壩上東溝村居住了整整一個月，去體驗農村生活。

那是炎熱的八月，住到農民家中的章子怡每天和農民們一塊兒聊天，一起起早摸黑、汗流浹背的在田裡幹活兒。她學挑水、生爐子、擀麵條、織布、納鞋底等等，儼然就是當地的村姑。章子怡以前哪裡幹過這些活兒？因此沒有經歷的她常常在體驗生活中鬧笑話。挑水時，她挑的是滿滿一擔水，可是到家時往往只剩一半了，整個身體還像快要散了似的；生爐子往往是折騰了半天爐子沒著，人反而弄得像個大花貓還被煙嗆得眼淚直流……

那一陣子，她整個人一下子瘦了很多。

當片子播出後，所有的人都被她塑造的角色深深的震撼和征服了。從此，章子怡做為影壇上一顆冉冉升起的新星，開始吐露出遮掩不住的光芒。

對於她的成功，章子怡說：「體驗生活這一過程被現在的許多演員都輕視了。張藝謀當年演《老井》獲得東京影展最佳男演員獎，鞏俐演《秋菊打官司》獲得威尼斯國際影展最佳女演員獎，很大程度上都得益於親自到百姓中去體驗生活。一個演員塑造某個角色，必須深刻理解人物內心世界，瞭解其生存背景才能將其形象塑造得栩栩如生。當然，光靠理解和豐富的想像是僅僅不夠的，你還得身臨其境親自體驗。」

社會生活是藝術創作的泉源和基礎，因而，藝術家對社會生活的觀察和體驗就顯得十分重要。體驗可分為直接體驗和間接體驗兩種。

所謂直接體驗，是指藝術家在生活中親身的所見、所聞、所感、所遇，這些親

身經歷往往成為藝術家創作的資源，往往激發起藝術家的創作欲望，激發起藝術家生動的想像和豐富的情感。

所謂間接體驗，是指藝術家從他人的言談和著作中所汲取的生活經驗，這些體驗常常可以擴大藝術家的視野，拓展藝術家的生活積累，誘發藝術家的創作靈感。

一般而言，直接體驗是基本的，是藝術創作的基礎；間接體驗是必要的，是藝術創作的補充。

司湯達

十九世紀法國傑出的批判現實主義作家。1783年出生於法國格勒諾布爾市。他一生不長但卻給人類留下了巨大的精神遺產：數部長篇，數十篇短篇或故事，數百萬字的文論、隨筆和散文。其最出名的代表作是《紅與黑》，開創了後世「意識流小說」、「心理小說」的先河。

春風又綠江南岸——構思

構思是作者對外界人或事物的從最初感受到理性做出評判的過程。

宋神宗熙寧二年（1069年），王安石的改革屢屢受挫，他推行的新法遭到了相當多人的抵制，貴族、地主們失去了很多既得利益，堅決反對他的變法，而老百姓們又無法真正從新法中得利，在朝野上下的一片反對聲中，宋神宗只能罷免了王安石。

在京城中閒居無聊，王安石便決定回南京去看看妻兒，順便散心。第二年春天，他由汴京南下揚州，又乘船西上回金陵（今江蘇省南京市），路過京口（今江蘇省鎮江市），船停在瓜洲碼頭休息。王安石走出船艙，看著隔江相對的京口，青翠滿眼，又見到腳下的流水，滔滔不絕，想起自己久居在外，為國家大事勞碌奔波，已經很久沒能和家人團聚了，如今得以賦閒，雖然有些許傷感，但如果能夠家人共聚，得享團圓，也是一番美事。

想到這裡，王安石詩性大發，轉身走入船艙，提筆便寫下了一首《泊船瓜洲》：

京口瓜洲一水間，
鍾山只隔數重山。
春風又到江南岸，
明月何時照我還？

寫完之後，王安石十分得意，便拿著細細賞玩，一讀之下，忽然覺得「春風又到江南岸」中的那個「到」字似乎太死，無法體現春風拂過，兩岸綠遍的景象，於是他細思之下，將「到」字改為「過」。可是再讀之下，覺得此「過」字雖然比「到」字來得生動，但依然無法表現出此情此景，他想來想去，改成「入」、「滿」等字，但始終都不滿意。

實在想不出來，王安石便走出船艙，打算休息休息，再行推敲。走到船頭眺望，看著滿目青青，春風拂面，似乎一日之間，層林盡染蒼翠，王安石頓覺精神爽朗，他忽然想到，既然滿眼綠色，這「綠」字不正是我要找的字嗎？他立刻轉身走入船艙，提筆將那「春風又到江南岸」一句，改為「春風又綠江南岸」。

王安石這一字之推敲，讓這首《泊船瓜洲》成為千古名篇，而「綠」字的巧妙運用，也讓許多後人在練字之時，仿效他的寫法。

所謂藝術構思，是指藝術家在深入觀察、思考和體驗生活的基礎上，加以選擇、加工、提煉、組合，形成主體和客體統一、現象與本質統一、感性與理性統一的審美意象的過程。

構思是一種複雜的、嚴肅的、充滿智慧的精神活動，需要作者善於由表及裡，研究事物之間的深邃而微妙的關聯，進而對事物做出正確的評價和判斷。構思就是對事物進行分析、比較，從中把最有希望的設想挑選出來的一個過程。

藝術構思融會了藝術家的想像、情感等多種心理因素，是一種艱苦而複雜的精神活動，它需要透過事物的表面現象對事物進行整體構思，達到挖掘事物的本質和內在精神的目的。

約翰·克里斯多夫·弗里德里希·馮·席勒
（Johann Christopher Friedrich von Schiller）（1759年～1805年）
德國戲劇家和詩人，德國啟蒙文學的代表人物之一。席勒是德國文學史上著名的「狂飆突進運動」的代表人物，也被公認為德國文學史上地位僅次於歌德的偉大作家。席勒的主要代表作有《陰謀與愛情》、《歡樂頌》，劇本《華倫斯坦》、《奧里良的姑娘》和《威廉·退爾》等。

碧海青天夜夜心
——審美意象

審美意象是藝術品的核心；是想像的結果；是精神性的；是經過藝術家的意向和想像，「意」與「象」完全融合為一個整體而形成的。

　　傳說遠古時代，有一年，天空中突然出現了十個太陽，大地被烤焦了，海水被曬乾了，農作物也漸漸地枯萎了。百姓無以維生，度日如年。

　　不久，這件事便傳入一位名為后羿的天神耳中，他決心為百姓除害，於是他帶上神弓下凡，在崑崙山頂上接連射下了九個太陽，只留下了一個太陽帶給人們溫暖和光明。

　　后羿解救了大地上痛苦、煎熬著的百姓，成為人人愛戴的大英雄。誰知他的功績卻受到了他人的嫉妒，有人到天帝面前進上讒言，使得天帝將他和妻子貶責下凡，成為凡人。

　　下凡之後，后羿一直覺得對不起妻子嫦娥，害得她從高高在上的神仙淪落為凡人，為了補償妻子，后羿便前去求見西王母，向西王母求得了一包長生不老之藥，打算和嫦娥共同服用，以求在人間長享恩愛。

　　回家後，后羿便將藥交給了嫦娥，囑咐她好好收藏，等過些時候，便一同服用，也可長生不老。嫦娥本為天神，知道這長生不老藥分外珍貴，服食一顆可以長生不老，但如果能夠將這一包全部服用的話，那就可立即飛升，重歸天庭做回神仙了。想到自己本來是得享極樂、高高在上的神，卻因為后羿的牽連被貶責下凡，在

人世間受這奔波勞碌之苦。下凡後，后羿是人人敬仰的大英雄，被眾人極力吹捧，忙於四處為百姓除害，偏偏將自己冷落了，自己只落得獨守空閨的寂寞歲月。想到如果服食了長生不老之藥，這樣的日子恐怕要千年萬載的過下去，嫦娥突然覺得十分可怕，想來想去，她忽然起了別樣的念頭。

終於有一天，當后羿再次出門遠行，嫦娥孤寂一人在家的時候，她拿出了不死之藥，將藥全部都吞了下去。沒多久，她的身子登時輕飄起來，不一會兒便離開地面、騰越出窗子，向天空中上飛去。眼見著天宮越來越近，她忽然想到，自己拋棄了后羿獨自返回，必定會受到天庭中人的恥笑，念及至此，她不願再去天庭，忽然看到月亮高懸於空中，便調轉方向，往月亮上飛去了。

那月亮上淒清寒冷、杳無人煙，從此嫦娥便孤身一人居住於此，不再與外人來往。只是每當八月十五日月圓之夜，人們都可以看到月亮中似乎有人影晃動，那正

是因為思念起地面上的丈夫后羿而翩翩起舞的嫦娥了。

面對著皎潔的明月，藝術家們浮想聯翩，展開了豐富的想像，最終有了這「嫦娥應悔偷靈藥，碧海青天夜夜心」的故事。

藝術家將主觀情感融入客觀事物中，在頭腦中出現的顯形形象，以此來體現自己審美藝術追求。審美意象凝結於一定的物質實體中，存在於審美主體的心裡活動中，是審美主體面對著審美客體，運用豐富的想像將要表達的情感、人生體驗、藝術追求等賦予客觀事物，而在創作者頭腦中組成新的形象的再現。

查理・卓別林（Charlie Chaplin）（1889年～1977年）英國電影演員、導演、製片人。1889年4月16日生於倫敦，幼年喪父，曾在遊藝場和巡迴劇團賣藝或打雜。1913年，隨卡爾諾默劇團去美國演出，被美國導演M・納特看中，從此開始了他的電影生涯。他在電影史上著名的影片有《淘金記》、《城市之光》、《摩登時代》、《大獨裁者》、《凡爾杜先生》、《舞臺生涯》、《一個國王在紐約》等。1972年，美國好萊塢授予他奧斯卡終身成就獎，稱他「在本世紀為電影藝術做出不可估量的貢獻」。

草聖張芝「臨池學書」
——傳達

康德認為美的藝術只有藉助於那些能夠帶給人們普遍可傳達的愉悅，才能使人們遠離自然欲望的專制、束縛，促使內心能力在社會性表達方面的培養，進而使人類變的更文明。

相傳，秦漢時期，在河西走廊的西端，有一個名叫淵泉縣的地方，只因其地多泉水，故以此命名。當時的淵泉縣「泉津交錯，溪流縱橫」，真可謂是一年四季水常清，萬代基業人更穎。

某一年的三月，東漢著名的書法家張芝就出生在這座縣城裡。張芝的爺爺曾任漢陽太守，其父張奐更是漢朝名將。張芝貴為張奐長子，年輕時就有高尚的操節，雖出身於名門望族，卻無紈袴子弟氣息。他「勤學好古，經明行修」，潛心於書法研究，尤以草書為最好。

朝廷聞有此人，即刻下召求賢，令其為官。張芝有感於父親在官場上屢遭險惡的人生仕途，每次皆以嚴詞拒絕，故後人以「張有道」尊稱。他一心鍾情於書法，博覽群「書」，尤以杜度、崔瑗與崔實之法為宗，喜而學之、勤苦練之，假以時日，轉精其巧。無獨有偶，後來者居上，達到了「超前絕後、獨步無雙」的地步。

張芝勤奮刻苦練習書法的精神，在歷史上已傳為佳話。晉衛恆《四體書勢》中記載：張芝「凡家中衣帛，必書而後練（煮染）之；臨池學書，池水盡墨」。他練字時常不擇紙筆，有時拿著抹布蘸水在石上練習，有時手執筷子在桌上寫字，有些

時日甚至將家裡準備縫製衣服用的布帛，也是先用來練習書寫之後再去染色作衣。為了便於練字，張芝還在自家的門前挖了一個方圓數丈的洗硯池。一天的功課完成後，他就順勢在池塘邊把硯臺和毛筆上的餘墨涮洗乾淨。就這樣，日復一日，年復一年，清池變成了墨池。這便是家喻戶曉的「臨池學書」的來歷了。此後，人們便把練字稱做「臨池」，也是從這個故事中演變而來的。

張芝的歷史功績得以流芳百世、千秋傳誦，和他的「臨池學書，池水盡墨」的苦習磨礪精神是分不開的。他生於山水秀美的綠洲，從民間汲取了草書的藝術精萃，加上持之以恆，苦練不輟，精研筆法，勇於擺脫舊俗，勇於打破章草的常規，獨創「今草」這種書法體。其創草書的體勢僅一筆而成型，「如行雲流水，拔茅連茹，上下牽連，或借上字之下而為下字之上，奇形離合，數意兼包」，開書法之一代新天地。故後人稱「一字飛白書」，歷代書法大家譽稱張芝的草書為「一筆書」，尊張芝為「草聖」。

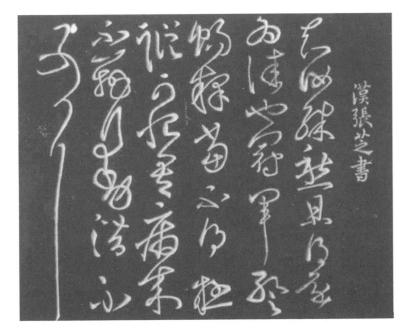

　　張芝獨創「今草」，正好表達了他不慕富貴，追求自由自在的豁達心境。這種藝術形式，是最能體現出他的內心情感的選擇。

　　藝術作品的形成，必須透過各種藝術媒介和藝術語言來將藝術家的藝術體驗和藝術構思轉化為現實。因此，藝術傳達活動在藝術創作中佔有重要的地位。藝術傳達便是指藝術家藉助一定的物質材料和藝術媒介，運用藝術技巧和藝術手法，將自己在藝術構思活動中形成的審美意象物態化，成為可供其他人欣賞的藝術作品和藝術形象。

　　藝術傳達又不僅僅是一個技巧問題，它更需要藝術家調動自己的聯想、想像、情感等多種心理功能，融入創作的生命和心靈，尋找到獨特的藝術傳達方式，最終創作出完美的藝術作品來。

亨利‧摩爾（**Moore Henry**）（1898年～1986年）
出生於英格蘭約克郡西區卡斯爾福德一個多子女的礦工家庭，接受過嚴格的古典雕刻訓練。他在第一次世界大戰時參軍，1917年夏去法國作戰，1919年2月退伍，戰時，他創作並描繪了戰時防空洞的許多素描。1948年，獲得威尼斯國際雕刻獎。由於他的藝術緊緊地與現代工業社會的時代氣息相連著，所以他的作品享有很高的國際聲譽。

「笑面玉人」嬰寧——形象

形象是指藝術反映生活的一種特殊形式，是作者對社會生活進行藝術概況所創造出來的具有一定的思想政治傾向和藝術感染力的具體生動的生活圖畫。

相傳，莒縣羅店有一名叫王子服的人。他幼年喪父，與母親相依為命。這天是正月十五日元宵節，舅舅的愛子吳生，特邀王子服一同去元宵會上玩耍。誰知兩人剛剛走出村子，舅舅家來了一僕人，把吳生叫回去了。王子服只好獨自去遊玩。

走著走著，他突然看到一紫衣女子帶著一婢女，手裡拿著一枝梅花，其人真是「容華絕代，笑容可掬」。王子服目不轉睛地盯著女子，女子轉頭發現有人看她時，對婢女笑著說：「這個年輕人目光灼灼，好像賊似的！」於是把花扔在地上，帶著婢女，在銀鈴般的笑聲中離開了。

王子服無比的惆悵，撿起花失魂落魄的回家了。到了家中，他把撿來的花小心的放在枕頭底下便上床睡覺了。一覺醒來既不說話也不吃飯，母親為此十分擔憂。認為他不是生病就是被邪氣所侵，於是請來醫生為其診治，但病情不見好轉，母親又為他請來和尚、道士，讓他們施展法力為王子服祛邪，誰知王子服的病情不見好轉反而日益加重。母親望著身體一天天消瘦下去的王子服，心裡難過極了。問他為何病得如此嚴重，王子服只是默默的看著母親，也不回答。

第二天恰好吳生來了，王母囑咐吳生一定要問出他得病的由來。吳生來到王子服楊前，勸解安慰了王子服一番，慢慢的，王子服得此開導，便把實情告訴了吳生。吳生笑著說：「你也太癡情了，不過這件事也不難，我只要到郊外走一走，一定帶給你一個滿意的結果。」

三天後，吳生再一次來到王子服面前，將打聽到的消息告訴王子服。原來此女子還與他二人有親，是王子服的姨妹，就住在距此地三十餘里的西南山中。

王子服既然得知了女子的下落，從此恢復了飲食，病情也漸漸好轉，沒過幾日，竟完全康復了。他看著枕下的花，就如見到了那女子一般，心中想去找她，但吳生卻總是推託不來，王子服心中不樂，終於有一天，他獨自出發，打算去找昔日偶遇的佳人。

走了約三十里的路程，只見群山聚集，連綿起伏，放眼望去，滿山皆綠，空氣清新，四周一片安靜。出人意料的是群山之中還有一條小路。此時的王子服感覺清爽極了。於是，他沿著狹窄的山路信步走去，隱約望見谷底有一小村落，夾雜在紅花綠樹中。於是，他走下山緩步來到林中。只見幾家零星的茅舍點綴其中，環境幽雅而別緻。其中有一窗戶向北的人家，門前種著許多垂柳，院內桃花、杏花正爭芳鬥豔的開著，花叢中夾雜著幾株青竹，鳥兒在其中鳴叫著。王子服猜想，這一定是居家小院，也不便貿然前去打擾，便坐在石頭上暫且休息。不久只聽牆內有女子高呼「小榮」，聲音嬌細、柔美。王子服順著聲音望去，只見一紫衣女子微笑著，手執一朵杏花正緩步向她走來，王子服仔細一看那女子正是前日元宵會上見到的女子。王子服喜不自禁，想要上前，卻又不敢貿然行事，於是一直在門外守著。

那女子偶爾探頭看看，見他還未走，十分驚訝。等到日暮時分，一位老婦人迎他入門，交談之下，得知彼此乃是親戚，相談甚歡，那紫衣少女名嬰寧的進來，見到這種光景，掩口訕笑不已，之後更是時而大笑、時而淺笑，一派天真動人。王子服覷準時機，向女子表達了自己的愛慕之情，誰知道嬰寧天真憨厚，絲毫不懂男女之事。

王子服將嬰寧帶回家，母親回憶之下，果真為自家親人。談話之時，不論談到的是歡欣之事，還是哀戚之況，嬰寧皆笑個不停，讓人不可捉摸。

　　後來，王子服如願與嬰寧成親，嬰寧凡事都與一般女子無異，只是總是笑個不停，讓人解頤。後來一次王母害怕她惹禍，便囑咐她不要一天到晚的笑，從此之後，嬰寧竟再也不笑了。

　　《嬰寧》可以說是整本《聊齋誌異》中最鮮明、最獨特的藝術形象了，蒲松齡透過「笑」這一獨特的表現形式，完美的塑造了一個天真開朗的藝術形象。這個來自於老子《道德經》中的名字，其實正好寓意了這個形象的純潔無瑕。她代表著一種最本真的生命形態，毫不掩飾、毫不做作，真實的展現自己的一切，而那些各自不同的「笑」，讓這個形象更加的生動，更能讓讀者體悟到生命的本質。

　　從藝術作品的構成層次來看，人們在欣賞藝術品時，首先接觸到的是色彩、線條、聲音、文字、畫面等外部特徵，但它們僅僅是藝術表現的手法，藝術語言和表現手法都是為了塑造藝術形象而存在的。或者換句話講，藝術語言和表現手法的主要作用，是將藝術家頭腦中主客觀統一的審美意象物態化為藝術作品中的藝術形象。

　　藝術學中的「形象」來自於現實生活，並且有具體性，經過藝術家用某種特定的審美想像加以昇華概括後，會在自己的作品中重新創造出可供審美的新形象。藝術形象可以分為視覺形象、聽覺形象、綜合形象與文學形象。

阿米地奧・迪里阿尼（1884年～1920年）義大利著名畫家。他所創造的獨特的藝術樣式不居於某一時尚，超越了時空的限定成為一種恆定的美的形態。他的作品線條精緻、色彩柔和、筆觸生動，以詩人的氣質和雕塑家的眼光刻畫出人間的種種個性，創造了一種特殊的風格。他的作品有《珍妮・哈布特納》、《夫婦》、《穿著內衣的紅髮少女》、《猶太女人》等等。

倒置的繪畫──抽象藝術

抽象藝術是藝術家不以描繪自然景象為目標，而直接以點、線、面、色塊等純抽象的造型因素來表達各種情緒的藝術。

出生於俄羅斯的康定斯基一直對繪畫有著強烈的興趣，從小，他就開始接觸俄羅斯民間繪畫和裝飾藝術，對其誇張的、非寫實藝術留下了深刻的印象，後來，他又遊歷歐洲，實地考察各國的藝術發展狀況，並不斷思考著繪畫藝術的創新與改革。

康定斯基早期的作品在很大程度上受了印象派的感染，注重色彩的表現力，他以濃重而限量的色彩來表現自然景象，表現俄羅斯的民間故事，抒發其浪漫、詩意的情懷。而他的一次意外發現又讓他做出了一個大的轉變。

那是1908年的一天，畫家康定斯基踏著落日的餘暉回到家中，無意間，他看到一抹夕陽照在牆角的一幅畫上，突然間，他發現了一幅難以形容的熾熱美妙的畫面，但除了形式和色彩以外，他什麼也沒看見。康定斯基被這畫面震驚了，他手足無措的立在那裡，呆呆地凝視著那幅畫，這幅繪畫沒有主題，沒有什麼類似的客觀事物，完全是由明亮的色塊組成。

康定斯基從夢魘般的沉迷中醒來，他向前走去，走了幾步才發現，那其實是他的作品，只是斜置在牆邊而已。

然而，這次偶然的發現卻給了康定斯基深刻的體悟，這使他明白：繪畫可以沒有具體形象，沒有優美的自然風光，純粹的色彩同樣吸引人。藝術的魅力不在於對

現實景物的刻畫，而是對於抽象的、形式感的色彩與線條的組合，形成一篇用視覺音符組成的優美樂曲。在這次靈感的啟發下，他畫了一副色彩和線條相互穿插的作品，從這幅畫開始，所有傳統的描繪性和聯想性的要素似乎都不見了。

這幅畫成了康定斯基畫的第一幅全抽象繪畫，也代表了抽象繪畫的誕生。

康定基斯把藝術與自然看做是兩個獨立的境界，它們各有不同的原則和目標。藝術不是自然事物的模擬，應獨立於自然而存在。一件藝術品的成功與失敗，最終取決於它獨特的藝術性和審美性，而不取決於它是否與外在世界相似。抽象畫的畫面結構較其他派的繪畫更加豐富生動，畫中顯示出畫家對於內在情感及某種宇宙精

神的渴望與追求。

抽象藝術缺乏描繪用情緒的方法去表現概念和作畫，它在較大程度上偏離或完全拋棄自然外觀的藝術，但卻可以給觀者更大的想像空間，拉近作者與觀者的距離。

抽象藝術大致可分為兩種，第一種是對事物外觀加以減約、提煉或重組，追求一種本質。第二種是完全捨棄事物，以純粹形式構成出現，稱純抽象。抽象藝術整體上是對模擬自然的傳統藝術的反叛，它對當代藝術產生了深遠的影響。

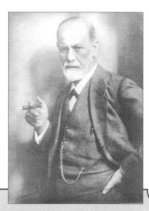

佛洛伊德‧西格蒙德（Freud Sigmund）（1856年～1939年）
猶太籍精神病醫生，精神分析學派創始人。1895年，佛洛伊德與布魯爾合著《歇斯底里症研究》，開創了精神分析法。在《釋夢》一書中，他還精闢地分析了夢的機制：在夢中，一件事情被凝縮成別的事情，一個人被另外一個人所置換，夢者的願望常以喬裝打扮的形式來滿足。主要著作有：《夢的解析》、《日常生活心理病理學》、《精神分析引論》、《精神分析引論新編》、《佛洛伊德自傳》。

黃陵廟前哀思長——靈感

靈感是學識、才智、思索凝聚在一起而昇華了的產物，靈感的產生往往是由外界事物的觸發所引起的。

　　李群玉是唐朝有名的詩人。他一生自負才高，卻始終不得志，後被人舉薦，才得到了一個弘館校書郎的閒職。為官五年，既離不開牽腸掛肚的小家庭，亦無力承受京城昂貴的物質生活，於是他辭官南歸。

　　返家途中，李群玉經過了洞庭湖邊的黃陵廟。閒來無事，他便走入了廟中，廟中是兩座栩栩如生的女性神像，正用悲切的眼神看著他。

　　她們是誰？詩人請教了當地的居民，這才得知，那兩座神像正是舜的兩位妻子——娥皇與女英。傳說她們是上古時部落酋長堯的兩個女兒，聰慧美麗，堯帝晚年想找一個德才兼備的大賢人繼承他的帝業，他看上了年輕有為的舜，於是就把帝位傳給了舜，並把兩個女兒許配給了他。舜沒有辜負堯的信任，他一心為國，使老百姓過著安定的生活。

　　後來，九嶷山一帶發生戰亂，舜帝想親自去瞭解實情，但因為當地危險，他便瞞著妻子，只帶了幾個隨從，悄悄地離去。娥皇、女英得知舜已走的消息，立即起程追趕，追到揚子江遇到了大風，一位漁夫把她們送上洞庭山，哪知這時傳來了舜帝已死的消息，她們兩人悲痛萬分，便日日夜夜扶竹向九嶷山泣望，把這裡的竹子染得淚跡斑斑，接著投湘江而亡。當地百姓感念她們的忠貞神情，便建造了這座黃陵廟紀念她們二人。

　　娥皇、女英的故事李群玉早就耳熟能詳，但站在這浩淼的洞庭湖邊，面對著淚痕斑斑的湘妃竹，看著那「啼妝儼然」的神像，彷彿看出她們蹙著眉黛，隔著湘水，仍在朝朝暮暮地遙望遠處不可企及的九嶷山，默默無言地翹盼著舜帝的歸來！神像激起了詩人內心的波瀾，可是再看看周圍環境是如此的荒涼淒清，不由得心生無限的哀思，即興為黃陵廟題詩：

黃陵廟前春已空，子規啼血滴松風。

不知精爽歸何處，疑是行雲秋色中。

　　這首詩，將晚春的零落、蕭條表現得淋漓盡致，詩中寄託了無盡的哀思與惆悵，但又隨即流露出一種慰藉，在感嘆二妃的命運之時，又寄託了詩人對世情冷漠的一種嘲諷。豐富的思想內涵，使這首詩成為詩人的代表作。

一個早已熟知的傳說故事，因為某個特定的環境，卻激發了詩人的創作靈感，讓他譜寫出了一首千古絕唱。

靈感就是人腦在剎那間形成了創造性的認知，是思維與其他心理因素協同活動的產物。靈感經常在創造性活動過程中出現，靈感能導致藝術、科學、技術、文學的新的構思和新觀念的產生和實現。

靈感狀態有以下幾種特徵：一是注意力高度集中，全身的注意力貫注於創造性活動的客體上。達到靈感狀態時的人經常會廢寢忘食，對周圍的事物渾然不知。二是情緒充沛，對自己的創造性勞動的事物充滿期待、充滿熱情，表現為幸福而愉快。三是思想極度明確，智慧高度敏銳，腦海裡忘卻的東西突然回憶起來，有些非常困惑的問題突然間得到了解決。

但丁（1265年～1321年）

義大利最早、最偉大的民族詩人，他出生於一個沒落的貴族家庭，早年參加新興市民階級反對封建貴族的抗爭，曾當選為佛羅倫斯共和國的行政長官，是文藝復興的先驅。恩格斯稱他是「中世紀的最後一位詩人，同時又是新時代的最初一位詩人」。主要作品為《神曲》敘事長詩，由《地獄》、《淨界》、《天堂》三部分構成。

長門賦——意識

意識具有創造的能量，意識的創造過程就是藝術。藝術創作是藝術家有目的、有意識的創造活動，意識在藝術創作中起著主要和支配的作用。

漢武帝劉徹四歲時，有一天館陶長公主將他抱在膝上逗他玩，館陶公主問他：「你想不想娶媳婦啊？」劉徹朗聲回答說：「想啊！」於是館陶公主便指著身邊的侍婢問他喜不喜歡，可是小劉徹都說不要，最後，館陶公主指著自己的女兒阿嬌問道：「那阿嬌給你當媳婦好不好啊？」劉徹立刻笑著說：「好啊！如果阿嬌給我當媳婦的話，我就給她蓋一座大大的金屋讓她住。」

館陶公主聽了此話，心中立刻打起了主意。她原本想將女兒嫁給栗姬之子，也就是當時的太子劉榮，誰知道栗姬怨恨她經常向景帝進薦美女，斷然拒絕了她。此時，她聽到劉徹的這番話，想到劉徹和阿嬌素來和睦，思量著乾脆就讓他們兩人成親，如果她能夠盡一份力，讓劉徹坐上君主之位的話，那阿嬌也還是一人之下、萬人之上的皇后。

從此，館陶公主故意在漢景帝面前為劉徹進言，加上劉徹自身的優異，長大後的劉徹順利登上了帝位，並迎娶了館陶公主之女陳阿嬌。婚後劉徹並未食言，他為妻子修建了一座金碧輝煌的宮殿，完成了他「金屋藏嬌」的誓言。

然而，漢武帝身為帝王，本就是喜新厭舊的性子，加上身邊進獻的美女如雲，而陳皇后生來嬌生慣養，又難免驕橫，加上年歲漸長，容顏凋衰，很快便色衰愛弛，被漢武帝拋諸腦後，後因為她的驕縱，便被貶到了長門宮，淒涼度日。

　　長門宮中的陳皇后既已失寵，每日只能以淚洗面。後來她聽說有文人司馬相如，才華橫溢，做得一手好賦，於是她以黃金百兩，請司馬相如為她做一篇賦，希望能夠打動漢武帝，重得恩寵。

　　司馬相如知道，這篇賦如果作得好的話，不僅能夠滿足皇后的要求，也必然可為他贏得顯赫的名聲。於是他費盡心力，著意修潤，終於完成了這篇《長門賦》。文中將女子思念之情渲染得如泣如訴，分外感人。漢武帝讀到此賦，也深深的為文中那幽怨感傷的情懷所打動，又回憶起和陳皇后曾經美好的日子，於是重新迎回了陳皇后。

　　可惜的是，漢武帝一時興起的舊情始終不能長久，沒多久，他又再次厭倦了陳皇后，而寂寞寥落的陳皇后，也終於鬱鬱而終。

　　藝術生產是一種特殊的精神生產活動，它必然是藝術家有目的、有意識的一種創造性活動，意識在藝術創作中起著主要和支配的作用。它是藝術家發揮主觀能動性，自覺的創造藝術作品的過程，在這個過程中，藝術家經過長時間艱苦的構思，將自己的社會經歷、藝術修養等全都有意識的融入作品中，最終才能獲得創作的結果。

馬克‧吐溫（1835年～1910年）
本名塞謬爾‧朗赫恩‧克萊門斯，美國作家。主要作品為長篇諷刺小說《鍍金時代》、兒童文學《湯姆歷險記》、短篇小說《競選州長》、《百萬英鎊》等，是十九世紀後期美國現實主義文學的傑出代表。

「曲終人不見，江上數峰青」
——無意識

無意識是指那些現實中得不到滿足的本能衝動和欲望，平常被意識所壓抑著，但它會不知不覺的影響意識。

　　善鼓雲和瑟，常聞帝子靈。馮夷空自舞，楚客不堪聽。苦調凄金石，清音入杳冥。蒼梧來怨慕，白芷動芳馨。流水傳瀟浦，悲風過洞庭。曲終人不見，江上數峰青。

　　這首詩是唐朝詩人錢起的《湘靈鼓瑟》，詩人透過神奇的想像力，描繪了湘靈瑟曲的婉轉動人，其中尤以最後一句「曲終人不見，江上數峰青」最為出色，而有趣的是，這最後一句詩據說乃是得之於鬼神。

　　據說，那次錢起坐船進京趕考，有一天夜半，他輾轉反側，怎麼也睡不著，於是便披衣而起，到船艙外去欣賞月色。走到艙外，他忽然聽到有人在吟詩，模糊中，他只聽到了一句「曲終人不見，江上數峰青」。聽到這裡，錢起大為讚嘆，覺得生平所讀詩文，莫過於此，於是他四面望去，想看看是哪位大才子在吟詩，但看來看去，整條江上只有自己這一艘船。奇怪間他猛然驚醒，這一定是鬼神在作詩，他又側耳細聽，卻再無聲響了。後來到了考場上，錢起拿到考題一看，其中一題竟然就是《湘靈鼓瑟》。他大為驚訝，便將聽到的詩句用到自己的詩中，也就有了我們今天看到的這首詩了。

其實，鬼神之說實屬無稽，真實的情況恐怕是，錢起在赴考途中時時想著應考之事，一直都在思考著作詩，於是在夢中偶然作得了此詩，醒來之後模模糊糊，便當作是自己半夜聽來的了。

其實這種夢中獲得靈感的例子比比皆是。蘇軾的很多詩文，都是從夢中得來，而傳說中的霓裳羽衣舞，也是唐明皇夢中所記載的。可以說，藝術家平日裡的累積和構思，有時會突然在夢中爆發，進而讓其獲得靈感。

在藝術創作中，確實存在著一些無意識或下意識的活動，此時藝術家得以突破常規的思維模式的侷限和束縛，在無意識向顯意識的轉化過程中，突破了原來的框架，獲得了創造性的飛躍，因此靈感也就不期而至了。

但必須確定的一點是，這種無意識並非是突然而至的，它應該是藝術家長期的藝術構思和藝術累積之後的一次突然的爆發，它的產生，必然要以之前長期的有意識的工作為基礎。

徐志摩（1897年～1931年）

當代著名詩人。1928年3月，他擔任《新月》月刊主編。1931年1月，與陳夢家、方瑋德創辦《詩刊》季刊。出版的詩集有《志摩的詩》、《翡冷翠的一夜》、《猛虎集》、《雲遊》。其他著作有散文集《落葉》、《自剖》，小說集《輪盤》，戲劇《卞昆岡》，日記《愛眉小札》、《志摩日記》等。譯著有《渦堤孩》、《死城》、《曼殊斐爾小說集》等等。

「別是一家」李清照
——藝術風格

藝術風格，是指藝術家在創作過程中所表現出來的相對穩定的藝術風貌、特色、作風、格調和氣派。

西元1084年（宋神宗元豐七年），李清照出生於一個官宦人家。父親李格非是進士出身，且在朝為官，文學上也頗有造詣。在官宦門第的良好教育中，她幾乎一懂事就開始接受中國傳統文化的審美訓練，文學藝術的薰陶，使她視野開闊、學識出眾，能深切細微地感知生活，體驗美感。十六歲時，李清照就顯現出很高的文學造詣，在詞壇上聲名鵲起。

西元1102年，十八歲的李清照嫁給了吏部侍郎趙挺之子太學士趙明誠。他們一個是美貌才女，一個是風流才俊，有著共同的愛好，婚後更是萬般恩愛。因為趙明誠在朝學習，因此兩人常常是聚少離多，但閒暇時，夫妻倆詩詞唱和，情意深長。共同度過了六年的黃金時光。這一時期，李清照寫出了許多清新婉轉的詞，大多表現的是她在優裕生活中的閒適情懷或傷春悲秋的閨中少婦之愁。比如她那著名的《如夢令》（常記溪亭日暮），寫的便是夏日裡湖中蕩舟、飲酒作樂的快樂時光。

西元1127年，金軍攻陷北宋的都城東京，擄走宋徽宗、宋欽宗以及后妃、宗室、大臣等3000多人，北宋滅亡，宋欽宗的弟弟趙構在應天府做了皇帝，定都臨安，即歷史上的「南宋」。這一年，趙明誠被任命為江寧知府，後又被任命為湖州知府。他獨自騎馬去建康（當時江寧已改名為建康）受命，誰知不幸於途中患病，到建康後竟與世長辭了。丈夫的死已經讓李清照心如死灰，不久之後，更大的打擊

接踵而至。金兵南下，宋高宗一路南逃，李清照心懷故國，帶著常年收集的文物古董跟隨君王逃難。她本想將珍寶都獻給帝王，以表赤忠，可是路途中顛簸慌亂，大部分的文物都散失了，君主更是忙於逃難，無暇他顧。「傷心枕上三更雨，點滴霖霪；點滴霖霪，愁損北人，不慣起來聽。」離家去國的哀傷，讓她的詩中充滿著深深的懷念之情，創作風格發生了很大的改變。

西元1132年，李清照移居臨安，她遭受矇騙，嫁給了人面獸心的張汝舟，識破此人面目之後，她甘願受入獄之苦，堅決和此人離婚，終於在西元1155年左右，李清照走完了她淒苦孤獨的後半生。而這些日子對她來說，也只有「尋尋覓覓，冷冷清清，淒淒慘慘戚戚」了。

李清照一生留下了詩詞無數，其藝術風格也隨著她的生活經歷而發生著改變：前期多寫個人情懷，詞風清麗；後期多憂國憂民，深沉悲壯。

藝術風格是指藝術家在創作總體上表現出來的獨特創作個性與鮮明的藝術特色。藝術風格的兩大特點在於其多樣性和鮮明的民族、時代特色。多樣性是指藝術家風格的多樣性、藝術家生活經歷的多樣性以及審美需求的多樣化。

李清照（1084年～約1151年）
南宋女詞人，號易安居士，齊州章丘（今屬山東）人。其多才多藝，通曉書畫，善寫詩文，尤其以寫詞著名，是南宋婉約派詞人的代表。早期生活優裕，後金兵入主中原，流寓南方，境遇孤苦，因此所做詞前期多寫其悠閒生活，後期多悲嘆身世，情調感傷，有的也流露出對中原的懷念。其論詞強調協律，崇尚典雅、精緻，現存著作有《易安居士文集》、《易安詞》、《漱玉詞》等。

達達是個玩具小馬
—— 藝術流派

藝術流派指在藝術發展的一定歷史時期內出現的若干思想傾向、藝術特色、創作風格、審美趣味基本相同或相似的，藝術家自覺或不自覺形成的藝術集團或派別的稱呼。

西元1916年，幾個流亡在瑞士蘇黎世的文學青年——包括羅馬尼亞的特裡斯唐·查拉、法國的漢斯·阿爾普和另外兩個德國人，這些人有感於當時的時世格局，決定成立一個文藝小組。在一家叫做伏爾泰的小酒館裡，他們隨便翻開了一本字典，在其中隨意的找到了一個詞「Dada」（達達），決定以此做為他們小組以及他們所宣導的文藝運動的名稱。

「Dada」一詞源於法語，原意為法國兒童語言中「小馬」或「玩具馬」的不連貫的語言辭彙，引申為空靈、糊塗、無所謂。以此用來命名藝術的流派，宣稱作家的文藝創作，是在暗喻藝術像嬰兒的發音一樣，是不可解釋的、不可思議的、是無意識的、無所指的，而這正符合了達達主義者的創作主張。他們在創作中否定理性和傳統文化，宣稱藝術和美學無關，主張廢棄繪畫及所有的審美要求轉而崇尚虛無縹緲，將創作看成是近乎隨意的遊戲。

接下來，他們出版了《伏爾泰酒館》小冊子，1917年3月「達達畫廊」開幕，7月，由查拉編輯的《達達》雜誌第一期出版，接著第一批「達達派」作品問世，名詩人布勒松、阿拉貢、蘇波也都加入這一運動，並在巴黎創辦《文學》雜誌，《文學》在1919年底查拉來到巴黎後成為達達主義的喉舌。

在達達主義者的出版物中，他們對藝術、政治、文化大加駁斥。他們藉此表達對第一次世界大戰的抗議，他們竭力主張否定一切、打倒一切，求清醒但非理性的狀態，拒絕一貫的藝術標準，追求幻滅感，追求無意，他們憤世嫉俗，崇尚偶然和隨興而做的境界。

然而，這場瘋狂的文藝運動很快就消失了。1921年，巴黎的大學生中有些人抬著象徵「達達」的紙人，將它扔進塞納河「淹死」，以此來表達對達達主義的痛恨。1923年，達達主義流派的成員舉行了最後一次集合，「達達主義」最終宣告瓦解，它的成員也隨即轉向，加入超現實主義作家的行列。從此，這場隨意的非一般意義上的「文藝運動」也宣告結束了。

藝術流派是藝術發展過程中的產物，是一種特有的文化藝術現象，也是一定的社會環境和思想在藝術領域的具體反映。它指在中外藝術一定歷史時期裡，由一批思想傾向、美學主張、創作方法和表現風格方面相似或相近的藝術家們所形成的藝術派別。這些藝術派別的形成有時是自覺的，有一定的組織形式或共同宣言；有時是不自覺的，僅僅因為創作風格類型的相近而組合在一起。

馬遠

南宋畫家，字遙父，號欽山，外號「馬一角」。生卒年不詳，祖籍河中（今山西永濟西），生於錢塘（今浙江杭州），擅畫山水，取法李唐，而能自出新意，下筆遒勁嚴整，設色清潤。於光宗、寧宗時（1190年～1224年）歷任畫院待詔。存世作品有《踏歌圖》、《水》、《華燈侍宴》等圖。

互不認識的夫妻——荒誕派

荒誕派戲劇家運用支離破碎的舞臺直觀場景、奇特怪異的道具、顛三倒四的對話、混亂不堪的思維，表現現實的醜惡與恐怖、人生的痛苦與絕望，以達到一種抽象的荒誕效果。

有一天，馬丁先生和馬丁夫人同到史密斯夫婦家拜訪。馬丁先生一看到馬丁夫人便心裡一震，他說：「夫人，我好像在某個地方見過您。」馬丁夫人略有同感的說：「我也好像在什麼地方見過您。」馬丁先生接著說：「我是曼徹斯特人，我已離開曼徹斯特差不多五個星期了。」馬丁夫人也同樣說：「我也是曼徹斯特人，我離開那裡差不多也五個星期了。」馬丁先生又說：「我乘坐的是早上八點的火車，到達倫敦的時間是五點差一刻。」馬丁夫人驚訝的說：「真是太巧了，我乘的也是這趟列車。」馬丁先生說：「我的座位是八號車廂，六號房間，三號座位，緊靠視窗。」馬丁夫人說：「我的座位號也是八號車廂，六號房間，三號座位，也靠著視窗。」原來兩人面對面。馬丁先生說：「我來到倫敦一直居住在布隆菲爾特街十九號六層樓八號房間。」馬丁夫人說：「我來倫敦也一直居住在布隆菲爾特街十九號六層樓八號房間。」馬丁先生說：「我臥室裡有一張床，床上放著一條綠色的鴨絨被。」馬丁夫人說：「我臥室裡有一張床，床上也放著一條綠色的鴨絨被。」馬丁先生驚訝的說：「這太奇怪了，原來我們住的是同一個房間，而且睡在同一張床上。我有一個可愛的小女兒和我住在一起，她只有兩歲，金黃色的頭髮。一隻白眼珠，一隻紅眼珠，她非常美麗，名叫愛麗絲。」馬丁夫人說：「我也有個小女兒和我住在一起，她也兩歲，金黃色的頭髮。一隻白眼珠，一隻紅眼珠，她非常美麗，名叫愛麗絲。」馬丁先生驚嘆道：「您就是我的妻子……伊莉莎白。」馬丁夫人道：「道納爾，真的是你呀，寶貝！」

就這樣，兩人終於證實了他們是一對夫妻。這時候兩人緊緊的擁抱在一起。然而正在這時，走出來的一位女傭人瑪麗告訴他們說：「馬丁先生，您的小女兒和馬丁夫人的小女兒並不是同一個人。先生的小女兒和夫人的小女兒都是一隻白眼珠，一隻紅眼珠。可是先生的小女兒白眼珠在右邊，紅眼珠在左邊；而夫人的小女兒紅眼珠在右邊，白眼珠在左邊。」就這樣，馬丁先生和馬丁夫人的夫妻關係又無法確定了。

這是尤涅斯庫的戲劇《禿頭歌女》中的一幕，透過這荒誕不經的對話，尤涅斯庫表達了他對人與人之間的精神孤獨與相互隔絕的現狀的悲哀，這部作品開啟了一種「反戲劇」的戲劇創作，也開創了一種全新的戲劇——荒誕劇。

馬丁·艾斯林曾讚賞的說：「荒誕派戲劇藝術在表達存在主義哲學方面，比存在主義戲劇藝術表達得更充分。」荒誕派是無意識流派的典型。它是尤涅斯庫及「天才的藝術家們」懷著對戲劇的喜愛，分別以獨到的方式來表達對社會及藝術傳統的批判和諷刺，在無意識中不自覺形成的藝術流派。

究其原因，應該說是荒誕派藝術家們在無意識中成功地運用荒誕的藝術形式表達荒誕的內容，構築了荒誕派戲劇在藝術上內容與形式的和諧統一，進而在不自覺中形成新的藝術流派——「無意識流派」。

杜甫（712年～770年）

唐朝著名詩人，字子美，祖籍襄陽（今屬湖北），生於河南鞏縣（今鞏義市），詩人杜審言之孫。七歲學詩，十五歲揚名。因曾居長安城南少陵，在成都被嚴武薦為節度參謀，檢校工部員外郎，後世稱之為杜少陵，杜工部。其著有《兵車行》、《麗人行》、《前出塞》、《後出塞》、《自京赴奉先縣詠懷五百字》等名篇，大都是五、七言古體詩。

狂飆突進運動——藝術思潮

藝術思潮——指在一定歷史時期和一定地域內，隨著社會生活的發展以及藝術自身的發展，在藝術領域裡形成的具有廣泛影響的藝術思想和藝術創作潮流。

西元1774年，歌德出版了他新寫成的小說——《少年維特之煩惱》，這部以書信體方式寫成的小說，講述了一個年輕人維特因戀愛受挫而自殺的短暫的一生。

維特是個生長在富裕中產階級中的年輕人，他衣食無憂，卻多情善感，心中總有揮之不去的煩惱。有一年，為了排遣煩悶，他來到了一個偏僻的山村散心。在一次舞會中，維特認識了法官的女兒綠蒂，他很快便陷入了深深的愛戀，但綠蒂已經訂婚了，無法和他在一起。因為愛情不能如願，維特離開小山村，回到了城市。

回到城市的維特當上了辦事員，可是他工作得並不順心，上司處處刁難他，同事們也處處提防他，生怕他超越自己，這一切都讓他苦惱不已。終於，在一次遭受了貴族的鄙夷後，他辭去了公職。

維特從來就沒有忘記過綠蒂，於是他重新回到了小山村。可是綠蒂已經成為別人的妻子，而曾經善良和諧的小山村也已經面目全非。當他試圖幫助一個年輕人失敗後，維特終於覺得自己再也無法忍受心中的痛苦和煩惱，用手槍結束了自己短暫的生命。

《少年維特之煩惱》的出版成為文學史上一件象徵性的事件，這部小說因其對社會中等階級的偏見和小市民的自私守舊等觀念的揭示和批判，對年輕人被壓抑的熱情的展現，被視為狂飆突進運動時期最重要的小說，成為這一藝術思潮最重要的

代表作。

　　狂飆突進運動產生於十八世紀七十年代到八〇年代的德國，歷時十五年。它代表著文藝形式從古典主義向浪漫主義過渡的階段，提倡這一運動的知識分子們，受到了啟蒙思潮的影響，他們要求自己像狂飆一樣突破社會的黑暗，在落後的德國掀起一場風暴，徹底打倒腐朽的封建意識形態。

　　這場運動雖然由於德國資產階級的軟弱性和妥協性而最終失敗了，但它對於德國新文學的發展卻有著不可磨滅的貢獻，這場狂飆突進運動，最終引導了浪漫主義文學的產生。

　　所謂藝術思潮，是指在一定社會歷史條件下，特別是在一定的社會思潮和學術思潮的影響下，藝術領域所發生的具有廣泛影響的思想潮流和創作傾向。

　　藝術思潮與藝術流派之間有著密切的關係，但兩者又有其不同之處。一般來講，藝術風格是創作主體獨特個性的表現，藝術流派是風格相近或相似的創作主體的群體化，而藝術思潮卻是宣導某種文藝思想的幾個或多個藝術流派所形成的一種藝術潮流。

蕭洛霍夫（1905年～1984年）
蘇聯著名作家。作品主要有《靜靜的頓河》、《淺藍色的草原》、《被開墾的處女地》、《人的命運》、《一個人的遭遇》等。其代表作品《靜靜的頓河》著稱於世，為他贏得了聲譽，1941年獲得史達林文學獎，1965年獲得諾貝爾文學獎。作品結構佈置精巧，濃厚的民族特色孕育其中，語言豐富、委婉。

青蛙塘裡的波光閃耀
——藝術語言

藝術語言又稱藝術語彙，指的是各種藝術體裁用以塑造藝術形象、傳達審美情感時所使用的材料和工具。

　　自從十九世紀三〇年代以後，巴黎近郊的塞納河上逐漸流行起泛舟這類遊樂活動，而其中一個著名的地點便是青蛙塘。很多畫家對被污染過的大自然中獨特的光和大氣產生了巨大的興趣，他們聚集到這裡作畫，留下了不少傳世之作。

　　著名的印象派畫家莫內在塞納河邊有一間房子，1869年的一天，有人告訴他，

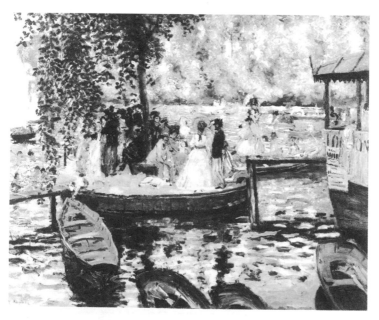

巴黎近郊有一個風景迷人的地方，那裡的塞納河靜靜地流動著，在河的不遠處還有一個青蛙塘，青蛙在池塘裡「呱呱」地叫著，水光蕩漾著……大感興趣的莫內立刻決定，「這麼美麗的地方我要用畫筆把它記錄下來」，於是他邀請了當時還

默默無聞的畫家雷諾瓦，一起去塘邊寫生。

從此，世界繪畫史上留下了兩幅精彩的畫作。雷諾瓦在作畫時聽從了莫內的勸告，著重表現水與倒影的關係，因此他的《青蛙塘》和莫內的畫風變得極為接近，有時候甚至無法分辨彼此。

畫中，他開始用短筆觸來表現陽光及水面的閃爍，儘管他的新技法幾乎也使他抓住了水面閃爍的光芒，但他好像把更多的筆墨用在了小島上坐著的男人、女人的裝飾以及躺著曬太陽的狗，而水面的效果被淡化了。他採用了淺綠、藍來畫水面，畫面的色彩較莫內的更加柔和，這使得水面和周圍的景象形成渾然一色，更加不分彼此，整個畫面沉浸在一片柔和的光芒中。

而莫內的《青蛙塘》中，他對水和光的把握簡直是精緻之極。池塘佔據了畫面三分之二的空間，水面無形的光影流動著。水上的一切是那麼的生

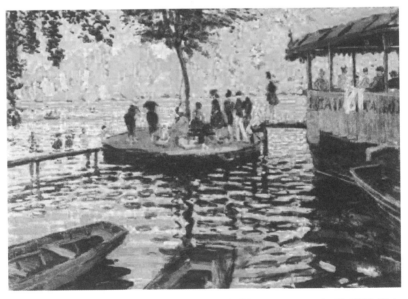

動、那麼的細膩，島上的人和物只僅僅用簡單的線條勾勒了一下，一切的重點都在水。水面顫動的光亮好像搖晃著你的眼，畫面後面的淺綠色的樹林更對比了水面的光亮，就像一面明亮亮的鏡子。樹蔭下的青蛙塘對比著照在遠處樹上強烈的陽光，

產生了一種奇異的涼爽感。冷色調的水帶來的夏日的清涼效果比起雷諾瓦的淺色柔和水面，更強調了夏日獨有的氣氛。

色彩是油畫最為重要的藝術語言之一，莫內較雷諾瓦更注重光的色彩，他透過色彩、色澤、構圖、筆觸等藝術語言傳達出來的震撼力，不僅讓我們看到了色彩繽紛，陽光普照的大自然美景，而且永遠把這充滿光與影的稍縱即逝的美傳承了下去。

每個藝術門類，在長期的藝術發展中，都形成了自身獨特的藝術語言。繪畫以線條、構圖、形狀、色彩、色調等藝術語言，構成繪畫形象。藝術語言是藝術作品形式的基本構成之一。藝術作品的特定內容必須藉助於一定的藝術語言才能表現出來，成為可供人們欣賞的作品。沒有藝術語言，也就沒有藝術作品的存在。

伊利亞‧葉菲莫維奇‧列賓（1844年～1930年）
俄國十九世紀末最偉大的現實主義畫家。1871年他的畢業作品《睚魯女兒的復活》獲得學院的大金質獎，得到公費往羅馬留學的機會。1876年回國後，堅持在鄉村和民間寫生，並且和革命民主主義知識分子保持密切的往來。他的作品有《宣傳者的被捕》、《拒絕懺悔》、《意外歸來》、《索菲亞公主》、《紮波羅什人給土耳其蘇丹回信》、《伏爾加河上的縴夫》等。他還在皇家美術學院任教的14年，為俄國美術界培養了一代後起之秀。

孫悟空的來歷──藝術形象

藝術形象是藝術反映社會生活的特殊方式，是藝術家依據客觀生活、客觀景象，經過提煉、加工塑造出來的具體可感、富於感情色彩和審美性的藝術成果。

明朝中葉，一部《西遊記》橫空出世，成為中國歷史上最具影響力的神魔小說。這部小說之所以吸引人，最大的原因便是在於它那生動豐富的人物形象，而其中最為人喜愛的，則是那天不怕、地不怕的孫悟空了。

這個從石頭裡蹦出來的猴子，學得了一身本領，具有72般變化，上天入地，目中無人，他自稱「齊天大聖」，獨自與天庭為敵，偷吃蟠桃和金丹，大敗天兵天將，而一旦被收服，則對救了自己的師父忠心耿耿，細心照料。他的驕傲、聰明、忠誠都讓他成為一直以來最受歡迎的藝術形象。而這個形象的來歷，卻是眾說紛紜，各執一詞。

有人說，孫悟空的形象來自於印度神話中的神猴哈奴曼。據《羅摩衍那》記載，哈奴曼是風神和被貶入人間為猴的天宮歌女之子，剛出生時便力大無窮，連天神之王因陀羅都無法和他在力量上匹敵。後來三主神之一的大梵天收他學藝，他得以練成無上神通，並且吃了龍珠之粉，成為不死不滅之身。他的武器是一根棒子，依靠著這根棒子，他率領猴兵猴將，在眾神協助下，幫助了羅摩王子擊敗了十頭魔王羅波那，奪回了他的妻子。

也有人說，孫悟空的形象來自於中國古代傳說中的渦水神無支祁。無支祁是個「形若猿猴，縮鼻高額，青軀白首，金目雪牙，頸伸百尺，力逾九象，搏擊騰踔，疾奔輕利」的怪物，大禹治水時他興風作浪，於是大禹用大鐵線鎖住了他的頸部，

拿金鈴穿在他的鼻子上，把他鎮壓在淮陰龜山腳下，安定了淮水。

還有人說，孫悟空的形象出自於唐朝高僧「釋悟空」，或說是出自玄奘當年所收的徒弟石磐陀。不論是何種觀點，都能夠找到一定的依據，但沒有作者本人的說明，任何一種觀念都只能算是推測，而無法做為定論。

或許應該這麼說，孫悟空的形象應該是以上這些形象的綜合體，他來自於以上這些形象，卻又不同於以上這些形象，因為一個作家在創作某個藝術形象時，無疑是借鏡了生活中所瞭解的某些客觀事物，但又是加入自己的主觀想像和創作的，任何一個藝術形象都有著獨特的個性特徵，在特殊中顯現普遍，是個性與共性的統一。

藝術形象源於藝術家對客觀生活、自然景象的提煉和加工，融合著藝術家豐富而複雜的情感，故而藝術形象中的情感一方面來自於作品所描寫的形象本身，同時，又源自於藝術家主觀情感的投入和滲透。藝術家在藝術創作過程中，往往把客觀存在的事物、景象做為作者情感的載體，而藝術形象則是客觀事物的再現，也是藝術家對生活、對社會情感的寄託。

徐悲鴻（1895～1953年）
江蘇宜興人，中國現代美術事業的奠基者，傑出的畫家和美術教育家。其自幼承襲家學，研習中國水墨畫。創作了《田橫五百士》、《九方皋》、《巴人汲水》、《愚公移山》等一系列作品，對現代中國畫、油畫的發展有著巨大影響的優秀作品，在中國美術史上有承前啟後的重大作用。

美第奇教堂的雕刻
——藝術意蘊

藝術意蘊指蘊含在藝術品中深層的人生哲理、精神內涵、詩情畫意等，它需要欣賞者用全部心靈反覆領會，細心感悟。

　　美第奇——義大利佛羅倫斯著名家族，歐洲歷史上最為奇異和最具影響力的家族，其伴隨著權力、金錢和野心的故事綿延了四個世紀，最主要的代表是羅倫佐·美第奇。

　　羅倫佐·美第奇（1449年～1492年），史稱「豪華者羅倫佐」。1469年，他成為美第奇家族的繼承人。1478年，羅倫佐和他的弟弟朱理亞諾在教堂裡被人行刺。朱理亞諾身中數刀死去，羅倫佐因為反應靈活，得到救援，躲到了聖器儲藏室裡得以倖免。這次政治刺殺之後，羅倫佐得到了更多民眾的支持。1492年4月，「豪華者」羅倫佐死於胃病，享年44歲。

　　羅倫佐生前大力資助和鼓勵義大利文藝復興，是文藝復興盛期最著名的藝術贊助人。眾多偉大的文藝復興藝術家，包括達文西、多那太羅，以及科學家伽利略、米蘭朵拉等。

　　西元1520～1534年，中年的米開朗基羅接受了美第奇教皇利奧十世的委託，在佛羅倫斯為美第奇家族建造陵墓，陵墓的主人便是羅倫佐和朱理亞諾。

　　在兩位主人的墓前，米開朗基羅分別安置了一對男女裸體組雕，羅倫佐像下安置的組雕名為《晨》與《暮》，朱理亞諾像下安置的組雕名為《晝》與《夜》。

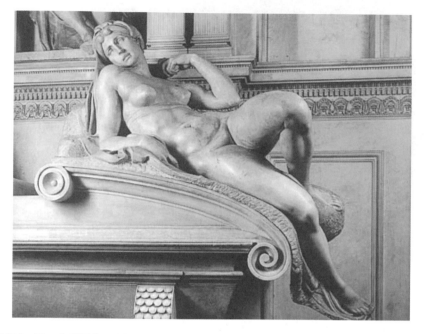

　　《晨》是一個豐滿而結實的年輕女子，她全身煥發著青春的活力，肌體裡充滿朝氣，雖然處於睡姿，卻依舊生機勃勃。

　　《暮》是一個強壯有力的中年男子，肌肉鬆弛而下垂，臉上刻畫著歲月的滄桑，他平靜的思索著，或許是由於苦悶而發呆。

　　《晝》的神態好像是剛剛從夢中被驚醒，右手在背後支撐著身體，眼睛圓睜著，向前方凝視著什麼，這種神態充滿了力量卻又無法施展，猶如籠中的困獸，束縛的巨人。

　　《夜》是一個沉睡的女性，身材優美，但肌肉鬆弛無力，正曲著身子靜靜地享受夢幻的慰藉。

　　這四件雕塑真實的反映了米開朗基羅當時的心理寫照。那時的義大利動盪不

安，面對著自己懷抱著的人文主義理想的破滅，米開朗基羅苦悶而哀傷，他無力挽救時局，只能在雕像中傾訴自己的不安和酸楚，對國家命運的擔憂以及對未來的期待和迷茫，都可以在這雕塑的痛苦的姿態和表情上尋找到。

雕像烙印著藝術家對義大利命運的擔憂，對悲慘勞苦大眾的擔憂，也烙印著藝術家對人類的美好未來的感傷。

藝術意蘊是深藏在藝術形象之中的含意與意味，通常指作品的文化內涵和人文精神。它在偶然中蘊含著必然，在個別中包含著普遍，在有限中體現出無限。

優秀的藝術作品具有深刻的藝術意蘊和獨特的藝術創意，進而顯示了它較高的藝術價值和文化品格。因此，欣賞者不僅要細心體驗和品味藝術品的審美意蘊，而且還要細心感受它的思想意蘊，對藝術品審美內涵的把握就是一個領悟藝術品藝術意蘊的過程。

老舍（1899年～1966年）
現代小說家、劇作家。滿族，正紅旗人，原名舒慶春，字舍予，出生於一個貧民家庭。他一生寫了約800萬字的作品，主要著作有：長篇小說《老張的哲學》、《趙子曰》，《二馬》、《文博士》、《駱駝樣子》、《四世同堂》，《鼓書藝人》、《正紅旗下》（未完），中篇小說《月牙兒》、《我這一輩子》，短篇小說集《趕集》、《櫻海集》、《蛤藻集》，劇本《龍鬚溝》、《茶館》等。

套中人——典型

藝術典型指的是藝術作品之中那些具有高度典型性的形象體系，它具有獨一無二、不可重複的特點。

提起短篇小說家契訶夫，人們首先想到的一定會是他最著名的短篇小說——《套中人》。在這短短的篇幅中，契訶夫生動的描繪了一個害怕新事物，將自己困在舊事物中的衛道士形象。

別里科夫是學校的希臘語教員，不管在什麼天氣，他都會穿著棉大衣、套鞋，帶著雨傘，甚至還戴著墨鏡，耳朵裡塞著棉花，總是把臉藏在豎起的衣領裡。他所有的東西都放在套子裡，他的傘、他的懷錶，還有他削鉛筆的小刀。他的房間非常的小，但他還會在床上掛上帳子，睡覺的時候也一定要用被子蒙著頭。

他支持官方的一切有關禁止的規定，但如果是關於批准的，他總會覺得不安全。他時刻監督著別人的行為，一旦覺得對方的行為超過了限制，他就會拿出他的口頭禪：「哎呀！千萬不要惹出什麼事端！」他依次到教員家串門子，其實就是想限制他們。因為他的行為，鎮上所有的人都變得謹小慎微，他們不敢大聲說話，不敢寫信、不敢交朋友，一切都過得小心翼翼。

曾經別里科夫也有過一段短暫的愛情，然而，僅僅因為對方騎了自行車——對他來說，女人騎自行車是多麼反常、多麼不雅的一件事啊——於是他離開了對方。

然而，愛情的打擊讓他一蹶不振，一個月後他便過世了。過世對他來說，也許是一件快樂的事，因為他終於可以安寧的、永遠的躺在一個套子裡了。

別里科夫這一形象十分具有典型意義，生動地反映了在沙皇統治下的俄羅斯壓抑、黑暗的生活現狀。當時的亞歷山大三世實行恐怖統治，俄羅斯密探遍佈，告密誣陷之風盛行，而別里科夫似的人物就生活在人們周圍，弄得百姓人人自危。

典型，又稱典型人物、典型性格或典型形象，是指藝術作品中塑造得成功的人物形象。

藝術典型是普遍性與特殊性的有機統一，也是必然性與偶然性的有機統一。任何藝術典型，都是在鮮明生動的個性中體現出廣泛普遍的共性，在獨一無二的個別形象中體現出具有普遍性的規律。

藝術典型的個性，是指作品中人物形象獨特，不僅有獨特的外表、獨特的行為、獨特的生活習慣，而且有獨特的性格、獨特的感情、獨特的內心世界，也就是說，這個人物形象應當是獨一無二，不可重複的。

梅蘭芳（1894年～1961年）
原名潤，字畹華、浣華，號鶴鳴，祖籍江蘇泰州，京劇旦角演員，其八歲開始學戲，十歲首次登臺，1913年二十歲時開始獨立挑班唱頭牌。1918年後，梅蘭芳移居上海，這是他戲劇藝術爐火純青的巔峰時代，綜合了青衣、花旦、刀馬旦的表演方式，創造了醇厚流麗的唱腔，形成獨具一格的梅派。他所創造的梅派藝術體系與斯坦尼斯拉夫斯基、布萊希特戲劇藝術體系並列為世界三大藝術體系。

蛙聲十里出山泉——意境

意境，就是藝術的境界，是指藝術作品中呈現的情景交融、虛實相生、活躍著生命律動的韻味無窮的詩意空間。

西元1951年的一天，著名作家茅盾到齊白石家拜訪。言談間，茅盾隨手從案頭拿起一本書，無意間看到清朝詩人查慎行的一首詩：「螢火一星沿岸草，蛙聲十里出山泉。新詩未必能諧俗，解事人稀莫浪傳。」

作家覺得詩中「蛙聲十里出山泉」一句非常有詩意，於是突發其想，請齊白石用畫將詩句中的意境表現出來。

「蛙聲十里」只能夠透過聽覺器官感受出來，要用視覺藝術的繪畫來引起觀眾的聽覺感受，這可是藝術上的一大難題；且「蛙聲十里」是由「山泉」出，那麼就說明就只能透過山泉來表現「蛙聲十里」了，這可真是藝術創作上的一個巨大的挑戰。這個時候的齊白石已經是九十一歲高齡了，這個難題對他老人來說無疑是一項嚴峻的考驗。但是老人並沒有畏縮，他決定挑戰藝術領域中的這一難題。

「蛙聲如何畫？」老人想了很長時間，他反覆吟誦詩句，後來詩句中的「出山泉」三字給了他靈感的火花，「對，我就只在『泉』上作文章。」

於是，老人在那四尺長的立軸上，用簡略的筆墨畫出兩座遠山，一道急流從山澗的亂石噴瀉出來，汩汩地自遠而近，但卻並沒有畫出一隻蛙。這樣哪能展現詩中的意境呢？於是，老人巧妙的在湍急的水流中畫了幾隻歡愉地游動著的活潑的小蝌蚪……

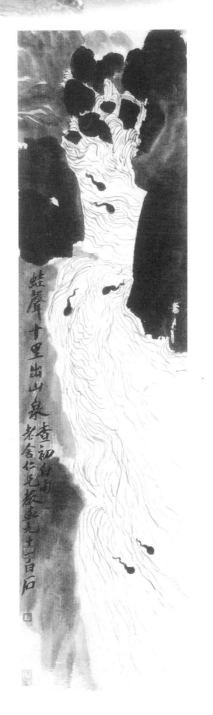

齊白石老人以自己對藝術的真知灼見，憑藉著幾十年的藝術修養，就這樣把「蛙聲」這一可聞而不可視的特定現象，透過酣暢的筆墨表現了出來。

聽說畫家完成了這一高難度的作品，茅盾懷著一顆好奇的心再次來到了白石老人家。他接過畫作一看，畫面上並沒有鼓腮鳴噪的青蛙，高處抹了幾筆遠山，一道急流自山澗亂石中傾瀉而出，急流中夾著六隻活潑歡動栩栩如生的小蝌蚪，牠們搖曳著小尾巴順流而下、戲水玩耍，似乎不知道已離開了青蛙媽媽。畫中的亂石、急流、蝌蚪、遠山，十分和諧的水乳交融，傳神地表現了詩中的美妙意境。雖然畫面上看不見青蛙，但畫面上那稚嫩的蝌蚪讓人不禁聯想到遠處源頭的蛙媽媽，隱隱好像聽到了遠處的蛙聲一片。

茅盾看了，不由得為白石老人藝術手法深深折服了。

齊白石創作的《蛙聲十里出山泉》，畫面上沒有蛙，而觀者卻看畫有如聞到蛙聲之感，產生聯想無數，他正是充分運用了虛實相生的作畫技巧，才使得我們產生畫中畫外皆有畫的聯想。

　　意境的結構特徵就是虛實相生，它由兩部分組成：一部分是眼可見的因素，稱為「實境」；另一部分是不可見的因素，稱為「虛境」。

　　虛境是實境的昇華，它制約著實境的創造和描寫，是藝術中意境結構的靈魂，居於統帥地位，決定著整個意境的藝術品味和審美效果。

巴爾扎克（1799年～1850年）

法國著名作家，歐洲批判現實主義文學的奠基人和傑出代表，代表作有《歐也妮‧葛朗台》、《高老頭》，他未完成的作品《人間喜劇》被譽為「法國社會的一面鏡子」。文學大師雨果評價他：「在最偉大的人物中，巴爾扎克是名列前茅者；在最優秀的人物中，巴爾扎克是佼佼者。」

杜甫的「萬景皆實」
——中國美學

中國美學，是一門研究中華民族的審美意識發生、發展和變化規律的學問，它主要研究中國歷史上重要的美學理論家和美學理論著作的美學思想，並關注中國不同的歷史時期有代表性的文學藝術家及其創作實踐所表現出來的美學思想。

盛唐時代，杜甫度過了一段南北漫遊、輕衣裘馬的悠遊生活。他二十歲南下吳越，二十四歲回到洛陽，二十五歲東遊齊趙。這一時期，他懷抱著巨大的抱負，自謂「能立登要路，致君堯舜」。但到了天寶747年，他參加了由李林甫操縱的一次考試，陷入騙局。落第之後他先後回到偃師、長安，獻賦上書，希望能得到引薦，但都落空。

唐玄宗後期，君主沉溺於聲色，揮霍無度，不再過問朝政，朝庭之上奸佞當道，狼狽為奸，極盡奢侈，對民間的盤剝日益加劇：王公百官大量兼併土地，大量農民成為失去土地的流民。此時安祿山身兼幽州、平盧等四鎮節度使，東北邊境一片混亂……一場巨大的動亂正在醞釀之中，而玄宗卻一無所知。

天寶755年10月，唐玄宗攜楊貴妃往驪山華清宮避寒。11月初，杜甫就任右衛率府兵曹參軍的官職，上任中途經驪山，只見路邊屍骨遍地，三兩個衣著單薄的百姓瑟縮發抖，聲聲呻吟；而華清宮內歌舞昇平，極盡奢華，宮外羽林軍校往來如織，氣象萬千。咫尺之間，榮枯差別如此，杜甫心中無限感慨。

11月末，擁有重兵的范陽節度使安祿山發動其所屬部兵及同羅、奚、契丹、室韋兵共15萬，在范陽造反。天寶756年5月，潼關失守，戰火所經之處，州縣殘破，所有房屋均化為廢墟。

得知戰亂消息的杜甫，萬分憂心家中的妻兒，於是，在一個寒冷的半夜，杜甫冒著凜冽的風霜，爬山路，越險橋，歷盡艱辛回到了他位於奉先的家。誰知他剛一進家門，就聽到悲聲嚎哭，「吾兒啊，你就這樣去了？再過幾日，你就不覺餓了，你就等不了嗎？」由妻子的哭聲中得知愛子死訊，杜甫心痛萬分：我做父親的人竟讓兒子活活的餓死！……於是，他開始深刻地反省自己，回顧人生，寫出了《自京赴奉先縣詠懷五百字》的名篇。在詩中，他由自己的遠大抱負落筆，寫到其沿途的所見所聞，透過描述宮廷的奢華與百姓的苦難，引申出「朱門酒肉臭，路有凍死骨」的憤慨，後透過自己小家的不幸遭遇，延伸到萬民的艱難處境，發出了他對這個社會最嚴厲的批判。

萬景皆實，就是指藝術透過逼真的形象表現出內在的精神，用可以描寫的東西表達出不可以描寫的東西，具有一種從實處下筆，憑虛處傳神的美。

杜甫以景寫情，寓情於景，虛實相融，其詩寫實逼真，從小處、實處落筆，側面反映攸關國家人民命運的全局性問題。因而，中國美學曰其詩「萬景皆實」。

中國美學重視內在生命的體驗，審美活動就是超越有限人生，而達致生命的飛躍。西方美學以「形式」為核心，而中國美學只強調內在生命的融合，審美活動是由人的整體生命發出的，因此具有歷史代表性的思想成為中國美學的重要內容，這是中西美學的重要差異所在。

紫式部（約978年～1015年）
日本平安時代時期的女作家、歌作家。紫式部流傳至今的作品有《紫武部日記》、《紫式部家集》以及《源氏物語》等作品。紫式部因代表作《源氏物語》而馳名海外。這部作品是世界文學史上最早的寫實小說，以宮廷生活為背景，塑造了眾多個性鮮明的人物形象，展示了平安王朝上流社會腐朽的生活。這部優美、典雅的作品達到了日本古典文學的高峰，為日本散文的發展開拓了新的道路。

忍辱負重太史公
——中國藝術之「心」

藝術之「心」，是指藝術家在追求藝術或進行藝術創作的過程中展現出來的一種精神風貌。

司馬遷，字子長，生於夏陽龍門（今陝西韓城）。韓城古稱少梁，春秋時先屬秦，後屬晉，戰國時屬魏，後又入於秦，屢為秦晉、秦魏戰地，不少著名的戰役都發生在那裡。

司馬遷的童年正是在這充滿了故事的地方度過的，那時的他日日與農夫和牧童為伴，飽覽了故鄉的山水名勝，也得悉了許多相關的故事和歷史傳說，讓他產生出了對歷史的興趣。

司馬遷出生於史官世家，其父司馬談是漢朝有名的太史令。由於司馬遷從小就生長在史官家庭，受到了良好的文化薰陶。十歲的時候，他就能夠誦讀用籀文（先秦古文字）寫就的文獻，學習了古文《尚書》、《春秋》等等。

元封元年，太史令司馬談因病無法參加漢武帝在泰山舉行的封禪大典。一向把修史視為自己的神聖使命的司馬談，對無法去參加封禪大典感到無比遺憾，但使他抱恨終身的，則是無法完成自己終生之壯志了，於是，他把希望寄託在剛剛漫遊返回的兒子司馬遷身上，希望司馬遷繼承其遺願，完成史書的編著。司馬遷也向父親發誓，一定將修史一職好好的完成。

　　三年後，司馬遷繼任太史令並參與制訂太初曆和《太史公書》，即《史記》的寫作。

　　西元前99年時，騎都尉李陵率5000士卒隨貳師將軍李廣利追擊匈奴。李廣利大敗而逃，致使李陵陷入重圍，其威武不屈連續奮戰九天，終因眾寡懸殊，矢盡糧絕而被迫投降。

　　消息傳來，朝野謠言四起。劉徹一怒之下將李陵一家老小悉數關入死牢。滿朝文武，紛紛附和皇帝，一致指責李陵的不是，此時，心地耿直的司馬遷卻出來為李陵辯解，他認為李陵之所以降敵，一定是另有隱情。處於暴怒中的皇帝壓根兒聽不進去，認為其是有意詆毀李廣利（劉徹寵妃之兄），偏向李陵，於是就將其定了一個「誣上」的罪名，處以宮刑後關入獄中。

　　在獄中，司馬遷精神一度面臨崩潰，對胸懷大志的他而言，宮刑對人格的侮辱和踐踏是無法忍受的，然而，他想起了父親的臨終囑託，想起了自己未盡的理想，他想到了一個又一個在困境中忍辱立著的先人：周文王拘而演《周易》；屈原遭放逐亦作《離騷》；左丘明雙目失明，卻寫下了《國語》；孫子遭臏刑，仍著《兵法》……他不斷的告訴自己這些人的故事，藉著這些人物的精神，他強忍巨痛，發憤繼續著述《史記》。

　　西元前91年，即漢武帝征和二年，司馬遷窮盡畢生的精力，終於完成了空前絕後的歷史巨著——《史記》。

　　受盡種種屈辱和苦難，司馬遷卻並沒有因此消沉和絕望，可以說，正是因為他有著一顆為藝術獻身、「雖萬死而不辭」的藝術之「心」，才能夠創造出《史記》這樣的奇蹟。

在歷史的長河中，一批又一批的偉大藝術家懷抱著對藝術的無比熱愛，歷經無數劫難，給世人留下一件又一件空前絕後的藝術宏篇巨作。他們不畏懼逆境、不害怕苦難，為了真正的傾訴自己的審美體驗，執著地表達著發自內心深處的聲音，正是因為這群人，我們才得以領略如此燦爛輝煌的文化。

王維（701年～761年）

唐詩人、畫家。字摩詰，原籍祁（今屬山西），父遷居蒲州（今山西永濟），遂為河東人。開元進士，累官至給事中。他不僅是有名的畫家，還是著名的詩人，又精通音樂，具有多方面的文化修養。其詩現存不足400首，其中以描繪山水田園和歌詠隱居生活一類成就最大。名作有《終南山》、《漢江臨泛》、《山居秋暝》、《青溪》、《過香積寺》、《藍田山石門精舍》、《輞川集》20首、《新晴野望》等。

六祖慧能創禪宗
——中國藝術之「悟」

中國藝術之「悟」，指的就是中國傳統藝術的一種直覺思維，是藝術審美思維方式的一種感性直覺。

西元620年，在范陽（今河北涿州）為官的盧行瑫因官場混亂傾軋，被下放到了嶺南新州（今廣東新興縣）落籍為民。後與當地一土著女子李氏成婚，生下一子，即後來的六祖慧能。

慧能三歲時，其父就因病去世，留下他孤兒寡母艱難度日。由於家境貧寒，又無勞動力，小小慧能不得不上山打柴，藉以維生。生活的磨難，人世的艱辛，使得慧能對人生有了深刻的領悟。

有一回，慧能給人送柴途中忽然聽到有人誦讀《金剛經》，聽得經文，他忽有所動，決心悟道學佛。二十四歲那年，其母病逝。沒有了母親的牽掛，慧能悟道之心再起，於是他長途跋涉，

不畏艱辛，來到湖北五祖寺，拜見了五祖弘忍。

剛開始時，五祖得知慧能是嶺南蠻荒之人，不願收留他，但慧能說，人有南北地域之分，佛性豈有分別。因以其特有的善根、過人的智慧以及非常人能及的悟性，五祖改變了態度，留下了他。

八個月裡，慧能打雜、舂米，勤勞精進，毫不懈怠，漸得五祖賞識。後來他又以一首「菩提本無樹，明鏡亦非台，本來無一物，何處惹塵埃」的示法詩，深得五祖的賞識，並受五祖衣缽相傳成為佛門的第六代宗師，即六祖。

慧能跪受衣缽之後，問道：「法吾既受，來日缽該傳何？」

五祖回答說：「法則以心傳心，皆令自悟自解。自古佛傳本體，師密付本心。衣為爭端，止汝勿傳。若傳此衣，命若懸絲。汝須速去，恐人害汝。」

五祖又囑咐慧能：「以後佛法將透過你而大興。你趕快往南方走，這當中你遇有劫難，故爾切勿急於出來弘法。」

於是，慧能拜別了五祖，開始南行。西元676年，慧能在廣州遇到印宗法師，剃髮授戒成為正式的僧人，進而開始了他輝煌的弘法生涯。

他雖然不識文字，讀不了經，但他以其超人的智慧講經說法，過人的悟性解釋諸經妙義。禪宗很快傳遍大江南北，繁榮空前，人類文明史上終於綻放了一朵最為燦爛的智慧奇葩——禪。

禪宗做為中國獨有的佛教教派，主張教外別傳、不立文字，提倡心性本淨、佛性本有、直指人心、見性成佛，對後來的中國傳統藝術產生了深遠的影響。

慧能胸無點墨，一字不識，可是他卻說出了流傳千古的禪宗哲學。看來，一個

人的經歷，特別是苦難，往往是他生命智慧噴發的動力之源。

　　在艱難的生活中，慧能超越了苦難，並悲憫眾生，了悟了世間一切，領悟了所謂的禪的智慧。

　　中國的傳統藝術講究「悟」，也就是透過一種直覺的思維，領略到藝術的美感，真正去體會那「可意會而不可言傳」的妙處，從這種意義上來說，真正的藝術家必須有「悟性」。

亨利・柏格森（1859年～1941年）
法國著名哲學家。生於巴黎。從小便接受了典型的法國式教育，對哲學、數學、心理學、生物學有深厚的興趣，尤其酷愛文學。1927年，「為了表彰其豐富而生氣勃勃的思想和卓越的技巧」，他被授予諾貝爾文學獎。其主要著作有《時間與自由意志》、《物質與記憶——身心關係論》、《形而上學導論》、《創造的進化》、《生命與意識》、《道德與宗教的兩個起源》等。

康士坦茨的美學家
——藝術鑑賞

藝術鑑賞，是指以具有美的屬性的藝術作品為對象，進行複雜再創造活動，而得出審美評價、共鳴享受，它是人類審美活動的一種高級、特殊的形式。

西元1945年以後，在前聯邦德國、奧地利和瑞士，「新批評」的變種「文本批評」學派統治著當時的文學批評和理論領域。

這一學派的代表人物如維爾利、沃斯勒、凱瑟爾和施泰格爾等，他們強調文學的「自主性」與「獨立性」，將作品（詩作）視為一種「自在的、全封閉的存在」和客觀的認識對象，並聲稱作品是文學唯一的實體，其價值僅僅蘊含在作品自身之中，文本批評主張文學批評和研究必須「非意識形態化」，摒棄一切歷史的、社會的、傳記的背景資料，排除一切「主觀的心理因素」，對作品的文本進行「無任何前提」的觀照，才能獲得「客觀的科學性」。維爾利稱：「假如我們承認詩作是文學理論研究的核心對象，那麼，我們就不但應該，而且必須把作品的產生過程，它與作者的關係、來源、作用和影響，以及它在時代潮流中的意義和地位等統統排除在研究範圍之外。」凱瑟爾也說：「文學批評是一種發現詩作的固有性質和價值的科學性工作，不容許批評者有絲毫的主觀偏見，不論這種偏見源於何處，來自批評者個人或是社會。」

他們（文本批評學派）將文學作品從文學發展的歷史背景下孤立出來，割斷了作品與文學傳統的紐帶，嚴重地壓制和阻礙了新的批評和研究方法的產生。終於，

六〇年代爆發的「反權威」浪潮將它首當其衝地做為攻擊的對象。

六〇年代初，西歐各國的公眾意識日益活躍，知識界和青年學生對政治的關心大大加強，整個社會生活迅速「政治化」。

到六〇年代中期，法國、前聯邦德國等地爆發了大規模的學生運動；學術領域，也出現了一股強烈的革新潮流。前聯邦德國，越來越多的文學工作者認為，以文本批評學派所代表的學院式文學批評和研究的極端形式主義的理論和過時的方法論嚴重脫離了文學創作和批評的實際。

於是他們進行了一次廣泛的討論，明確了文學與社會存在的關係以及文學的本質、功能和效用。而那些以文本批評學派為主體的舊的文學理論和研究方法終於因為自身的缺陷，逐漸喪失其統治地位並日益衰落和走向解體。於是，接受美學應運而生了。

西元1966年，前聯邦德國五位年輕的文藝理論家和羅曼語、斯拉夫語、英語文學教授沃爾夫岡・伊瑟爾、曼弗萊德・福爾曼、漢斯・曼伯特・姚斯、沃爾夫岡・普萊森丹茨和尤里・施特里德聚集於德國南部新建的康士坦茨大學，對傳統的文藝理論和方法做了一番徹底的革新。他們提出的理論被稱之為「接受美學」，並被冠上了「康士坦茨學派」的名稱。

「接受美學」認為，一個文本在讀者閱讀之前，它只能算是半成品，只有當讀者閱讀了這個文本，這一作品已經融會了讀者的審美情感之後，它才能算是完整的存在。

這一觀點確立了讀者在藝術鑑賞的中心地位，肯定了讀者對藝術作品積極主動

的審美再創作功能，是藝術鑑賞的重要發展階段。

　　藝術鑑賞，是指讀者、觀眾、聽眾憑藉藝術作品而展開的一種積極的、主動的審美再創造活動。鑑賞的本身便是一種審美的再創造藝術鑑賞活動，而所有的藝術作品只有經過這一再創造，才能真正獲得現實的藝術生命力，否則是沒有任何價值存在的。

蕭邦（F・F・C・Chopin）（1810年～1849年）
波蘭作曲家、鋼琴家，十九世紀歐洲樂壇上的一顆明星。他的作品詩意濃郁，充滿著震憾人心的抒情性和戲劇性力量，又具有強烈的波蘭民族氣質和情感內容，代表著「黃金時代」的浪漫主義音樂。他一生不離鋼琴，所有創作幾乎都是鋼琴曲，被稱為「鋼琴詩人」。他的主要作品有：兩首鋼琴協奏曲（E小調、F小調）；三首鋼琴奏鳴曲（C小調、降B小調、B小調）；二十四首鋼琴練習曲等。

米開朗基羅的石頭天使
——鑑賞力的培養

鑑賞力是建立在鑑賞基礎之上的一種認識與自由協調的審美能力,它立足於現實社會生活,是學習和時間的產物。

據說,米開朗基羅出身於世家,他的父親是位脾氣暴躁而且懼怕上帝的法官,母親在他很小的時候就離開了人世,出於無奈,父親只好把他寄養在奶媽家中。奶媽的先生是位遠近聞名的石工,於是,米開朗基羅就這樣在石頭堆裡看著他又敲又打的。

時光荏苒,小米開朗基羅漸漸地長大了,他熱愛雕刻,對藝術更是著迷。然而,他的父親喜歡經濟學,熱愛法學,對雕刻藝術一貫抱有歧視的態度。因此,一看到米開朗基羅對著石頭發呆,父親便又打又罵,企圖阻止他對藝術的興趣。然而,這個法子在一般孩子身上可能會起作用,用在米開朗基羅身上卻是收效甚微的,他始終不願放棄對藝術的執著追求,最後,讓步了的父親只好把他送進一所雕塑學校學習。

幾年後,米開朗基羅已成為一名世人公認的雕刻藝術家,為了完成一尊雕塑,他一直在尋找一塊質地和紋理都恰到好處的大理石。在一個百無聊賴的夏日,他隨意閒逛,來到一個陌生的山區。一塊貌似平庸的大石頭突然躍入他的眼簾,欣喜的米開朗基羅不斷地來回觀察著這塊普通石頭的尺寸、形狀、硬度、結構,以及表面粗細等。正在這時,附近冒出一位採礦工人,他走過去用驚訝的義大利語詢問:

「先生，看樣子，你很喜歡這塊大石頭，它放在這裡已經很久了。」

米開朗基羅用期盼的口吻問道：「先生，可以把它送給我嗎？」

採礦工人接著道：「先生你想要嗎？這塊大石頭既不好看，而且放在這裡也沒什麼用，即使擺在家裡還挺佔空間的。如果你真想要的話，我可以免費幫你搬到家裡。」於是，米開朗基羅便客氣地說道：「好！那麼就麻煩您了。」

採礦工人用他那強有力的臂膀將大石頭送到米開朗基羅的家。正好看到這一幕的鄰居好奇的問：「要這麼大一塊石頭做什麼？有什麼意義與收藏價值嗎？」

米開朗基羅露出了神秘的微笑，說：「這塊大石頭，現在還不能收藏，那是因為石頭裡的天使還沒有誕生呢！」

鄰居聽完後，滿臉疑惑的想：腦袋出問題了吧！石頭裡竟然會誕生天使？

時間在不經意中流逝，數月之後，這塊普通石頭重新展現在世人面前，而這時候，它已經變成了米開朗基羅舉世無雙的微笑天使──

這就是眾所周知的「大衛像」。

鑑賞力是一個循序漸進、逐步提高的過程，擁有藝術鑑賞力更是一個累積與培養的過程。故事中的米開朗基羅正是依靠他那廣博的才識、深厚的文化底蘊、涉獵藝術境地，捕捉了石頭的美，完成了驚世之作大衛雕像，這充分證明了鑑賞力是靠長久累積、培養起的人生觀、價值觀、歷史觀而綜合形成的一種對客觀事物鑒別、賞析、評價的能力。

藝術鑑賞力的培養與提升，離不開對大量鑑賞優秀作品的實踐；離不開熟悉且掌握藝術的基本知識和規律；離不開一定的歷史知識與豐富的文化知識；更離不開與之相對的生活經驗與生活閱歷。

藝術源於生活而又高於生活。藝術創作離不開現實社會生活，藝術鑑賞更是同樣離不開社會生活。審美主體又總是在自己生活經驗的基礎上來感受、體驗和理解藝術作品的。鑑賞主體的生活閱歷越豐富、越深刻，就越有助於對藝術作品的審美欣賞。

張大千（1899年～1983年）

現代畫家。名權，後改作爰，號大千，小名季爰。1899年5月10日生於四川省內江縣，先世廣東省番禺縣人。張大千三十歲以前的畫風「清新俊逸」，五十歲進入「瑰麗雄奇」，六十歲以後達「蒼深淵穆」之境，八十歲後氣質淳化，筆簡墨淡，其獨創潑墨山水，奇偉瑰麗，與天地融合。他畢生的創作，「包眾體之長，兼南北二宗之富麗」，集文人畫與作家畫、宮廷藝術與民間藝術於一爐，舉凡人物、山水、花鳥、蟲魚、走獸、工筆、寫意，無一不能，無一不精。

陽春白雪與下里巴人
——鑑賞心理

藝術學中的鑑賞心理是指讀者、觀眾或者聽眾針對藝術作品而展開的一種積極的、主動的審美再創造活動。

先秦時期，宋玉曾經給楚襄王講了這麼一個故事：

有一位十分著名的歌者，他雲遊四方，以歌唱為生。這天，他來到了楚國國都郢，一切收拾妥當，他便來到了繁華的市集，尋找到一塊空地，擺下臺子打算賣藝。一陣鑼鼓宣揚之後，不少人圍了過來，見到來人不少，歌者便唱了起來。

最初他唱的是楚國很有名的一首民歌——《下里巴人》，這首歌幾乎所有的楚國人都會唱，他一開唱，便有數千人和著他唱了起來，大家齊聲合唱，十分壯觀。一曲即畢，掌聲雷動，聽歌者都十分興奮，想聽聽歌者下面會唱些什麼。歌者看到眾人十分捧場，於是精神抖擻，又唱了一首，這首歌叫《陽阿薤露》，也是楚國的歌謠，只是曲調稍微艱深，會唱的人少了很多，歌者雖然唱得十分動聽，但和著他一起唱歌的人卻大不如前，只有數百人與之合唱了。一曲唱罷，掌聲也少了很多。

歌者十分的驚訝，他看到臺下的人似乎沒有先前的投入，還有些人掉頭走了，以為是因為自己唱得不好，於是他打定主意，要好好的顯露顯露自己的本事。他想了一想，決定唱一首難度極大、技巧很多的楚國歌謠——《陽春白雪》。

歌者清清嗓子，開始唱了起來，他音色渾厚，舉重若輕，將所有的技巧處都表現得非常好。一曲唱完，歌者非常得意，想著，這次應該有很多的掌聲了吧！誰知傳入耳朵裡的鼓掌聲稀稀疏疏的，只有兩三個人在鼓掌，他往臺下望去，大多數人

都用一種茫然的眼神看著他，還有很多人已經轉身走了。

歌者鬱悶的收拾東西走回客棧，見到了店主人，他向店主人抱怨說：「楚國人根本就不懂得欣賞音樂嘛！」店主人問清楚了事情始末，笑著對他說：「《陽春白雪》那些曲子太過複雜高雅，都是些貴族們聽的音樂，一般的老百姓們根本不會去聽，自然不會讚揚你了。你既然在百姓中表演，只有選擇那些百姓們喜歡的通俗音樂，他們才會喜歡嘛！」聽到這裡，歌者才恍然大悟。

楚國百姓的表現，鮮明的體現了藝術鑑賞中的保守性心理。在藝術鑑賞中，始終存在著多樣性與一致性、保守性與變異性等問題。

多樣性是指，人們在進行藝術欣賞的時候，要求有著豐富多變的形式和內容，以滿足他們的需要；一致性指，同一時代、同一民族的鑑賞者，常常表現出某種共同的或一致的審美傾向。保守性是指，人們在進行藝術審美的活動時，往往是依照慣有的偏好和趣味進行選擇的，它具有某種定勢；變異性則指隨著時代的發展和變化，人們的審美趣味也會隨之發生改變。

呂利（1632年～1687年）
出生於佛羅倫斯一個富足的磨房主人家庭，義大利裔法國作曲家，法國巴羅克音樂的代表性人物。他有著多方面的才能，擔任過芭蕾演員、小提琴手，後來成為樂隊指揮，並為王室創作芭蕾舞曲。曾被任命為「宮廷御用舞蹈家和音樂家」，主宰法國宮庭的音樂。他曾與戲劇家莫里哀合作，創作了十餘部舞劇及音樂喜劇，也曾出任皇家舞蹈學院院長，培養了許多舞蹈人才。其代表性的歌劇有《阿爾采斯特》、《黛賽》、《阿爾米達》、《伊西斯》、《阿馬第斯》等；舞劇有《貴人迷》、《逼婚記》等。此外還有不少嬉遊曲、歌曲、教堂音樂與其他體裁的音樂作品。

老太太看川劇──審美注意

審美注意，即審美態度，它是指日常意識中斷，而將心理集中指向審美事物。

《秋江》是川劇《玉簪記》中的一齣，其大致劇情是：書生潘必正赴臨安趕考，途中寄宿其姑媽尼庵，得以與道姑陳妙常相識，琴曲交流後相戀並私訂終生。老道姑即潘必正之姑媽發覺兩人戀情之後極力反對，遂逼走潘必正促其赴臨安趕考，妙常得知消息後心急如焚地趕到了秋江畔，雇一老艄翁，駕小舟追趕潘必正。

據著名戲曲家梅蘭芳先生回憶，他曾請一位老太太看川劇《秋江》……

那天，戲臺上：老艄翁雙手執槳，前仰後合，彷彿真如置身於江流中策舟行進，陳妙常不時催促，顧盼生姿，時而一個趔趄……

戲臺下，老太太時而跟著喝彩時而為劇中人兒焦急，可是卻又不時地以手指揉揉太陽穴，身旁的梅蘭芳不禁心生疑慮。

戲終，梅蘭芳關切地問老太太：「您感覺這齣戲演得如何？」「演員演得非常

好，可是我有暈船的毛病，所以看戲時覺得暈得厲害。」老太太的回答一語道破天機，梅蘭芳立刻茅塞頓開：原來是那老艄翁為表現在江流中划船行進而展現的舞蹈使會暈船的老太太頭暈起來。

那個虛擬的舞蹈，竟能讓老太太自己彷彿也置身船上，感覺到水流的湍急和小船的劇烈顛簸，不知不覺的頭暈起來，可見演員的動作是多麼真實。

可見，「形似」在戲曲表演中有著多麼重要的影響力。戲曲舞臺上的動作是實際生活動作的累積與概括。但是戲曲舞臺的表演動作不僅需要展現生活畫面，而且必須經過戲曲藝術家的變形處理才能傳達出人物的精神意緒。舞臺演員高超而逼真的動作，使那位老太太如同看到了生活中的真船真水，以致觸動了她過去暈船的經歷。

故事中的老太太，因為注意力全融入了戲曲中並進入了角色，所以她在觀看和體會陳妙常登船追趕潘必正的情節時就感覺到自己也置身於船上，進而感覺頭暈了起來。而她也一定深諳戲曲藝術的特點，懂得音樂戲曲是「以虛代實」的藝術，所以她才將審美注意集中於舞臺表演以致調動起了自己的生活體驗，進而產生了「身臨其境」的感受，於是「看著覺得頭暈」。

菲迪亞斯（約西元前490年～西元前430年）
雅典人，希臘雕刻家，歐洲古典雕刻藝術的代表。他的很多作品都已流失，只能從某些記載中或複製品中得知一二，已知的著名作品有《雅典娜》、《宙斯神像》。

蔡邕聽琴──感知

感知，是指人的感覺器官對客觀事物產生的反映，而藝術鑑賞正是從感知開始的。

蔡邕，字伯喈，是東漢年間有名的文學家、書法家、音樂家。漢獻帝時他曾出任左中郎將，因此後人也稱他「蔡中郎」，後來元朝戲曲家高明寫了《琵琶記》，劇中描寫了書生蔡伯喈進京趕考，留下妻子辛苦照顧雙親，而蔡伯喈高中之後娶了丞相之女，將父母、妻子拋諸腦後，直到妻子上京尋夫，才最終團聚。因為此劇，蔡邕成為後人口中的負心郎，但實際上，蔡邕正直高潔，王莽篡位後，他不肯侍奉新朝，帶著親人逃入了深山隱居，不愧其優秀藝術家的名號。

蔡邕不只在文學和書法上頗有建樹，在音樂上，他也異常出色。他創作有《蔡氏五弄》等曲譜，還寫作了現存最早的介紹琴曲的琴學專著──《琴操》，更有傳說說當年的《廣陵散》正是由他所作。而關於他和音樂的故事，也留存了不少。

據說有一年蔡邕居住在陳留，有天鄰居派人來邀請他共聚，說準備了不少酒菜，蔡邕聽說了，欣然前往。走到鄰居家門口時，他忽然聽到有人在屋內彈琴，蔡邕素來愛好音樂，聽到有琴聲，他便停下腳步來細聽，可是這一細聽之下，他發現琴聲中竟然隱隱有殺伐之音，蔡邕思忖：難道此人召我過來飲酒，實際上是想殺我嗎？一想到這裡，蔡邕不再逗留，立刻返身回家了。

這時鄰居的家人看到蔡邕來到門邊又回去了，立刻去稟告主人。此人大為不解，不知蔡邕因何離去，於是他連忙追上去，想問個究竟。蔡邕將原由告訴了鄰居，鄰居聽說了，也覺得很奇怪。於是兩人返回去問那彈琴者。彈琴者說：「我剛才在彈琴的時候，忽然看到一隻螳螂在慢慢地靠近一隻蟬，想要捉住牠做為食物，

那蟬並無知覺，還沒有飛走，而螳螂卻走一步停一步地向前。我心中緊張，擔心螳螂捉不到蟬，大概就這樣在琴聲中洩露出來了吧！」蔡邕聽到這裡，這才微笑著說：「就是這樣了，這就是我聽到殺伐之音的緣故了。」

感知是一種複雜的心理活動和審美過程，是對客觀事物的一種本能回饋，且受藝術家智慧結構和倫理結構的制約。

藝術鑑賞心理是以感知為基礎的，它包含感覺和較複雜的知覺。人們在欣賞藝術作品時，往往是透過視覺和聽覺這兩種高級感官，以直接的感知方式，去感知事物的色彩、線條、形狀、聲音等等。感覺是知覺的基礎，知覺是感覺的深入，感覺和知覺合稱為感知，在藝術欣賞中二者交織在一起，共同發揮作用。

審美感知在表面上是迅速地和直覺地完成的，但它卻是人的一種積極主動的心理活動，在感知的後面潛藏著鑑賞主體的全部生活經驗，還有著聯想、想像、情感、理解等多種心理因素的積極參與。

盧梭（Jean-Jacques Rousseau）（1712年～1778年）著名的法國思想家、文學家。1712年6月28日生在日內瓦，祖籍法國，信仰新教。盧梭崇尚自我，抒發感情，熱愛自然，具有自己鮮明的特色。他對十九世紀歐洲浪漫主義文學發生巨大影響，被公認為這一文學流派的先驅。其代表作有《致達朗貝論戲劇書》、《論不平等的起源》、《新愛洛綺絲》、《埃羅伊茲的故事》、《民約論》、《社會契約論》、《愛彌兒》、《懺悔錄》等。他還寫了兩部歌劇：《愛情之歌》和《村裡的預言家》。

垓下之戰之「四面楚歌」
——聯想

聯想，是指記憶的許多片段透過想像形式進行銜接，轉換為新的想法的過程，即人的思維中產生由此物想到彼物的一種思維活動。

西元202年8月，項羽與劉邦在滎陽、成皋等地交戰兩年，項羽軍中缺糧少食，腹背受敵，於是被迫與劉邦議和平分天下，以鴻溝（古運河名，位於今河南滎陽東）為界，東歸楚、西屬漢。

9月，項羽率楚軍依約東歸。劉邦部下張良、陳平建議其趁楚軍飢餓與疲憊時，對楚軍發動突擊。劉邦聽取了他們的意見，並使韓信、彭越分別由齊地（今山東）和梁地（今河南東北部）南下合圍楚軍，項羽被迫退兵於垓下。

12月，以劉邦、韓信、劉賈、彭越等為首的約40萬人的各路漢軍與10萬楚軍在垓下展開了激烈的決戰。楚軍迎戰不利而大敗，遂退入壁壘堅守，又遭漢軍重重包圍。力量懸殊的楚軍屢戰屢敗，糧絕兵疲，但卻靠著一股意志支撐，拼死抵抗。漢軍久攻不下，此時，韓信出策，命漢軍兵士夜唱楚歌。

夜幕降臨，寒風瀟瀟，漢營突然楚歌四起，那歌聲時而低沉悽愴，如訴如泣；時而聲音震天，似鬼哭狼嚎。楚軍兵士不禁想起家鄉的妻兒老小，以為家鄉親人都為漢軍所捉，無心戀戰，於是連夜紛紛逃離，營地亂作一團。項羽見大勢已去，只好趁夜率800騎突圍南逃。劉邦遣灌嬰率5000騎兵緊隨其後進行追擊。行至烏江，項羽迷路，但見江中有一舟等候。項羽苦笑道：「回想當年，江東八千子弟隨我渡江

西征，現在卻無一生還，我又有何顏面去見江東父老？天既然要亡我，我又何必過江！」

此時，漢兵殺聲震天已到眼前。項羽隻身衝入敵群，手舞鋼鞭，奮勇殺敵，可惜寡不敵眾，身受重傷，最後拔劍自刎，血灑烏江。

劉邦藉「四面楚歌」，使得楚軍聯想到家鄉的妻兒老小，無心戀戰，潰不成軍；而項羽聯想到大勢已去，行至烏江卻無心渡江，終自刎。垓下一戰終於成為戎馬一生、百戰不殆的項羽的「末日之戰」。

在藝術創作中，聯想也能夠使人產生一種特殊的心理感受。當一個人在欣賞他所喜愛的某個作品時，會感受到一種獨特的氣氛和環境，並從中聯想到特定的色彩和空間形式。藝術創作的過程中，聯想是記憶的提煉、昇華、擴展和創造，而不是簡單的再現。它是從這個過程中產生的一個設想導致另外一個設想或更多的設想產生，進而不斷地設計創作出新的藝術作品。

易卜生（Henrik Johan Ibsen）（1828年～1906年）
挪威「社會問題劇」的創始人，歐洲現代戲劇的創始人、詩人。作品有《仲夏之夜》、《勇士之墓》、《布蘭德》、《玩偶之家》等。他被譽為「現代戲劇之父」。代表作《玩偶之家》是世界舞臺上歷久不衰的劇作。他的劇作是繼莎士比亞、莫里哀之後的第三個戲劇高峰。

斷臂維納斯——想像

想像，是人的頭腦中對記憶表象進行綜合分析、加工改造，進而形成新的表象的心理過程。想像是思維的一種特殊形式，就是一般所謂的形象思維。

　　西元1820年2月，愛琴海的米羅斯島上，一個農夫在耕地時挖到了一尊女性的雕像，這尊雕像已經斷裂成了上下兩截，連同那刻著名字的台座、拿著蘋果的手腕以及其他斷片一起散落在土地中。這位農夫常年生活在古墓邊，一見這雕像便知道是非常珍貴的文物，於是他立刻將它就地掩埋，然後報告給了島上的法國領事。

　　當時正好有一名在愛琴海從事測量的法國海軍軍官，這位軍官是一名希臘藝術的愛好者，他一見雕塑，立刻斷定這是維納斯的雕像。欣喜若狂的他馬上告訴農夫，法國決定將雕像買下，隨即回去通知了法國大使，請求大使立刻派人前去交易。誰知道此時島上的長老中途插手，自行決定將雕像賣給在土耳其任職的一位希臘大官，並將雕塑裝上船，準備運往土耳其。法國人得知後迅速趕往島上，幸好此時愛琴海上起了暴風，裝載雕塑的船隻沒能出海，法國人於是軟硬兼施，他們給米羅斯島贈予了大量金錢，取得了島上放棄雕像的誓約書，終於將雕塑要了過來。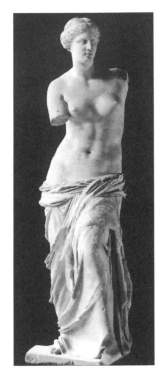

　　西元1821年3月2日，法國國王路易十八正式接受了這個禮物，將之陳列在羅浮宮特闢的展室中展覽。當雕塑呈現在大家面前時，所有人都為這尊雕像的完美讚嘆不已。它有著

豐腴健康的身形，半裸的身體呈螺旋型上升，美麗的橢圓型臉龐，希臘式挺直的鼻樑，平坦的前額和豐滿的下巴，還有那端莊高貴的表情，都堪稱完美無缺。

而最美的，卻是它那失去的雙臂，無數的藝術家構想過它雙臂擺放的位置：左手持蘋果擱在台座上，右手挽住下滑的腰布；右手捧鴿子，左手持蘋果，並放在台座上讓牠啄食；雙手拿著勝利花圈……但無論哪一種姿勢都不能讓人滿意，也許對人們來說，這尊雕像最美之處，就在於它能夠給人無盡的想像空間，讓人自由揮灑。

想像是指人腦中對已有表象進行加工改造而創造新形象的過程。在藝術鑑賞中，發揮觀賞者的想像力，對藝術作品進行主觀的解釋和鑑賞，也是必不可少的一個過程。

鑑賞主體的想像必須以藝術作品為依據，只能在作品規定的範圍和情境中馳騁想像，因此藝術作品對鑑賞活動的想像起著規定、引導和制約的作用。

培養和發揮想像力，是人們提高藝術鑑賞力的一個重要環節，對於觀賞者來說，生活經驗的豐富、藝術素養的高低，都決定了想像能力的大小，也決定了觀賞者所能獲得的審美享受和審美愉悅，因此，觀賞者應該不斷提升自身的藝術修養和審美能力，以獲得更大的想像空間。

李白（701年～762年）
字太白，號青蓮居士，是屈原之後唐代最為傑出的浪漫主義詩人。其詩風雄奇豪放，語言明朗，想像奇特，音律和諧自然變化。他擅長從民歌、神話傳說及故事中汲取素材，構成其詩特有的瑰麗、神異的色彩。有「詩仙」之稱。與杜甫並稱「李杜」，著作有《李太白集》。

或謔張飛鬍，或笑鄧艾吃
——情感

情感，是指人遇到外界刺激後產生的心理反應，如喜、怒、悲、恐、愛、憎等。它是藝術的核心。

　　漢末之際，群雄並起，有志之士紛紛逐鹿江湖，希望能夠闖出一片天下。曹操「挾天子以令諸侯」，消滅了跋扈囂張的董卓，聲勢壯大；孫權藉祖上蔭佑，佔據著富饒廣大的江東，自立為吳國；劉備為漢朝皇室之後，依靠著自己的結義兄弟，也逐漸闖出了一片天，最終形成了三國割據的局面。但後來曹操之子曹丕雖篡帝位自立為王，但魏國便為司馬懿所奪，改為晉國；而吳蜀兩國大將凋零，一蹶不振，最終成為司馬家族的囊中之物。

　　魏晉之後，晉朝史學家陳壽將三國時期的歷史編成了史書《三國志》，南朝宋人裴松之為之做註，增補了許多的資料，註文比原著還多出了數倍。從這個時候開始，有關三國的故事便成為人們最喜聞樂見的素材了。

　　到了唐朝，三國時的人物、故事已經為當時的老百姓們所熟知，日常生活中，他們總愛以此為話題，李商隱的《驕兒詩》中說當時的兒童們「或謔張飛鬍，或笑鄧艾吃」，可見他們對三國時的人物是相當的熟悉，而對於張飛大鬍子的戲謔和對鄧艾口吃的嘲笑，其實也反映了當時人們對這些人物發自內心的喜愛。

　　宋朝之時，三國故事已經成為「說話」中的獨立科目之一，「說三國」是當時最受歡迎的講史門類，還出現了專門說「三國」的著名藝人，而在當時的講史話本

中，已經開始出現了以劉備為正宗的思想傾向，蘇軾曾記載，當時的「薄劣小兒」「至說三國事，聞劉玄德敗，顰蹙眉，有出涕者；聞曹操敗，即喜唱快。」可見老百姓已經出自本身的情感傾向，自然而然的希望劉備勝利，而這大概是因為劉備慣常所體現出的寬厚仁愛的性格，讓人們在感情上更加傾向於他來做統治者，而曹操殘暴奸詐的性格，也讓他最不為百姓所愛，儘管人們都知道三國爭霸的結局，但還是免不了要在心中自行謀劃希望的結果。

也許正是因為這數百年間百姓們統一的心理感情，也許是因為作者本身在感情上也希望劉備能夠獲得勝利，明末時的章回體小說《三國演義》依舊遵循了這種「尊劉反曹」的習慣定式，奉劉備為正宗。

在藝術鑑賞中，情感做為一種審美心理因素，起著非常重要的作用，或者可以這麼說，強烈的情感體驗正是審美活動區別於其他科學活動與道德意識活動的最大特點。

情感是對客觀現實的一種特殊反應形式，是對客觀事物是否符合人的需要的一種複雜的心理反應，是主體對待客體的一種態度。藝術鑑賞活動中，情感總是以注意和感知做為基礎。說到底，情感就是藝術品的一種表現形式，它是藝術的生命，也是藝術鑑賞中最重要的一環。

白居易（772年～846年）
唐朝偉大的現實主義詩人，字樂天，號香山居士，晚年官至太子少傅，諡號「文」，世稱白傅、白文公。在文學上極力宣導新樂府運動，主張「文章合為時而著，詩歌合為事而作」，他的詩大多表現對封建制度的諷刺，對人民疾苦的同情。語言通俗易懂，對後世頗有影響。代表做為長篇敘事詩《琵琶行》、《長恨歌》等。著有《白氏長慶集》七十一卷。

你是人間的四月天
——理解

審美心理中的理解因素往往表現為一種似乎是不經思索直接達到對藝術作品的理解。

1934年5月，《學文》一卷第一期上刊載了林徽因的新詩——《人間四月天》：

我說你是人間的四月天，
笑響點亮了四面風；輕靈
在春的光艷中交舞著變。

你是四月早天裡的雲煙，
黃昏吹著風的軟，星子在
無意中閃，細雨點灑在花前。

那輕，那娉婷，你是，鮮妍。
百花的冠冕你戴著，你是
天真，莊嚴，你是夜夜的月圓。

雪化後那片鵝黃，你像；新鮮
初放芽的綠，你是；柔嫩喜悅
水光浮動著你夢中期待的白蓮。

你是一樹一樹的花開，是燕

在樑間呢喃，　——你是愛，是暖，

是希望，你是人間的四月天！

此詩溫柔和婉，娓娓道來，雖則充溢著十足的感情，卻又不動聲色，並非一瀉而下，而是在雅致寧靜的詞語中緩緩流出，溫情脈脈。身為新月派的代表詩人之一，林徽因的詩優雅含蓄，意蘊深厚，然而正因為如此，這首詩卻讓後人議論紛紛，各持己見。

因為這首詩中只描寫作者對「你」深刻的感情，而沒有明確的人物指向，於是很多人都認為，這首詩是寫給林徽因曾經的情人徐志摩的。當年，徐志摩和林徽因在倫敦相識，才子佳人，又有著共同的文學愛好，因此十分的投緣，來往密切。年輕的徐志摩很快便陷入熱烈的愛戀，然而當時林徽因年紀尚幼，並不能接受這份感情。回到北平之後，林徽因認識了寬厚儒雅的梁思成，兩人有著建築學上共同的興趣，很快便在一起了。

而上面的這首詩，則是林徽因寫給她剛剛出生的孩子，她和梁思成的愛情結晶，長子梁從誡的，詩中所表達的，是一個母親對孩子全然包容的愛，是一個母親在面對自己的孩子時無比的讚嘆和憐惜。但是，就因為徐志摩和林徽因曾經朦朦朧朧的一段情，也因為徐志摩那些纏綿俳惻的情詩，更因為這首詩缺少明確的指向人物，很多人堅持認為，這首詩其實是林徽因寫給徐志摩的情詩，只是因為已婚的身分，所以沒有明確的點出徐志摩的身分。

直到今天，就算有明確的資料證明，這首詩是林徽因寫給孩子的母愛之詩，仍有許多的讀者堅持著他們的看法，認為這是林徽因對她與徐志摩愛情的委婉表達。

正是詩歌隱晦的表達方式，造成了詩歌解讀時的不同，但這種解讀也許不能算做是誤解，而只是藝術鑑賞者出於個人情感因素的解釋和判斷。

　　理解是藝術鑑賞審美心理中不可缺少的部分，藝術作品不僅具有感性的形式和生動的形象，而且還有內在的寓意和深刻的意蘊，並且常常具有朦朧性和多義性的特點，因此，在藝術鑑賞中，必然是情感體驗與欣賞判斷的結合，是感性因素與理性因素的結合。

　　藝術作品的內容和形式都需要人們運用自己的生活經驗和文化知識來進行理解和解讀，同樣的，藝術作品的內在意蘊和深刻哲理，更需要鑑賞者調動審美心理中的理解因素，才能真正體會和領悟到其中深刻的人生哲理。

馬致遠（約1250年～1323年）

元朝戲曲作家、散曲家，號東籬，字致遠，大都人。他在歷史上有「曲狀元」之譽，代表作為《漢宮秋》。他的作品題材主要有嘆世、詠景、戀情三類。作品語言清麗豪放，善於捕捉形象來熔鑄詩的意境，提升了元曲的格調，對元朝戲曲的發展做出了重要貢獻。著有雜劇十六種，今存《漢宮秋》、《薦福碑》、《岳陽樓》、《青衫淚》、《陳摶高臥》、《任風子》六種。

從《洛神賦》到《洛神賦圖》
——審美直覺

審美直覺，是指人透過事物的感性形式直接把握其內在意蘊和本質特徵的思維形式或心理能力。

東漢獻帝七年，擁有冀、并、幽、青四州的袁紹慘敗於曹操的官渡之戰後染病身亡。曹操趁機出兵，幽州刺史袁熙帶著殘兵敗將逃往遼西，其妻甄逸、女甄宓不幸落下，成了曹軍的俘虜。

甄宓長得美貌萬分，曹操兩子曹丕與曹植紛紛為之傾倒。而曹植才思敏捷，長得又俊逸非凡，與甄宓兩心相悅，互生情愫。誰知曹丕暗藏私心，他藉曹植沉醉於兒女私情之機，全力輔佐曹操平定天下，屢次建功，之後順利的奪得了世子之位。

漢獻帝二十六年，曹丕繼承了魏王之位，並立刻稱帝，史稱魏文帝。他強佔了甄宓為妻，將之立為皇后。而此時的曹植心灰意冷，孤身回到了自己的封地陳。

由於後宮佳麗眾多，甄妃色衰失寵，第二年便鬱鬱而死。這時，曹植入京陛見已貴為魏文帝的兄長曹丕，知悉兩人過往舊情的曹丕為讓曹植從此沉浸於喪失情人的悲傷之中，無心與他爭奪帝位，別具深意的將甄妃曾使用的一個盤金鑲玉枕頭賜給曹植做為紀念。

得知了心上人遭遇的曹植抱著盤金鑲玉枕，滿懷悽楚的返回封地。途經洛水時，夜宿舟中的曹植恍惚之間，遙見甄妃凌波御風而來……曹植夢中驚醒，想到甄宓出生時傳說為洛水女神下凡，故名「宓」字，不由得深切懷念起甄妃來，於是便

就著蓬窗微弱的燈光,寫下了一篇感天動地、千古不衰的愛情鴻篇《感甄賦》,後因曹丕不願世人知道這段愛情,便將之更名為《洛神賦》。

曹植在文中如此描述甄妃的美貌:「翩若驚鴻,婉若游龍,容耀秋菊,華茂春松,若輕雲之蔽月,似流頸秀項,皓質呈露,芳澤無加,鉛華弗禦。雲望峨峨,……」「體迅飛鳥,飄忽若神,凌波微步,羅襪生坐。轉盼流精,光潤玉顏,含辭未吐,氣若幽蘭,華容婀娜,令我忘餐。」「披羅衣之璀璨,珥瑤碧之華琚,戴金翠之手飾,綴明珠以耀軀。」甄妃的神韻、風儀、姿貌,到明眸、朱唇、細腰、滑膚,無一不描繪得淋漓盡致,使人好像也見到了一個活生生的美人。

一百年後的東晉,繪畫大師顧愷之閱畢《洛神賦》,大受感動,並為文中的美深深嘆服。於是他不假思索,根據文中的情節一揮而就,繪下了生動傳神、流傳千古的長達六公尺的繪畫佳作《洛神賦圖》。

《洛神賦圖》很好地傳達了原賦的思想境界,全幅作品分為幾個不同的場景,共畫了61個人物。它從曹植初見洛神(甄妃)起,以一系列極其鮮明的形象,畫出了一幅哀怨纏綿的連續畫圖:臨於水波之上的梳著高高雲髻的洛神,衣帶在風中翩翩起舞;表情凝滯的曹植站在岸邊,一雙秋水癡情嚮往著遠方水波上的洛神;而洛神顧盼之間也流露出傾慕之情,似欲去卻還留;初見之後,洛神一再與曹植相遇,日久情深。可是神人有別,洛神最終駕著六龍雲車逝於雲端,留下情根深種的曹植

獨自矗立於岸邊……畫中展現的泣笑不能、欲止難休的深情，最是動人。

顧愷之讀《洛神賦》，感性地領悟了賦中內在的美的意蘊，他的審美感官得到了極大的愉悅，他以他的審美直覺，用畫筆充分展示出洛神典雅美麗的形象，將畫和詩充分的結合在一起並完美的展現出來。

所謂審美直覺，是指人們在審美活動或藝術鑑賞活動中，對於審美事物或藝術形象具有一種不假思索而即刻把握與領悟的能力，使人剎那間暫時忘卻一切，聚精會神地觀賞它，全部身心沉浸在審美愉悅之中。

審美直覺的特點就是直觀性和直接性。人一接觸事物，未經理性分析就感受美感，這種直覺性貫穿於美感的一切形態之中，而這種直覺往往就是藝術創作的泉源。

王實甫

元朝雜劇作家，名德信，大都人。生卒年不詳。他的雜劇現今僅存有《西廂記》、《破窯記》和《麗春園》等十三部。其代表作《西廂記》，在元明兩朝就備受人推崇，被稱為雜劇之冠，此劇作表現了反封建禮教和反封建婚姻制度的進步思想。而且《西廂記》又被稱為元雜劇的「壓軸」之作，其作在戲劇矛盾衝突、結構佈置以及人物塑造等方面，都取得了很高的藝術成就。

琵琶弦外音──審美昇華

審美昇華是指鑑賞者在審美直覺和審美體驗的基礎上達到一種精神的自由境界後，透過藝術鑑賞的審美再創造活動，在藝術作品和藝術形象中直觀自身實現本質力量的事物化。

西元815年（唐憲宗元和十年），諫官白居易受朝臣誣陷，被貶為江州（今江西省九江市）司馬。

第二年秋的一個夜晚，白居易到潯陽江邊送別友人，想到將要悽悽慘慘地分別，於是不覺喝醉了。臨別的時候，茫茫的江水裡沉浸著明月，忽然聽見水面上飄來琵琶的聲音，那聲音，錚錚縱縱，極富韻味。白居易忘記了回去，友人也不肯起身，於是兩人悄悄地詢問是什麼人在彈琵琶，詢問後得知彈琵琶之人原是長安名歌伎。

白居易吩咐移近船隻，擺酒求見。經再三呼喚，彈琵琶之人才抱著琵琶緩緩走出船艙。應邀坐定，只見她擰轉軸子，撥動了兩三下絲弦，還沒有彈成曲調，已經充滿了情感：那每一弦都在嘆息，每一聲都在沉思，好像在訴說不得意的身世，她低眉信手繼續地彈啊，說盡那無限傷心的事。輕輕地攏，慢慢地撚。大弦嘈嘈如急風驟雨；小弦切切如兒女私語；弦聲嘈嘈切切，錯雜成一片，彷彿大珠小珠，落滿了玉盤．花底的黃鶯間間關關──叫得多麼流利，冰下的泉水幽幽咽咽──流得多麼艱難！流水凍結了，也凍結了琵琶的弦子，弦子凍結了，聲音也暫時停止；突然爆破一只銀瓶，水漿奔進，驟然殺出一隊鐵騎，刀槍轟鳴……曲子彈完了，她緩緩地放下撥子又插到弦中，四根弦發出同一個聲音，好像撕裂綢帛。

娓娓地，她道起了憂傷往事。原來，她是京城裡的姑娘，十三歲就色藝雙全，因此不少王孫公子都爭先恐後地贈送禮品、佳餚美酒、歡歌笑語，年復一年，青春歲月就這樣悄悄的溜走了。這時，同屬的姐妹紛紛嫁了人，老鴇也辭別了人世，無情的時光，已奪走了她美豔的紅顏。門庭冷落之下，她嫁了個商人，跟他來到這裡。哪知商人重利輕離別，經常留下她獨自一人，守著這空蕩蕩的船艙……

白居易聽了琵琶聲，想起自己去年辭別了京城，貶官潯陽，臥病這荒涼偏僻，除了杜鵑的哀鳴，就只有猿猴的悲哭，不聞管瑟之音的地方；想起自己在春江花晨和秋季的月夜，拿出酒來自斟自飲，不覺悲從中來。現聽了她這番話，於是頓生「同是天涯淪落人，相逢何必曾相識」之感。

於是，這才有了這廣為傳頌的《琵琶行》，藉著敘述琵琶女的高超演技和她的淒涼身世，白居易抒發了自己政治上受打擊、遭貶斥的抑鬱悲淒之情。他把一個歌妓視為自己的風塵知己，與她同病相憐，寫人寫己，哭己哭人，宦海的浮沉、生命的悲哀，全部融為一體。

詩人白居易從美妙的琵琶音中，聽出了弦外的悲調，進而聯想到了自身的淒涼

境遇，這是詩人審美的昇華。正是因為他的審美昇華，歷久不衰的《琵琶行》才得以橫空出世，並感染著後世的代代人！

藝術鑑賞的審美昇華，實際上就是鑑賞主體透過審美再創造活動，在鑑賞事物（藝術作品和藝術形象）中直觀自身，實現人的本質力量事物化，進而引起審美愉悅，產生美感。

蒲松齡（1640年～1715年）
清朝文學家，字留仙，又字劍臣，號柳泉居士，世稱聊齋先生，山東省淄川縣蒲家莊人。曾用數十載的時間，完成短篇小說集《聊齋誌異》，這部作品被譽為中國古代文言短篇小說中成就最高的作品集。魯迅先生曾評價此書是「專集之最有名者」。除《聊齋誌異》外，蒲松齡還有大量詩文、俚曲、戲劇及有關農業、醫藥等通俗讀物多種。今人搜集編為《蒲松齡集》。

柳永一曲，金主渡江
——審美體驗

審美體驗，是指對於具體審美現象深入而獨特的感性直覺，它透過自己的感官與想像從事物實踐中體驗自己的生命活動。

北宋大詞人柳永，因為詞中有不愛富貴名位之語，又暗指朝廷錯失人才，因此引發仁宗不悅，命他做個「白衣卿相」，弄得終生不能科舉進仕，於是只好四處浪蕩，在煙花柳巷裡與歌姬們唱和。

宋真宗景德元年（1004年），孫何調任兩浙轉運使，和他素有交情的柳永得知此事，便寫了一首詞贈予孫何，以慶賀他上任。此詞名《望海潮》：

東南形勝，三吳都會，錢塘自古繁華。煙柳畫橋，風簾翠幕，參差十萬人家。雲樹繞堤沙。怒濤捲霜雪，天塹無涯。市列珠璣，戶盈羅綺，競豪奢。

重湖疊巘清嘉。有三秋桂子，十里荷花。羌管弄晴，菱歌泛夜，嬉嬉釣叟蓮娃。千騎擁高牙，乘醉聽簫鼓，吟賞煙霞。異日圖將好景，歸去鳳池夸。

此詞極寫錢塘之繁華。開頭先點出了杭州地理位置的優越重要，之後又寫到其人丁興旺，戶口繁庶，家家戶戶皆富貴無比，人們打扮豪奢，爭奇鬥豔，更兼商鋪林立，琳瑯滿目，是個繁華熱鬧的市集。

此後又寫杭州美景，錢塘江水浩浩蕩蕩，堤上樹木林立，美景無比，西湖更是清幽佳處，秋有桂子飄香，夏日有荷開十里，無論白天、黑夜都有人們划船於湖上，釣

魚採蓮，悠閒自在，一派逍遙自在。而更可見到長官被成群的馬隊簇擁而來，飲酒作樂，流連於山水之間，聽曲賞景，不忍離開。

此詞一出，流傳甚廣，柳永筆下的杭州富庶美麗，引起人們大為嚮往，而這其中，便吸引了一個特別的人。

此人叫完顏亮，乃是當時的金國皇帝，他一向都豔羨中原的繁華，但卻無法親身前往，這次讀了柳永的詞，詞中的華麗富貴景象讓他大為羨慕，於是便起了投鞭渡江之心，希望能將這千古繁華之地掌握於自己的手中。為此，他還寫下了「萬里車書盡混同，江南豈有別疆封。提兵百萬西湖上，立馬吳山第一峰。」的詩句，表明了自己一統天下的野心。

　　果然，一百多年之後，北宋逐漸式微，金國卻逐漸強大起來，它開始擴張領土，並於1127年消滅了北宋。

　　藝術鑑賞中的審美體驗，是指鑑賞主體在審美直覺的基礎上，達到藝術審美活動的高潮階段，調動再創造的想像力和聯想力，激起豐富的情感，設身處地地生活到藝術作品之中，獲得心靈的審美愉悅，把外在作品中的藝術形象轉化為鑑賞者自身的生命活動。

　　審美體驗階段主要是鑑賞主體反作用於藝術作品的時間，在這個時候，整個心理活動處於一種主動狀態，體現為一種積極的審美再創造活動，側重於鑑賞者對於藝術作品的再創造。

弗蘭西斯・培根（Francis Bacon）（1561年～1626年）
英國著名的唯物主義哲學家和科學家。他在文藝復興時期的巨人中被尊稱為哲學史和科學史上劃時代的人物。他推崇科學、發展科學的進步思想和崇尚知識的進步口號，一直推動著社會的進步。他在邏輯學、美學、教育學方面也提出許多思想。著有《新工具》、《論說隨筆文集》等。

阿爾弗雷德・凱爾和
《三毛錢歌劇》
——藝術批評的得與失

藝術批評是藝術家或者藝術批評家站在藝術欣賞的角度用理性的思維對一切藝術現象開門見山、一針見血的科學分析和評價。

　　享有世界盛名的著名德國戲劇家和詩人貝爾托・布萊希特（Bertolt Brecht）出生在巴伐利亞省一個名叫奧格斯堡鎮上的富裕商人家庭，這使得他有足夠優越的條件接受完整的教育。青年時期，布萊希特以從事藝術工做為主，二十世紀二〇年代中期開始研讀馬克思的著作，並於1926進入柏林馬克思主義工人學校從事科學社會主義學說的研究，開始投身於工人運動。這些都為他今後的戲劇創作生涯打下了基礎。

　　西元1928年，布萊希特創作了反映資產階級社會醜惡與虛偽嘴臉的《三毛錢歌劇》，並首次在柏林公演，劇中故事發生在二十世紀中期的倫敦，描寫了一個顛倒的世界。外號「尖刀麥克」的強盜頭子和掌握全城乞丐命運的丐幫幫主皮丘姆的衝突是整部歌劇的主題，形成竊盜、搶劫與乞討的鮮明對比。此劇批判了資本主義商業的腐敗以及其政府機關的黑暗，進而很好的宣傳了社會主義思想。

　　戲劇評論界領袖阿爾弗雷德・凱爾（1867年～1948年）看過演出之後，針對布萊希特這一藝術創作，於1929年夏天在《柏林日報》上發表評論，批評布萊希特在劇本上引用法國詩人維永（Francois Villon）的詩歌卻未在劇中標明，有竊取他人舊

作權的嫌疑。文章發表以後，藝術界的人士以及歌劇的忠實愛好者議論紛紛。反對阿爾弗雷德・凱爾觀點的認為文學作品引用前人作品的在歷史上並非罕見，無需交代引用出處，尤其是對於戲劇，演員一邊表演一邊交代引文作者是不實際的。甚至有人用德國話稱其為「專門刺探作家長了三隻手的人是些可笑的小市民」，應對這些無稽之談的批判不予理睬。

為此，布萊希特特地做了一個聲明，在聲明中解釋其在引用維永的詩歌時並未想到著作權的問題，同時還交代了《三毛錢歌劇》是由英國作家約翰・蓋伊的《乞丐歌劇》改編而成的。

值得肯定的是，在這次藝術評論的風波中，引起了兩件值得人們為之高興的事情，一是在書市上消失近二十年的維永詩歌譯本由於這場批評之爭而聲名大振，銷量直線上升並於1930年推出新版本；二是布萊希特對這場風波引發的知識產權和思想文化原創性以及思想文化現象產生的原因和條件等問題進行了深入的思考，並以中國古典哲學的手法撰寫了名為〈原創性〉的短文。

布萊希特對中國古代哲學家莊子的哲學思想進行了深入的研究，從莊子的「寓言十九，重言十七，卮言日出」中得到許多戲劇創作的啟發，並從莊子思想和《莊子》一書中得到許多藝術創作的靈感，使自己的作品進入了「敘事劇」的高潮階段並產生了震驚世界的效果。比如引用莊子「材之患」思想的《四川好人》、《例外與常規》等此外，《勇敢媽媽和她的孩子們》、《伽利略》等作品都是引用其他歷史名人的作品創作而成的。

阿爾弗雷德・凱爾對《三毛錢歌劇》的藝術批評不僅引起了戲劇界關於藝術創作與著作版權的紛爭，還激發了布萊希特研究莊子思想的熱情與戲劇創作的靈感，進而為世界戲劇藝術增添了不可磨滅的輝煌。

　　藝術批評要以時代為背景，站在藝術史學和藝術美學的高度辨證的來評論藝術。抓住其本質，用立體的批評眼光解析藝術。

　　藝術批評的科學與否直接影響了藝術家的作品創作。通常，科學理性的藝術評論，能使藝術家在創作中樹立正確的創作觀，提高其創作水準和創作能力，進而有效推動藝術領域的發展速度；缺少理性判斷和科學根據的藝術批評，不僅難以說服眾人，還會限制藝術家的創作思維、阻礙藝術健康發展，但是也不乏好學之人會對別人的批評進行深思、去糟取精，獲取自己藝術生涯光輝的同時為藝術的前進與快速發展貢獻力量。

謝靈運（385年～433年）

南北朝時宋詩人，祖籍河南太康。在南北朝時代曾與詩人陸機齊名。他又與顏延之、鮑照並稱「元嘉三大家」。謝靈運在政治上，經常是宦海沉浮，因此「常懷憤憤」，只好寄情於山水。對詩歌頗有研究，是詩歌中山水派的創始人。謝靈運的山水詩描寫自然景物深刻、奇麗。語言華麗、典雅，為當時詩壇帶來新的氣息。在藝術創作上，他開闢了南朝詩歌崇尚聲色的新局面。著作有《謝康樂集》。

吳臨之爭
——批評的藝術性與科學性

文藝批評是一門介於科學和藝術之間的獨立學問，它在本質上是理性的或科學的。但一篇理想的評論文章還要兼顧可讀性和讀者群好，所以，怎樣找到一條交融科學性和藝術性的批評路線，也是當今關於文藝批評的諸多歧議中的焦點之一。

當年湯顯祖作《牡丹亭》，因為追求辭藻的華麗優美和劇本意境的完整，於是跳脫了崑曲對押韻的要求，而以內容和意趣的表達為主，他說「文以意趣神色為主，四者到時，或有麗詞俊音可用，爾時能一一顧九宮四聲否？如必按字模聲，即有窒滯迸拽之苦，恐不能成句矣。」而和他持相同看法的，都被歸入了一派——臨川派。

湯顯祖之所以有這樣的言論，正是針對另外一派——吳江派而言的。吳江派也是當時崑曲的一大流派之一，其代表人物為沈璟，這一派認為，戲曲是要上場給人唱的，既然是要唱，那就必須要注重格律，這樣才能讓唱的人更加的輕鬆自然，而且在舞臺上演唱的曲詞，必須要本色樸實，不加修飾，這樣臺下的觀眾才能更好的理解。他們認為：「寧使時人不見賞，無使人撓喉捩嗓。」、「寧協律而詞不工。」

至於這兩派誰的觀點是正確的，恐怕就很難有定論了。可以知道的是，臨川派的湯顯祖一曲《牡丹亭》傳唱千古，而吳江派卻並沒有什麼作品流傳下來，可見他們一味追求格律而不重文采的理論是錯誤的。但仔細推敲，他們要求合乎格律、語言本色，糾正案頭之曲過分修飾的觀點，卻並非沒有道理。

　　或者，這正是藝術性和科學性的爭論了。「或辭害而理比，或言順而意妨。」早在西晉文人陸機的《文賦》中，他就提到了如此的矛盾：有時文辭不順但理論連貫，有時語言順暢但文理不通。那麼，到底該如何在這兩者中達到一個平衡，這其實是長久以來都在討論的問題。

　　中國歷來的文論都是重藝術性的，劉勰的《文心雕龍》，司空圖的《二十四詩品》，大多是從藝術鑑賞的角度出發，以情感性的、極富文采的語言去進行分析，無疑是中國傳統文化所獨有的藝術批評理論。但到了今天，當西方現代文藝批評理論被引進來的時候，當藝術批評的科學性越來越受到重視的時候，如何在兩者之間遊刃有餘，把握好分寸，則是藝術學所應關注的重要內容了。

　　首先，藝術批評具有科學性。藝術批評家需要在藝術鑑賞的基礎上，運用一定的哲學、美學和藝術學理論，對藝術作品和藝術現象進行分析與研究，並且做出判斷與評價，為人們提供具有理論性和系統性的知識。

　　其次，藝術批評具有藝術性。藝術作品不同於其他的產物，它更多的是情感的產物，既然是對藝術作品的分析和解讀，那它就不可避免的要帶有強烈的情感，需要以藝術的鑑賞力和情感體驗出發，才能真正認識和把握作品。

謝朓（464年～499年）
南朝齊詩人，字玄暉，陳郡夏陽人，是南朝山水詩歌的集其大成者，謝朓主張「好詩圓美流轉如彈丸」，他的山水詩語言自然、清新，風格清靈、飄逸，不再受傳統宣言詩的束縛。是永明體詩歌的代表詩人，其作品有《謝宣城集》，流傳於世。

國家圖書館出版品預行編目資料

關於藝術學的100個故事／顏亦真 編著
——第一版——臺北市：宇炯文化出版；
紅螞蟻圖書發行, 2008.10
面；　公分.——（Elite；13）
ISBN 978-957-659-686-5（平裝）

1.藝術　2.通俗作品
900　　　　　　　　　　　　　　97015946

Elite 13

關於藝術學的100個故事

編　　著／顏亦真
美術構成／Chris'office
校　　對／周英嬌、朱慧蒨、楊安妮
發 行 人／賴秀珍
榮譽總監／張錦基
總 編 輯／何南輝
出　　版／宇炯文化出版有限公司
發　　行／紅螞蟻圖書有限公司
地　　址／台北市內湖區舊宗路二段121巷28號4F
網　　站／www.e-redant.com
郵撥帳號／1604621-1　紅螞蟻圖書有限公司
電　　話／(02)2795-3656（代表號）
傳　　真／(02)2795-4100
登 記 證／局版北市業字第1446號
數位閱聽／www.onlinebook.com
港澳總經銷／和平圖書有限公司
地　　址／香港柴灣嘉業街12號百樂門大廈17F
電　　話／(852)2804-6687
新馬總經銷／諾文文化事業私人有限公司
新 加 坡／TEL:(65)6462-6141　FAX:(65)6469-4043
馬來西亞／TEL:(603)9179-6333　FAX:(603)9179-6060
法律顧問／許晏賓律師
印 刷 廠／鴻運彩色印刷有限公司
出版日期／2008年10月　第一版第一刷

定價300元　港幣100元

ISBN　978-957-659-686-5　　　　　　　　Printed in Taiwan